故宮收藏
Collections of the Palace Museum

黃花梨家具
Huanghuali Furniture

你應該知道的131件

北京故宮博物院——編
芮　謙——主編

藝術家出版社
Artist Publishing Co.

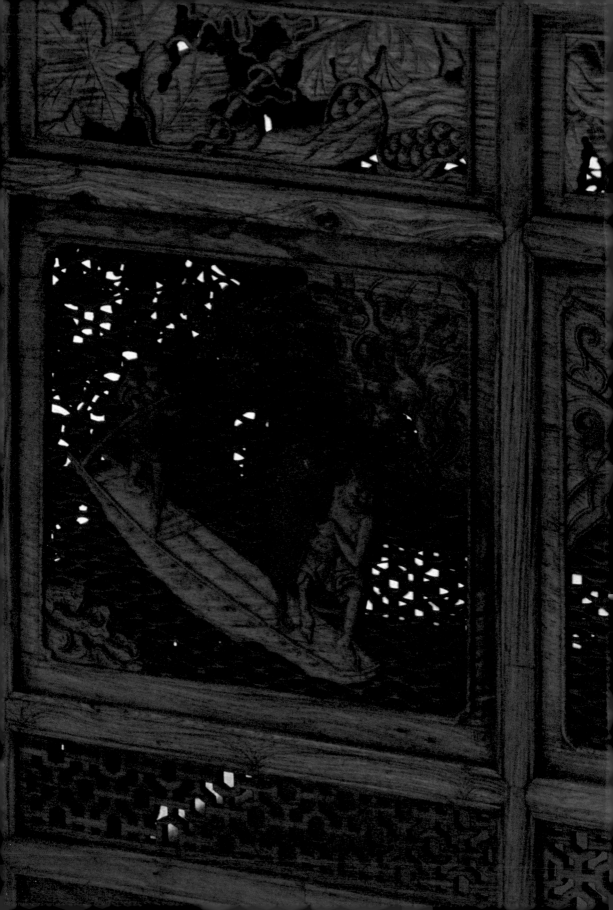

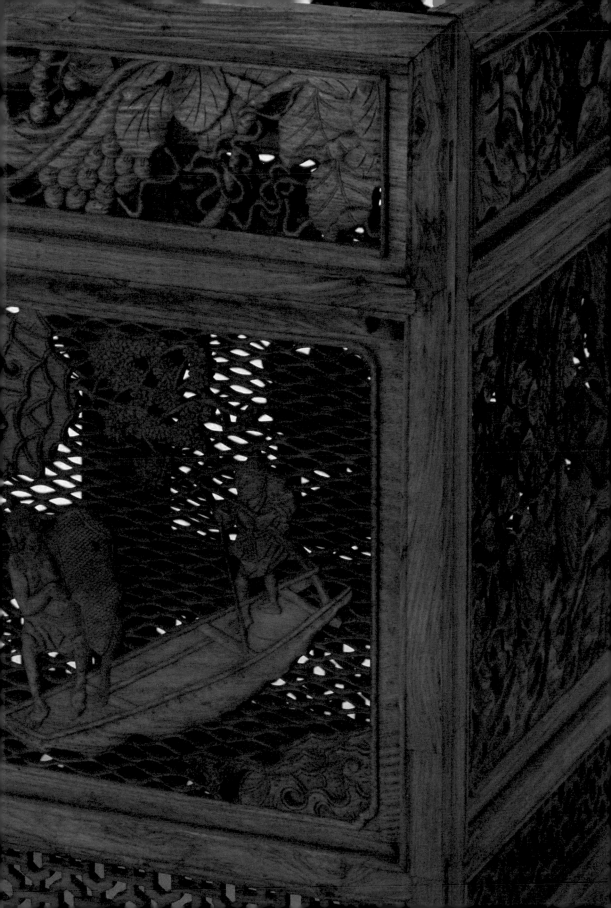

# 目　錄

## 桌案 81

## 櫃櫥 179

## 几架 201

# 屏　聯　219

# 前 言　明清硬木家具 | 胡德生

　　中國明清古典家具如今已受全世界所矚目，甚至有人提議將中國明清家具列為世界文化遺產，這說明中國明清家具在廣大人們心目中的地位。之所以形成這種局面，除了它具備穩重、大方、優美、舒適的造型外，其自身形貌和紋飾所蘊含著深厚的豐富多彩的文化因素，當是重要原因。明清家具又被稱為「明式家具」和「清式家具」。

　　所謂「明式家具」，是指在我國明代製作並且藝術水準較高的家具。要具備造型優美、榫卯結構準確精密、比例尺度科學合理才能稱為明式家具，「明式家具」是藝術概念，專指明代形成並廣泛流行的藝術風格。有些形制呆板、做工較差的家具，即便是明代製作，也不能稱為明式家具。明式家具包括整個明代的優秀家具，而明代中期以前的家具主要是漆器家具。硬木家具則是明代後期隆慶、萬曆年以後才出現的新品種。現在許多書籍中常寫作「明」，只要是硬木家具，應理解為明代後期。也就是說，明代二百七十二年的歷史，硬木家具只佔了最後的七十二年。隆慶、萬曆年以前的明式家具則全部都是漆器家具。漆器家具由於不易保存，傳世較少，因此我們現在所見到的大多為硬木家具。

　　這個論斷可從三個方面證實：

　　（1）明代萬曆年以前的史料只有「檀香」、「降香」及「紫檀木」的記載，而「檀香」、「降香」與檀香木、降香木、檀香紫檀、降香黃檀是有著很大區別的。至目前為止，在明代萬曆年以前的史料裡，還未發現有用黃花梨和紫檀木等硬木製作家具的記載。

　　（2）嘉靖年曾經抄沒當時大貪官嚴嵩的家產，有一份詳細的清單，記錄在《天水冰山錄》一書。在這份清單中，僅家具一項記錄有：

　　一應變價螺鈿彩漆等床
　　螺鈿雕漆彩漆大八步等床　　五十二張　每張估價銀一十五兩。
　　雕嵌大理石床　八張　每張估價銀八兩。
　　彩漆雕漆八步中床　一百四十五張　每張估價銀四兩三錢。
　　櫸木刻詩畫中床　一張　估價銀五兩。
　　描金穿藤雕花涼床　一百三十張　每張估價銀二兩五錢。
　　山字屏風並梳背小涼床　一百三十八張　每張估價銀一兩五錢。
　　素漆花梨木等涼床　四十張　每張估價銀一兩。
　　各樣大小新舊木床　一百二十六張　共估價銀八十三兩三錢五分。

一應變價桌椅櫥櫃等項

桌　三千零五十一張　每張估價銀二錢五分。

椅　二千四百九十三把　每張估價銀二錢。

櫥櫃　三百七十六口　每口估價銀一錢八分。

櫈杌　八百零三條　每條估價銀五分。

几並架　三百六十六件　每件估價銀八分。

腳櫈　三百五十五條　每條估價銀二分。

漆素木屏風　九十六座。

新舊圍屏，一百八十五座。

木箱　二百零二隻。

衣架、盆架、鼓架　一百零五個。

烏木箸六千八百九十六雙。

　　以上即嚴嵩家所有的家具，總計八千六百七十二件。除了素漆花梨木床四十張和烏木箸六千八百九十六雙之外。另有欅木刻詩床一張，從其價錢看，也並非貴重之物。而螺鈿雕漆彩漆家具倒不在少數，再從嚴嵩的身份和地位看，嚴嵩在抄沒家產之前身為禮部和吏部尚書，後又以栽贓陷害手段排斥異己，進而獲得內閣首輔的要職。在他的家裡若沒有紫檀、黃花梨、鐵梨、烏木、雞翅木等，那麼民間就更不用提了。再聯繫到皇宮中，目前也未見硬木家具的記載。硬木家具沒有，柴木家具肯定是有的。只是檔次較低，不進史蹟而已。而柴木家具是很難保留到現在的，這就給高檔硬木家具劃出一個明確的時段。不能絕對，但可以說，明代隆慶、萬曆以前沒有高檔硬木家具。

　　（3）明末范濂《雲間據目抄》的一段記載也可證明隆慶、萬曆以前沒有硬木家具。書中曰：「細木家具如書桌、禪椅之類，予少年時曾不一見，民間止用銀杏金漆方桌。自莫廷韓與顧宋兩家公子，用細木數件，亦從吳門購之。隆萬以來，雖奴隸快甲之家皆用細器。而徽之小木匠，爭列肆於郡治中，即嫁妝雜器俱屬之矣。紈褲豪奢，又以欅木不足貴，凡床櫥几桌皆用花梨、癭木、相思木與黃楊木，極其貴巧，動費萬錢，亦俗之一靡也。尤可怪者，如皁快偶得居止，即整一小憩，以木板裝鋪庭蓄盆魚雜卉，內則細桌拂塵，號稱書房，竟不知皁快所讀何書也。」（作者註：此史料中未提紫檀、黃花梨）這條史料不僅可以說明嘉靖以前沒有硬木家具，還說明使用硬木家具在當時已形成一種時尚。發生這種變化的原因，除當時經

濟繁榮的因素之外，更重要的是隆慶年間開放海禁，私人可以出洋，才使南洋及印度洋的各種優質木材大批進入中國市場。

有人說明代鄭和七次下西洋用中國的瓷器、茶葉換回了大批硬木，發展了明清家具。這種說法聽起來很有道理，十年前，我也曾這樣說過，但後來通過看書，覺得此說沒有任何依據。因為鄭和下西洋的史料非常少，當時所記的「降真香」和「檀香」都是作為香料和藥材進口的，並非明清時期製作家具的「降香黃檀」和「檀香紫檀」。還有元代用紫檀木建大殿的記載，分析起來不大可能，因為紫檀木的生態特點是曲節不直，粗細不均，多有空洞。可以肯定能蓋大殿的木材絕不會是今天意義的紫檀木。

本書所介紹的黃花梨這種木材大體反映這一時段風格。從明代末期至清代康熙時期，這一時期生產的宮廷家具，做工精湛、造型美觀、簡練舒展、線條流暢、穩重大方，被譽為代表明代優秀風格的明式家具。清代雍正至嘉慶年，正處於康乾盛世時期，經濟發展，各項民族手工藝有很大提高，由於黃花梨木的過度開發，來源枯竭，質地堅硬的紫檀木才形成時尚。這一時期內生產的家具，工藝精湛，裝飾性強，顯示出雍容華貴、富麗堂皇的藝術效果。被譽為代表清代優秀風格的清式家具。

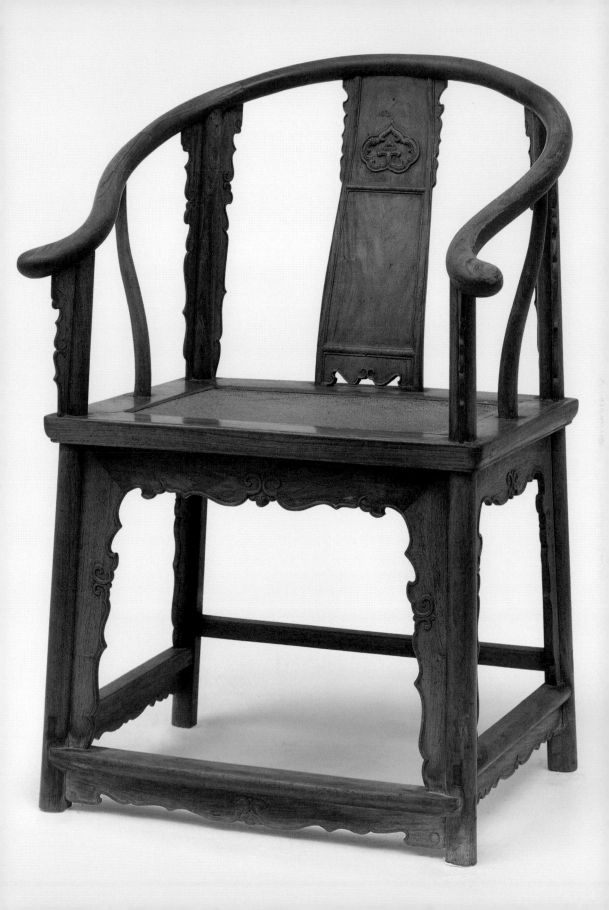

# 北京故宮藏黃花梨家具 | 芮謙

　　北京故宮博物院是明清兩代的皇宮，也是中國最大的皇家收藏地，它不僅收藏著反映中國幾千年文化的奇珍異寶，也留下了作為使用器具的大量明清家具。舉世聞名的明式黃花梨家具就是從明代盛行的，但是，從故宮博物院收藏的明式家具看，明代皇宮中多數家具，特別是有款的家具還是漆家具。原皇宮中保留的明式黃花梨家具有一些，但並不多。據史料記載：明熹宗朱由校酷愛家具，常常在宮中親自操斧製作家具，按當時的情況來看他製作的家具不應該是漆家具，而應該是當時流行的明式黃花梨家具。但現存故宮博物院的明式黃花梨家具中，具體哪一件是明熹宗朱由校製作的，已無從記載。直至上世紀五〇年代，故宮博物院又從各地民間收購了一些明式黃花梨家具，這些家具和故宮博物院原有的明式黃花梨家具，體現了故宮明代黃花梨家具的全貌。

---

一

---

　　黃花梨，中文學名為：降香黃檀。屬豆科，黃檀屬。俗稱：花梨、花黎、花黎母、花狸、降香、降香檀、降真香、花櫚、櫚木、黃花黎、香枝木、香紅木。產於中國海南島。拉丁文學名：Dalbergia odorifera T．英文學名：Huanghuali。形態特徵：落葉喬木，樹高十五至二十公尺，胸徑六十公分以上，樹皮黃灰色，粗糙。羽狀複葉，葉長十二至二十五公分，有小葉九至十三片，卵形或橢圓形。花黃色，花期四至六月，莢果帶狀，橢圓形，果期十月～次年一月，種子一至三粒。木材特徵：心材顏色，新切面紫紅色或深紅色，也有的呈黃色或金黃色。生長輪明顯。氣味：新切面辛辣氣濃郁，久則微香。紋理：紋理斜或交錯，活節處帶有變化多端的「鬼臉」。氣幹密度0.82～0.94克/平方公分。按現代植物分類學降香黃檀屬豆科蝶形花亞科黃檀屬，海南降香黃檀是黃檀屬中材質最好的木種。在黃檀屬眾多材種中，除降香黃檀稱「香枝木」（黃花梨）外，其他材種均被列入酸枝木（即紅木）類。海南降香黃檀主要生長在海南島中部和西部崇山峻嶺間，木質堅重，肌理細膩，色紋並美。東部海拔低，土地肥沃，生長較快，木質偏白且輕，與山谷自生者差距甚大。

　　「越南黃花梨」是近些年才有的一個稱呼，它是相對於「海南黃花梨」而言的。在沒有出現「越南黃花梨」之前，人們一般認為，黃花梨就是指海南黃花梨，即降香黃檀。而今出現了「越南黃花梨」，那麼「黃花梨」的概念就變得不那麼單純了，往往要加上「海南」或「越南」這一產地附加詞。

　　至於「越南黃花梨」是什麼時候被發現和作為家具用材的，目前還有待考證。一種說法認為它是新被發現的樹種，近年才被使用。但也有人認為它早已被使用在傳統家具上

了。理由是那些家具的板材很大，可見原材的直徑很大，而海南黃花梨中極難找到如此大直徑的原材，只有越南黃花梨才有可能。由於樹種、緯度和地形相近，所以海南黃花梨和越南黃花梨其顏色和紋理也極相似。

越南黃花梨，科屬：豆科黃檀屬。土名Mai dou lai（老撾、泰國、老撾語意「有花紋的花梨木」）。（越南）Hê 拉丁文學名dalbergia spp（意即黃檀屬中的一個樹種）。產地：主產於越南與老撾交界的長山山脈（Gai Nui Truong）東西兩側。特徵：（1）生態特徵：一至四月落葉，五至十二月長葉，九至十月開花，花分黃紅兩種。開黃色花的木材顏色偏淺黃，開紅色花的木材則為褐紅色。一般生長在海拔四百至八百公尺的懸崖峭壁上，低於海拔四百公尺很少生長。（2）木材的一些基本特徵：邊材：淺黃色或白色，厚約二至五公分。心材：心邊材區別明顯，心材淺橘黃色及紅褐色至深褐色，夾帶深色條紋。色深者很容易與海南島產降香黃檀混淆。氣味：酸香味較濃。紋理：紋理交錯，與木材本色較為接近。氣幹比重：0.70～0.95克/平方公分。

越南黃花梨早就用於家具製作了，但這更是一種不規範的說法，是人們覺得它的材質與降香黃檀很近似，姑且把它叫做「越南黃花梨」。事實上，這種樹木至今沒有名稱，因為在國際最權威的木材誌中查詢不到這種樹木。一個樹種的命名，國際上的作法是先到英國皇家植物園查詢，這是國際上認可的最權威的機構。如果無結果，也就是說，該機構尚未收錄進該樹種，那麼它則屬於新被發現的樹種，才可以進行命名和發表。越南目前尚無此項專業的研究機構，越南現有樹種在英國皇家植物園的備案，大多是外國人做的，以法國人為最多，其中「越南黃花梨」未被報送。

---

## 二

黃花黎在我國明代已被廣泛使用，約十五至十七世紀之際，中國家具歷承宋元家具的精華，發展到了最高峰，由於其製作年代歷明入清，不受朝代割裂，故一般稱之為「明式家具」。明式黃花梨家具的特點：

### （一）造型簡練 以線為主

明式家具造型簡練質樸，比例勻稱，線條雄勁，以線為主。在明式家具中，不論是床榻類、椅座類、桌案類、櫥櫃類、几架類、屏聯類等，都可以看到其造型的特點。

#### 1.比例勻稱 尺度適宜

嚴格的比例關係是家具造型的主要基礎。同時，它和其功能又緊密地聯繫在一起。明式家具的造型及各部比例尺寸基本與人體各部的結構特徵相適應。如：椅凳坐面高度

在四十至五十公分之間，大體與人的小腿高度相符合。大型座具，因形體比例關係，座面較高，但必須有腳踏相配合，人坐在上面，雙腳踏在腳踏上，實際使用高度（由腳踏而到坐面）仍是四十至五十公分之間。桌案也是如此，人坐在椅凳上，桌面高度基本與人的胸部齊平。雙手可以自然地平鋪於桌面，或讀書寫字，或揮筆作畫，極其舒適自然。兩端桌腿之間必須留有一定空隙，桌牙也要控制在一定高度，以便人腿向裡伸屈，使身體貼近桌面。椅背大多順著人的脊背自然特點設計成 S 形曲線，且與座面保持100至105度的背傾角，這正是人體保持放鬆姿態的自然角度。其他如座寬、座深、扶手的高低及長短等，都與人體各部的比例相適合，有著嚴格的尺寸要求。

2.收分有致　穩重挺拔

中國家具與建築有著很深的血脈關係和一脈相承的製作方法。明式家具造型吸收建築中大木結構的特點，一件長凳，四條腿各向四角的方向叉出，從正面看，形如飛奔的馬，俗稱「跑馬叉」。從側面看，兩腿也向外叉出，形如人騎馬時兩腿叉開的樣子，俗稱「騎馬叉」。每條腿無論從正面還是側面都向外叉出，又統稱「四劈八叉」。這種情況在圓材家具中尤為突出。方材家具也都有這些特點，但叉度略小，有的憑眼力可辨，有的則不明顯，要用尺子量一下才能分辨，使家具有挺拔向上之式，又有安定穩重之感。以明代座椅為例，類型有如下幾種：寶座、交椅、圈椅、官帽椅、靠背椅、玫瑰椅等。

（1）寶座是皇宮中特製的大椅，造型結構仿床榻作法。在皇宮和皇家園林、行宮裡陳設，為皇帝和后妃們所專用。另外，一些王公大臣也有用大椅的，但其花紋有所不同。這種大椅很少成對，大多單獨陳設，常放在廳堂中心或其他顯要位置。

（2）交椅即漢末北方傳入的胡床，形制為前後兩腿交叉，交接點作軸，上橫樑穿繩代擋。於前腿上截即座面後角上安裝弧形拷佬圈，正中有背板支撐，人坐其上可以後靠。在室內陳設中等級較高。

（3）圈椅的椅圈與交椅椅圈完全相同，交椅以其面下特點而命名，圈椅則以其面上特點而命名。圈椅的椅圈多用弧形圓材攢接，搭腦處稍粗，自搭腦向兩端漸次收細，為與椅圈形成和諧的效應。這類椅子的下部腿足和面上立柱採用光素圓材，只在正面牙板正中和背板正中點綴一組浮淺簡單的花紋。明代晚期，又出現一種座面以下採用鼓腿膨牙帶托泥的圈椅。儘管造型富於變化，然而四根立柱並非與腿足一木連做，而係另安，這樣勢必影響椅圈的牢固性。明代圈椅的椅式極受世人推重，論等級高於其他椅式。

（4）官帽椅是依其造型酷似古代官員的帽子而得名。官帽椅又分南官帽椅和四出頭式官帽椅。南官帽椅的造型特點是在椅背立柱與搭腦的銜接處做出軟圓角。作法是由立柱做榫頭，搭腦兩端的下面做榫窩，壓在立柱上，椅面兩側的扶手也採用同樣作法。背板作

成S形曲線，一般用一塊整板做成。明末清初出現木框鑲板作法，由於木框帶彎，板心多由幾塊拼接，中間裝橫根。面下由牙板與四腿支撐座面。正面牙由中間向兩邊開出門形門牙。這種椅型在南方使用較多，以花梨木製最為常見。

四出頭式官帽椅與南官帽椅的不同之處是在椅背搭腦和扶手的拐角處不是做成軟圓角，而是在通過立柱後繼續向前探出，盡端微向外撇，並削出光潤的圓頭。這種椅子也多用黃花梨木製成。大方的造型和清晰美觀的木質紋理形成這種椅秀美高雅的風格與韻味。

（5）玫瑰式椅在明代使用逐漸增多。它的椅背通常低於其他各式椅子，和扶手的高度相差無幾。背靠窗台平設數椅不至高出窗台，配合桌案陳設時不高過桌面。由於這些特點，使並不十分適用的玫瑰椅深受人們喜愛。

玫瑰椅多用花梨或雞翅木製作，一般不用紫檀或紅木。玫瑰椅的名稱在北京匠師們的口語中流傳較廣，南方無此名，而稱其為「文椅」。

（6）靠背椅是只有後背而無扶手的椅子，分為一統碑式和燈掛式兩種。一統碑式的椅搭腦與南官帽椅的形式完全一樣；燈掛式椅的靠背與四出頭式一樣，因其兩端長出柱頭，又微向上翹，猶如挑燈的燈杆，因此名其為「燈掛椅」。一般情況下，靠背椅的椅形較官帽椅略小，在用材和裝飾上，硬木、雜木及各種漆飾上盡皆有之，特點是輕巧靈活，使用方便。

明清時期凳子和座墩的形式多樣，明代主要有方、長方、圓形幾種，清代又增加了梅花形、桃形、六角形、八角形和海棠形等。製作手法又分有束腰和無束腰兩種形式。凳面所鑲的面心作法也不相同，有落堂與不落堂之別。落堂者面板四周略低於邊框，不落堂者面心都與邊框齊平。面心質地也不盡相同，有癭木心的，有各色硬木心的，有木框漆心的，還有藤心、蓆心、大理石心等等。用材和製作都很講究。有以下類型：

（1）長凳中有長方和長條兩種。有的長方凳長寬之比差距不大，一般統稱方凳。長寬之比差距明顯的多稱為春凳，長度可供兩人並坐，有時也可當炕桌使用。條凳座面窄而長，可供二人並坐。這類條凳的四腿大多做成四劈八叉形，四足佔地面積當是面板的兩倍以上，因而顯得牢固穩定。

（2）明代圓凳造型略顯敦實，三足、四足、五足、六足均有。作法一般與方凳相似，以帶束腰的佔多數。無束腰圓凳都採用在腿的頂端做榫，直接承托座面。它和方凳的不同之處在於方凳因受角的限制，面下都用四腿，而圓凳不受角的限制，最少三足，最多可達八足。一般形體較大，腿足多做成弧形，牙板隨腿足膨出，足端削出馬蹄，名曰「鼓腿膨牙」。下帶圓環形托泥，使其堅實牢固。

（3）腳凳常和寶座、大椅、床榻組合使用。除蹬以上床或就坐外，還有搭腳的作

用。一般寶座或大椅座面較高，超過人的小腿高度，坐在椅上兩腳必然懸空，如設置腳凳，將腿足置於腳凳之上，可使人更加舒適。

凳類當中還有「馬扎」、「馬杌」之稱。馬扎即漢時無靠背胡床，後稱「交杌」。杌與凳是同義詞，馬扎亦稱「馬凳」。

（4）繡墩在明清兩代也較前代有所發展。明代繡墩在形體上較清代稍大，但和宋元時期的繡墩相比又相對小些。作法是直接採用木板攢鼓的手法，做成兩端小、中間大的腰鼓形。兩端各雕弦紋和象徵固定鼓皮的乳釘，因此又名「花鼓墩」。為了提攜方便，有的還在腰間兩側釘環，或在中間開出四個海棠式透孔。

3.以線為主　線形多變

明式家具造型，除簡練質樸、比例勻稱外，家具線腳也豐富多彩、千變萬化。簡練形家具以線腳為主。如把腿設計成弧形，如俗稱「鼓腿膨牙」、「三彎腿」、「仙鶴腿」、「螞蚱腿」的各種造型，還有的像方瓶，有的像花尊，像花鼓，有的像官帽。在各部構件的棱角或表面上，常裝飾各種各樣的線條，如：腿面略呈弧形的稱「素混面」；腿面一側起線的稱「混面單邊線」；兩側起線、中間呈弧線的稱「混面雙邊線」；腿面凹進呈弧線的稱「打窪」。還有一種仿竹藤造型的裝飾手法，是把腿子表面做出兩個或兩個以上的圓形體。好像把幾根圓材拼在一起，故稱「劈料」。通常以四劈料做法較多。因其形似芝麻的桔杆，又稱「芝麻梗」。線腳的作用不僅增添了器身的美感，同時把鋒利的棱角處理得圓潤、柔和，收到渾然天成的效果。以明清支架類家具為例：

（1）衣架即懸掛衣服的架子。多取橫杆形式，兩側有立柱。下承木墩底座，兩座間有橫板或橫根。立柱頂端安橫樑，兩端長出立柱。盡端雕出龍、鳳紋或靈芝、雲頭之類。橫杆下安中牌子。

（2）盆架是承托盆類容器的。分四、五、六、八角等幾種形式。也有形如圓凳面心挖一圓洞的。

（3）燈架用於懸掛燈具的家具。有挑杆式和屏座式。

（4）鏡台又名鏡支，也是梳妝用具，其式為一下長方匣，正面對開兩門，或平設幾個抽屜，面上四周裝矮欄，前方留一下豁口，後沿欄板內豎三至五扇下屏風。屏風兩端稍向前攏，正中擺設銅鏡。

（二）結構嚴謹　做工精細

明式家具的卯榫結構是非常科學和豐富的，大致歸納如下：

卯榫種類：格角榫、粽角榫、明榫、悶榫、通榫、半榫、搶角榫、托角榫、長短榫、勾掛榫、燕尾榫、穿帶榫、夾頭榫、削丁榫、走馬榫、蓋頭榫、獨出榫、穿鼻榫、馬口

榫、獨個榫、套榫等等。以明清桌案為例：明代桌案的種類有如下幾種：

## 1.方桌

凡四邊長度相等的桌子都稱為方桌，常見的有八仙桌，因每邊可並坐二人，合坐八人，故稱八仙桌。方桌中還有專用的棋牌桌，多為兩層面，個別還有三層者。套面之下，正中做一方形槽斗，四周裝抽屜，裡面存放各種棋具，紙牌等。方槽上有活動蓋。

## 2.長桌　條桌與條案

長桌也叫長方桌，它的長度一般不超過寬度的兩倍。長度超過寬度兩倍以上的一般都稱為條桌，分為有束腰和無束腰兩種。條案都無束腰，分平頭和翹頭兩種，平頭案有寬有窄，長度不超過寬度兩倍的，人們常把它稱為「油桌」，一般形體不大，實際上是一種案形結體的桌子。較大的平頭案有超過兩公尺的，一般用於寫字或作畫，稱為畫案。條案，則專指長度超過寬度兩倍以上的案子。個別平頭案的長度也有超過寬度兩倍以上者，也屬於條案範疇。翹頭案的長度一般都超過寬度兩倍以上，有的超過四五倍以上，所以翹頭案都稱條案。明代翹頭案多用鐵梨木和花梨木製成。兩端的翹頭常與案面抹頭一木連做。故宮博物院收藏的家具中，這方面的實例很多。

## 3.圓桌　半圓桌

圓桌及半圓桌在明代並不多見，現在所能見到者多為清代作品，也分有束腰和無束腰兩種。有束腰的有五足、六足、八足者不等。足間或裝橫根或裝托泥。無束腰圓桌，一般不用腿，而在面下裝一圓軸，插在一個台座上，桌面可以往來轉動，開闊了面下的使用空間，增加了使用功能。半圓桌，一個圓面分開做，使用時可分可合。靠直徑兩端的腿做成半腿，把兩個半圓桌合在一起，兩桌的腿靠嚴，實際是一條整腿的規格。在圓桌、半圓桌的基礎上，又衍化出六角、八角者。使用及作法大體相同，屬於同一類別。

## 4.炕桌　炕几與炕案

炕桌、炕几和炕案，是在床榻上使用的一種矮形家具。它的結構特點多模仿大形桌案的作法，而造型卻較大型桌案富於變化。

## 5.香几

香几是用來焚香置爐的家具。但並不絕對，有時也可它用。香几大多成組或成對使用。香几的形制以束腰作法居多，腿足較高，多為三彎式，自束腰下開始向外膨出，拱肩最大處較几面外沿還要大出許多。足下帶托泥。整體外觀呈花瓶式。高度約在九十至一百公分之間。

## 6.茶几

一般以方形或長方形居多。高度相當於扶手椅的扶手。通常情況下都設在兩把椅子的

中間，用以放置杯盤茶具，故名茶几。

### （三）裝飾手法豐富多彩

#### 1.裝飾與結構相結合

明式家具的裝飾與結構是一致的。牙頭、牙條、圈口、花飾和雕刻不是另外的附加物，而是與整體融匯在一起，成為結構中不可缺少的一個組成部分。在立木與橫木的支架角處，運用多種牙頭和牙條，如替木牙子、托角牙子、雲拱牙子、雲頭牙子、座角牙子、弓背牙子、欞格牙子、懸魚牙子及吊掛楣子、鏤空楣子等。這些富有裝飾性的各種各樣的牙子，不僅具有裝飾美化的作用，而且在結構上也達到了撐重量、加強牢固的作用。以明代的床榻為例，大體分為三種形式。

（1）架子床的四角安立柱，床面的左右和後面裝有圍欄。上端裝楣板，頂上有蓋，俗謂「承塵」。圍欄多用小木做榫拼接成各式幾何紋樣。因床上有頂架，故名「架子床」。也有在正面多加兩根立柱，兩邊各安方形欄板一塊，名曰「門圍子」。正中是上床的門戶。更有巧手把正面用小木塊拼成四合如意，中加十字，組成大面積的欞子板。中間留出橢圓形的月洞門。二面圍欄及上橫楣板也用同樣方法做成。床屜用棕繩和藤皮編結成胡椒眼形。四面床牙浮雕螭虎、龍等紋飾，也有單用棕屜的，作法是在大邊裡沿起槽打眼，把棕繩盡頭用竹楔鑲入眼裡，然後再用木條蓋住邊槽。這種床屜使用起來比較舒適，在南方直到現在還很受歡迎。

（2）拔步床是一種造型奇特的床。好像把架子床安放在一個木製平台上。平台長出床的前沿二、三尺。平台四角立柱，鑲以木製圍欄。也有的在兩邊接上窗戶，使床前形成一個小廊子。兩側放些桌凳等小型家具，用以放置雜物。雖在室內使用，卻很像一幢獨立的小屋子。這種家具多在南方使用。

（3）羅漢床是指左右及後面裝有圍欄的一種床。圍欄多用小木做榫拼接而成，最簡單者用三塊整板做成。後背稍高，兩頭做出階梯形軟圓角，既樸實又典雅。這類床的形制有大有小，通常把較大的稱床，較小的稱榻，又有「彌勒榻」之稱，是一種專門的座具。明清兩代皇宮和各王府的殿堂裡都有陳設。這種榻都是單獨陳設，很少成對，且都擺在正殿陽間。近代人們多稱它為「寶座」。寶座與屏風、香几、香筒、宮扇等組合陳設，顯得異常莊重、嚴肅。

#### 2.局部雕鏤　突出風格

在明式家具中，常以很小的面積，飾以精微雕鏤，點綴在最適當的部位上，與大面積的素地形成強烈的對比，使家具整體顯得明快簡潔。雕刻的題材相當廣泛，在家具上應用的有：

（1）動物類：夔龍、草龍、雲龍、螭虎龍等。

（2）植物類：靈草、四季花、串枝蓮、折枝、番草、板蓮等。

（3）其他類有：間柱、欄杆、玉環、錦紋、繩紋、鳳紋、雲頭、雲水等。

明式家具中的木雕構圖，多是採用對稱與均衡圖案，形象生動活潑、神態自若。明式家具的雕刻有平地浮雕、平地深刻、陽刻陰刻等。但雕刻形式主要是以線刻和浮雕為主。它的風格概括起來是：線條挺秀，健而不硬，柔而不弱，洗鍊俐落，刀法簡練，層次分明，轉折靈活，光滑潤澤；虛實相稱，疏密適度，造型完整，形象生動。以明清家具的屏風類為例，明代屏風大體可分為座屏、曲屏兩種。

（1）座屏下有底座，又分為多扇組合和獨扇。多扇座屏少則三扇，多則九扇。每扇用活榫連接，可以隨時拆卸。屏風下有長銷，插在座面的方孔中。底座多為「八」字形，正面稍長，兩端稍向前收攏。

（2）曲屏屬於活動性家具，無固定陳設位置，可折疊。

3.金屬飾件　增生風采

明式家具常見金屬做輔助構件，以增強使用功能。由於這些金屬飾件大都有著各自的藝術造型，因而又是一種獨特的裝飾手法。不僅對家具有進一步加固的作用，同時也為家具增色生輝。以明清家具的儲藏器具為例：

（1）箱、書箱用於存放書籍，為了便於搬運，所以整體上十分靈巧。

官皮箱是一種旅行用的存貯小箱，形體較小，但結構複雜，其上有蓋，蓋下約有十公分的空間，可以放鏡子，古代鏡子裡面有支架，再下有抽屜，往往有三層，最下面是底座，還有百寶箱、冰箱等。

（2）櫥是案與櫃的結合體，形體與桌、案相仿，上面是桌、案的樣子，下面有抽屜，下部是封閉的，包括炕櫥、悶戶櫥、連三櫥等。

（3）櫃包括圓角櫃：就是櫃的四框和腿足用一根木料做成。因框的外角打圓，腿足亦隨形做成圓腳，所以，也叫「圓角櫃」。

頂豎櫃由底櫃和頂櫃兩個部分組成，因此又名「頂箱立櫃」。

亮格櫃是集櫃、櫥、格形式於一體的家具。通常下層為櫃，對開門，內膛板分為兩格。櫃門之上平設兩枚或三枚抽屜。還有炕櫃、方角櫃等。

（4）格、書格為放書的架子。正面大多不裝門，兩側和後面也多透空。

明式黃花梨家具大多是蘇州生產的，又稱「蘇作」家具。在明代，江南地區有文人參與家具設計，明代文人追求典雅、精緻的審美趨向，影響到文化藝術及工藝製作。明人文震亨《長物志》卷六中列舉了許多家具品種，對椅、凳、杌、方桌、書桌、櫥、床、榻、

架、箱屏等，都作了具體的分析和研究。沈津為《長物志》作序，提到「几榻有度，器具有式，位置有定，貴其精而便，簡而裁，巧而自然也」。這正是對當時家具製作和文人室內陳設的最恰當評價。這種審美觀成為時尚的追求，於是使用的人多了，就成為社會時尚。王圻、王恩義所著《三才圖會》和《遵生八箋》的作者高濂等，對家具的製作和式樣等，都提出了獨到的見解，書中並附有設計圖樣。這些家具書籍的出現，豐富了家具製作理論，指導了家具設計，對其製作與生產，都具直接或間接的推動作用。

我國家具與建築有著很深的血脈關係和一脈相承的製作方法，家具是充實建築的具體內容，促成建築功能的具體條件。以住宅建築為例，在我們計算建築內部面積時，是以家具為依據而不是以人為依據的。明式黃花梨家具的尺度、比例、形象是按照人的坐臥等活動為根據，製成各種各樣的功能用具的。

中國古代的明式黃花梨家具是世界上首屈一指的，它以其造型簡練、線條流暢、科學嚴謹、做工精細，裝飾手法豐富多彩和質地優美等特點，一舉征服了西方藝術界，明式黃花梨家具在國內外享有極高聲譽，有「東方藝術明珠」的美稱。西方設計師乞靈借鑒，歐洲為之風靡。故宮博物院所藏明式黃花梨家具，大部分是明式黃花梨家具的標準器，完全能夠反映明式黃花梨家具的特點。另外，清中期以後，因清皇帝對紫檀家具的喜好，宮中黃花梨家具較清前期製造較少，但仍有製作。

例如：《清宮造辦處活計檔》記載：

木作，雍正二年七月十六日員外郎海望傳旨：

著做抽長（黃）花梨木床二張，各高一尺六寸，寬四尺五寸，中心安藤屜，用錦做床刷子，周圍高九寸。欽此。

清式黃花梨家具的特點首先表現在用材厚重上，家具的總體尺寸較明代寬大，相應的局部尺寸也隨之加大；其次是裝飾華麗，表現手法主要是鑲嵌、雕刻等。所體現的穩重、精製、豪華、豔麗的風格，和明式家具的樸素、大方、優美、舒適的風格形成鮮明的對比。這時期也出現了一些新的品種。

例如掛屏是一種掛在牆上裝飾用的屏牌，大多成雙成對，清代十分流行。還有多寶格又稱「百寶格」或「博古格」，是一種類似書架式的木器，中設不同樣式的許多小格，格內陳設各種古玩器物，是清代興起並十分流行的家具品種。但因宮中所存清式黃花梨家具數量較少，還不能反映清式黃花梨家具的全貌。所以，這裡我們對清式黃花梨家具就不多介紹了。

# 床榻

明清時期的臥類家具大體分為三種形式。

架子床：床四角安立柱，床面的左右和後面裝有圍欄。

拔步床：這是一種造型奇特的床。好像把架子床安放在一個木製平台上。平台長出床的前沿二三尺。平台四角立柱，鑲以木製圍欄。

羅漢床：是指左右及後面裝有圍欄的一種床。最簡單者用三塊整板做成。後背稍高，兩頭做出階梯形軟圓角。既樸實又典雅。這類床的形制有大有小，通常把較大的稱「床」，較小的稱「榻」，又有「彌勒榻」之稱，是一種專門的座具。此外還有折疊榻。

◎通體為黃花梨木質。床為月洞式門罩，由上半、下左、下右三扇拼成，連同床上三面的矮圍子及掛檐均用四簇雲紋加十字構件連接。床面下高束腰，分段嵌裝絛環板，雕花鳥紋。壺門式牙，雕雲龍紋。掛檐牙條雕雲鶴紋。三彎腿，內翻雲紋馬蹄。

◎四簇雲紋又稱「四合如意」，以此連綴，即含吉祥之意，又可充分利用短小材料，但費工費時，技術要求高。此床來自山西，但為典型的蘇州地區製品，床左後一根立柱用櫸木配製，可為佐證。

# 1
## 黃花梨月洞式門罩架子床
【明】
高227公分　長247公分　寬187公分

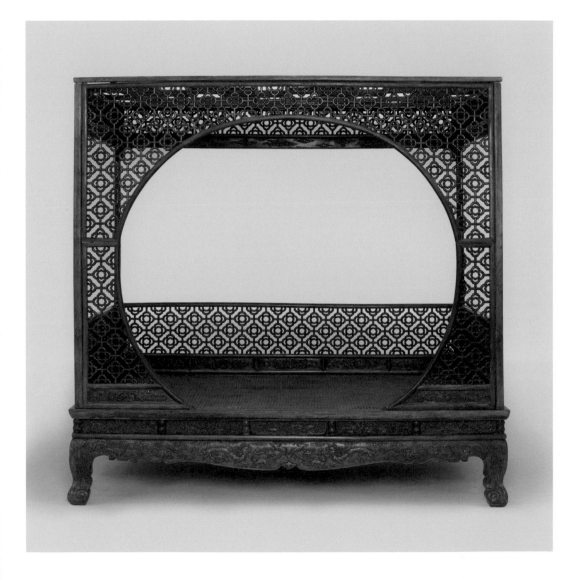

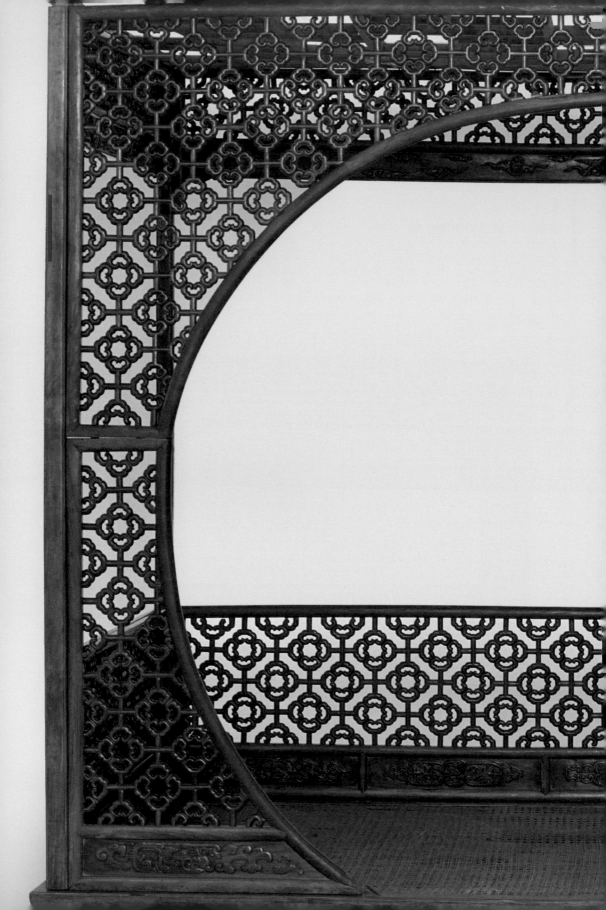

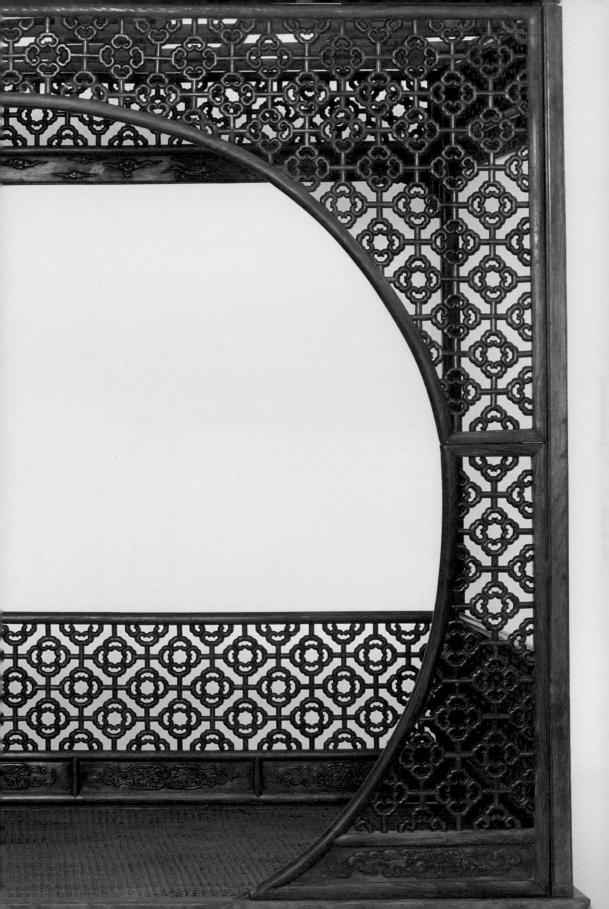

## 2
## 黃花梨卍字紋圍架子床
【明】
高231公分　長218.5公分　寬147.5公分

◎通體為黃花梨製作。床面上四角立柱，上安頂架，正面另加兩根門柱，有門圍子與角柱連接，又名「六柱床」。床圍子用短材攢成整齊的卍字紋。床鋪頂四周掛簷，由鏤空的條環板組成。床架立柱、橫根、卍字紋床圍內外兩面均做出凹陷的圓弧面，又稱「打窪」。蓆心床面。束腰下飾壺門曲邊牙條，與腿足內角線交圈。三彎腿，內翻雲紋馬蹄。

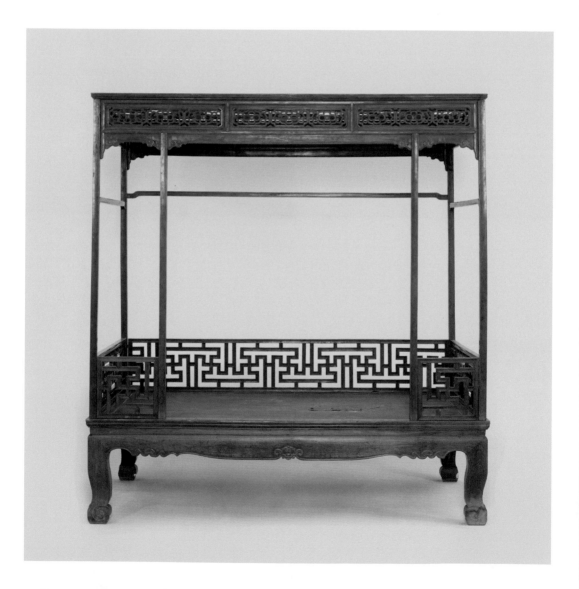

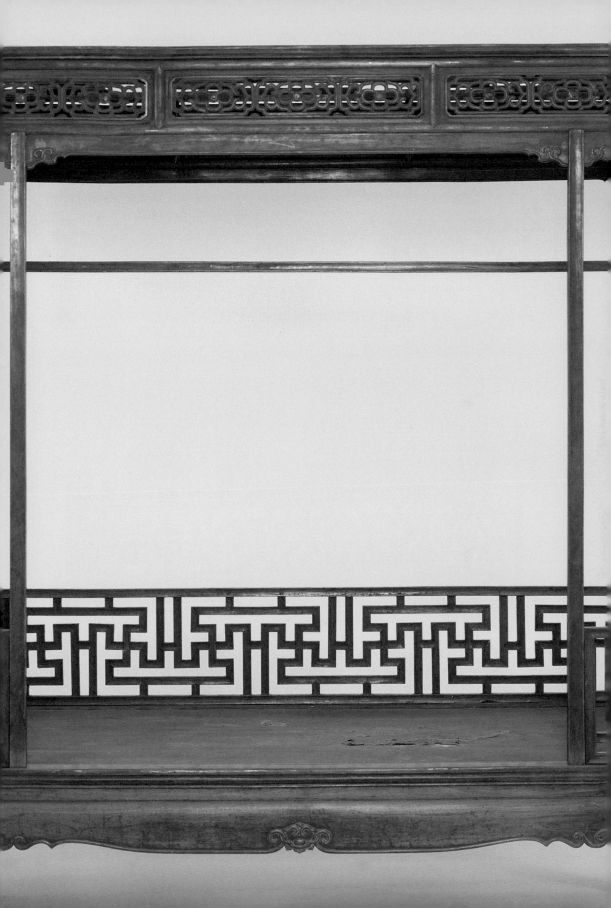

## 3
### 黃花梨羅漢床
【明】
高89.5公分　長198.5公分　寬93公分

◎通體為黃花梨木質。床圍由十字連方紋攢接，帶束腰，三彎腿，內翻馬蹄，足雕雲頭。床面木板貼台灣蓆，係因原藤編軟屜破損而改製。

◎此床正中上層卡子花分佈不夠自然，盡端兩塊沒有貼著邊框，故疑此條裝飾為後加。後背圍子高於兩側，為羅漢床式，而三者同高則是架子床的作法，因此，此床可能是由架子床改製而成。

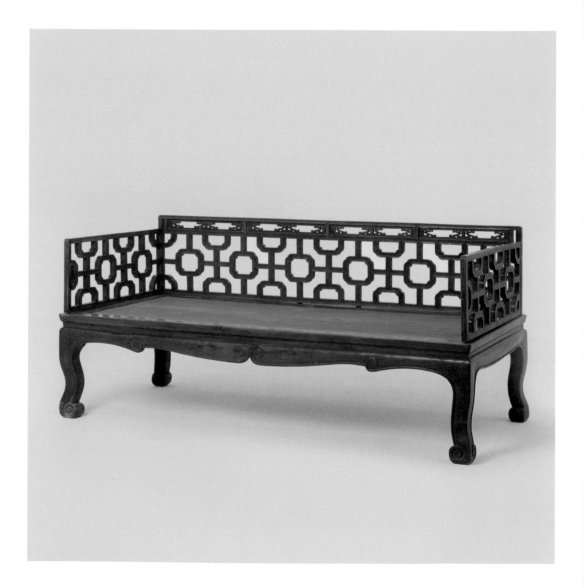

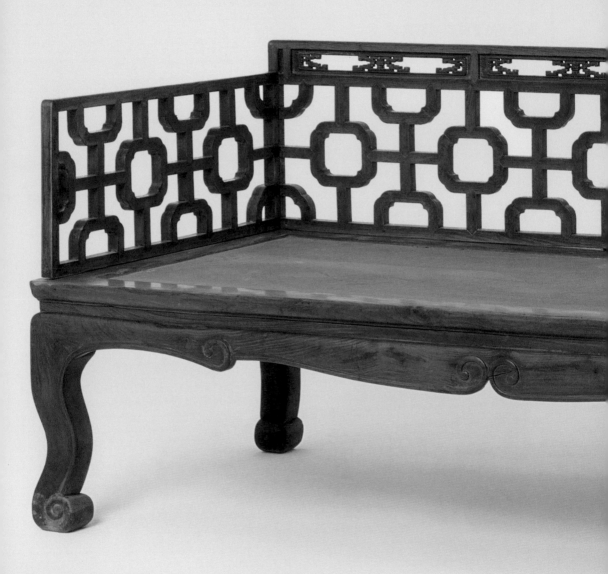

## 4
### 黃花梨捲草紋藤心羅漢床
【明】
高88公分　長218公分　寬100公分

◎通體為黃花梨木質。床圍為三屏式，每面均裝壺門圈口。藤心床面。壺門牙上雕捲草紋。三彎腿，渦紋足，腿足上亦雕捲草紋。

◎此床造型簡練、舒展，尤其是壺門圈口圍子，具有空櫺韻味，為明式風格的典型作品。

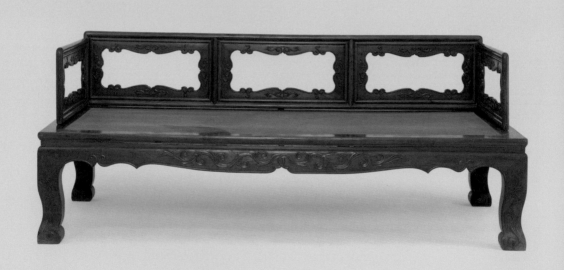

## 5
### 黃花梨朵雲紋藤心羅漢床
【明】
高79公分　長218.5公分　寬114公分

◎通體為黃花梨木質。床圍為三塊整板，板沿邊有柔和的委角。面下有束腰，壺門牙正中透雕朵雲紋。腿內側轉大挖馬蹄，牙腿沿邊起燈草線。此床多用整材，少加雕飾，以突出黃花梨木優美的紋理。

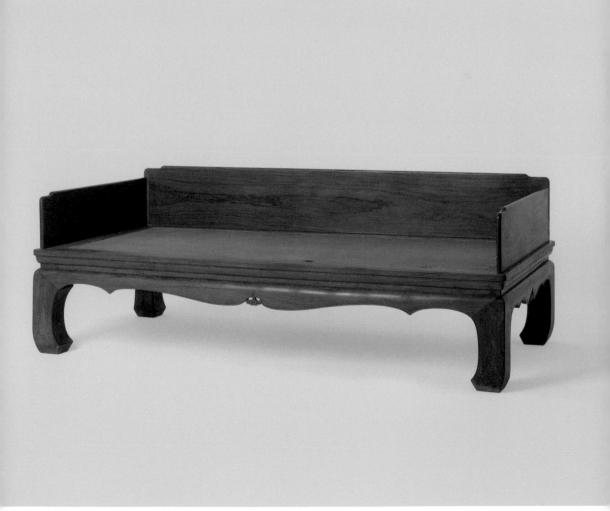

# 6
## 黃花梨六足折疊式榻
【明】
高49公分　長208公分　寬155公分

◎通體為黃花梨木質。榻面無圍，大邊做成兩截，以頁連接，可折疊。中間兩腿為花瓶形馬蹄，上端為插肩榫，展開時與牙子拍合。四角為三彎腿，內翻馬蹄，折疊後可放倒在牙條內。牙條雕折枝花鳥、雙鹿紋；腿足雕花瓶、洞石花草紋。

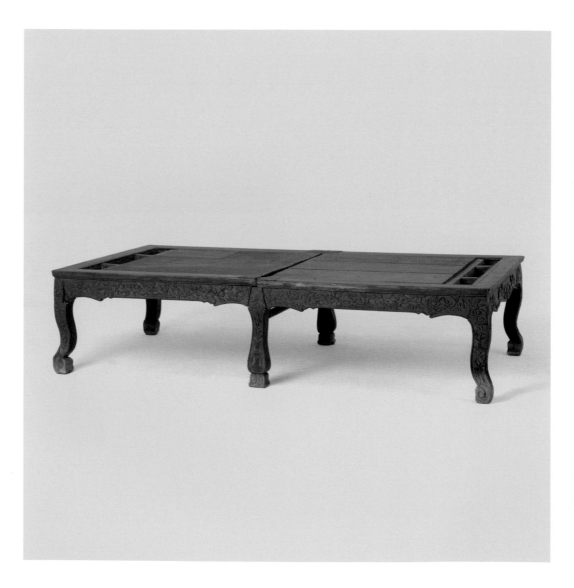

# 椅座

明清時期的座類家具：寶座、座椅和座凳。

明代是家具藝術發展的成熟時期，各類家具的形制、種類多姿多彩。同類品種中，繁簡不同，裝飾花紋亦不同，藝術效果亦不相同。

明代座椅類型有如下幾種：交椅、圈椅、官帽椅、靠背椅、玫瑰椅等。

明清時期凳子的種類：明清時期凳子和座墩的形式多樣，明代主要有方、長方、圓形幾種，清代又增加了梅花形、桃形、六角形、八角形和海棠形等。製作手法又分有束腰和無束腰兩種形式。

# 7

## 黃花梨嵌雞翅木寶座

**【清中期】**

高98公分　長96公分　寬69公分

◎寶座以黃花梨木為邊框。邊框、站牙中心打窪,雕回紋,高束腰,承三屏式,屏心用雞翅木和象牙雕山水樹木。直腿,雕回紋足,坐在托泥上,托泥下有龜足。

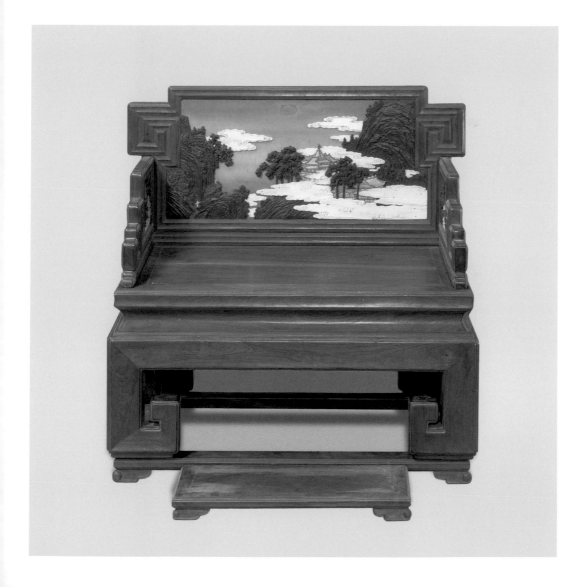

# 8
## 黃花梨交椅
【明】
高104公分　長69.3公分　寬47.5公分

◎通體為黃花梨木製作。椅背板微曲，雕如意雲頭紋。後腿彎轉處，用雙螭紋角牙填塞支撐。座面軟屜以絲繩編成。下有踏床，各構件交接處及腳踏面均用鐵飾件加固。

◎交椅因兩腿交叉可以折疊而得名，南宋時期製作已成熟，明代十分流行。此椅為明代交椅的典型樣式。

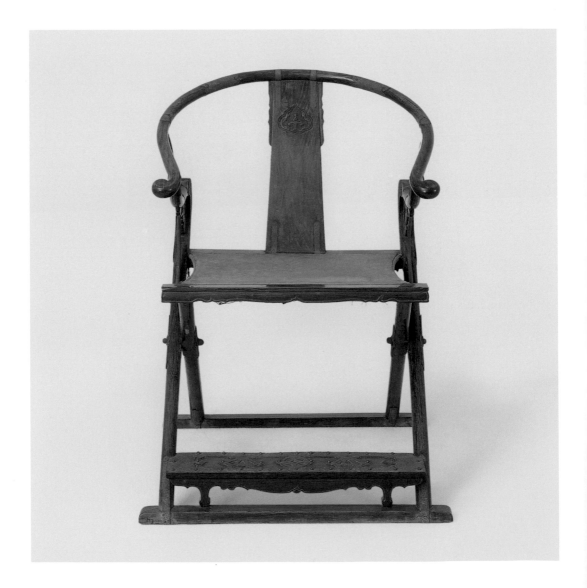

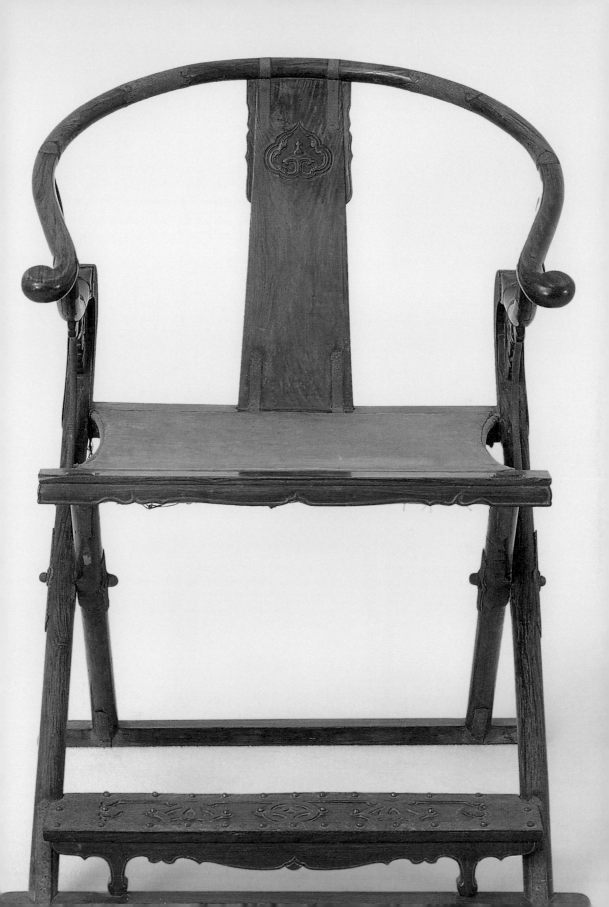

# 9
## 黃花梨直後背交椅
【清】
高105.5公分　長55公分　寬36.5公分

◎通體為黃花梨木製作。交椅為卷書式搭腦，三屏式直靠背，框內安透雕拐子紋的絛環板繫璧花牙。絲編座面。方腿直足，下承長方形足托。直靠背交椅在清代極為流行，其靠背兩側外框多與椅子的腿足一木連做。此椅靠背另安，繫銅箍與橫材連接。

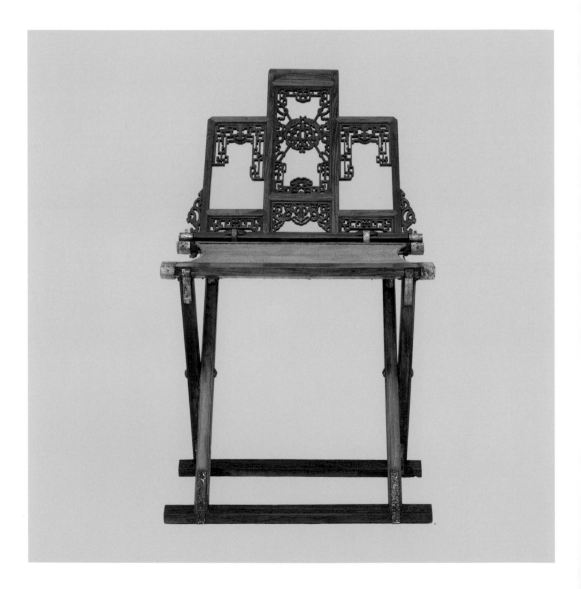

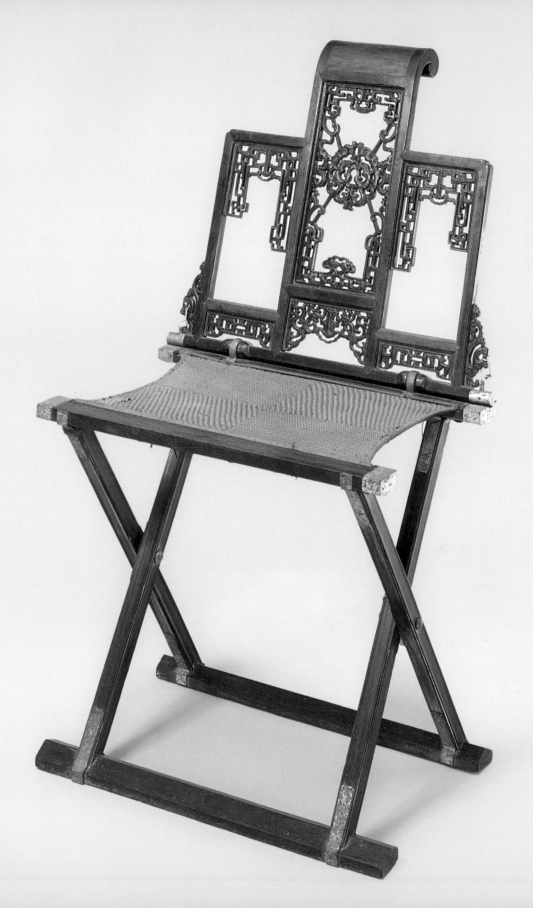

## 10
### 黃花梨螭紋圈椅
【明】
高103公分　長63公分　寬45公分

◎通體為黃花梨木製作。椅為弧形，自搭腦伸向兩側，通過後邊柱又順勢而下，形成扶手。背板稍向後彎曲，形成背傾角，頗具舒適感。滿雕雙螭紋。四角立柱與腿一木連做，S形連幫棍。蓆心座面。面下裝壺門券口，雕捲草紋。腿間管腳棖自前向後逐漸升高，稱「步步高趕棖」，寓意「步步高升」。四腿外撇，稱側角收分，意在增加器物的穩定感。圈椅為明代常見椅式，由交椅演變而來，上半部還留有交椅的形式。

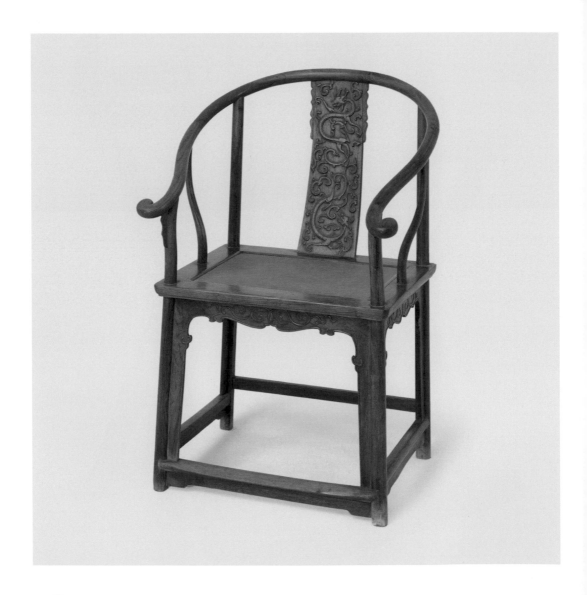

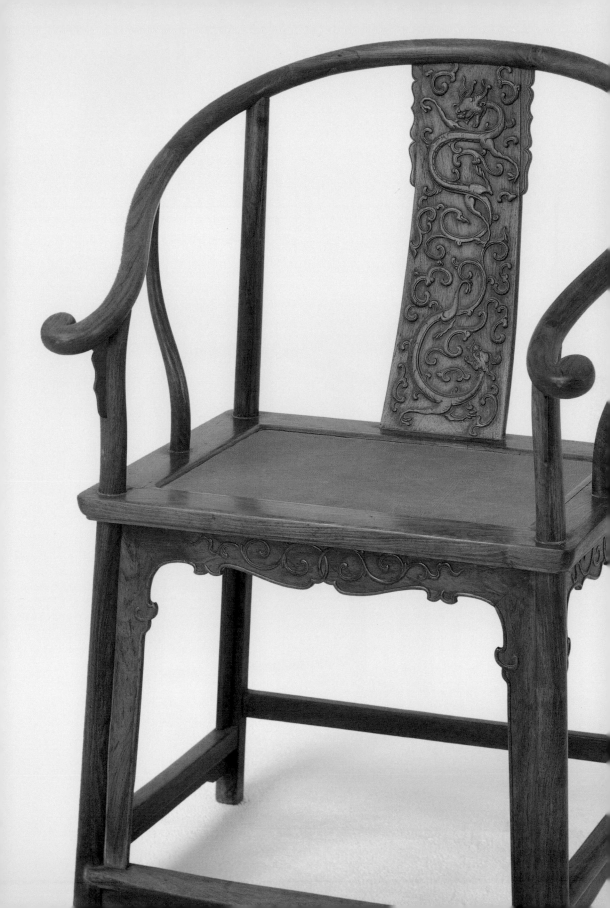

## 11
### 黃花梨如意雲頭圈椅
【明】
高100公分　長61.3公分　寬49公分

◎此椅靠背板根據人體脊背的自然曲線設計成S形，方便倚靠。

◎通體為黃花梨木製作。背板上部雕如意雲頭紋，下部透雕壺門亮腳。四腿座面上立柱與椅圈相接部分，嵌曲邊牙條。壺門由三面雕花牙條做券口。管腳根下牙條做成壺門形，圓腿直足。牙條裝飾得頗為講究。圈椅屬於等級較高的坐具。

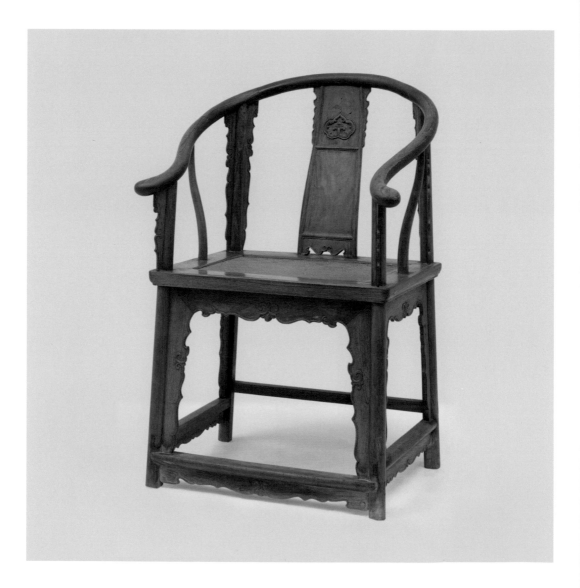

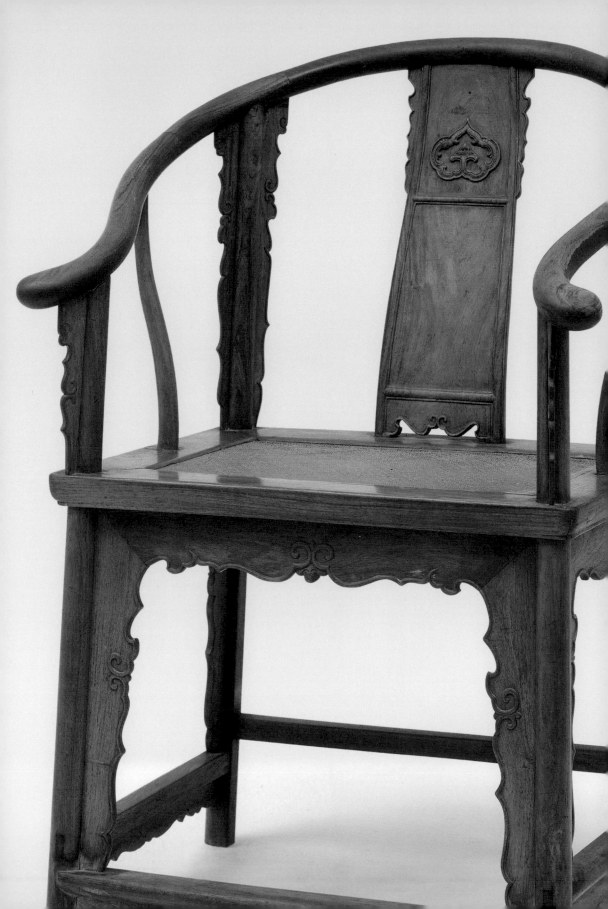

# 12
## 黃花梨夔龍紋肩輿
【明】
高107.5公分　長64公分　寬58公分

◎通體為黃花梨木製作。肩輿靠背板、鵝脖及連幫棍上均掛
有夔龍紋牙條。靠背板下有亮腳，三面嵌裝四段帶炮仗洞開
孔的條環板。台面裝藤屜，束腰上嵌裝條環板。高束腰為抬
杆夾持處。足端踩在長方形高束腰台座上，座面、束腰及台
座的四邊均鑲有銅鍍金包角。

◎肩輿為富貴人家出行時乘坐用具，前後各一人肩扛抬杆，
主人端坐其上。

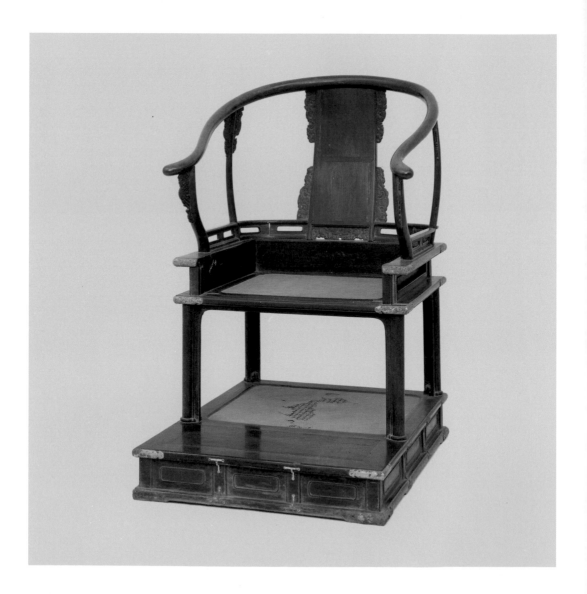

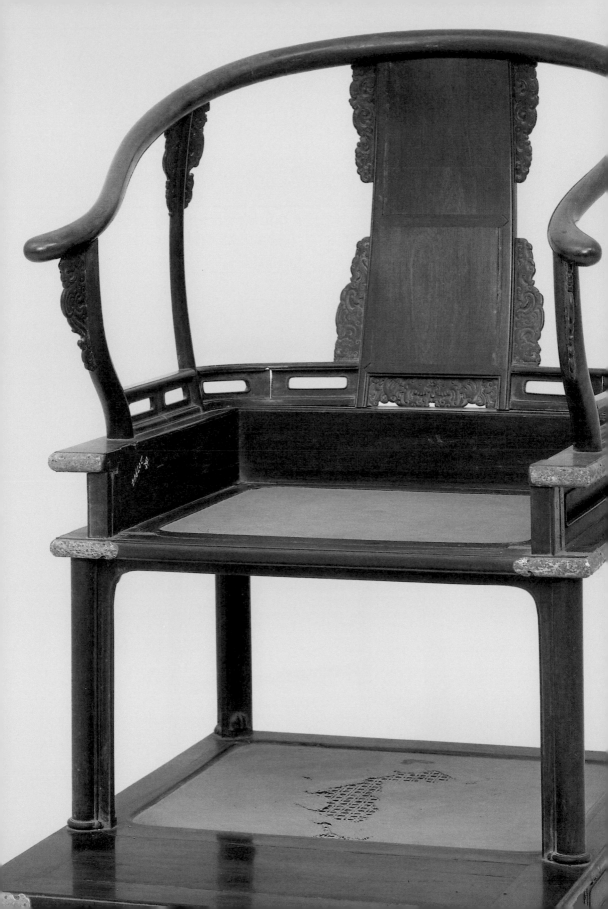

## 13
### 黃花梨麒麟紋圈椅
【明】
高103公分　長59.5公分　寬49公分

◎此椅為黃花梨木製作。靠背板有圓形透雕麒麟紋，背板與椅圈連接部及扶手頭部飾小牙條。連幫棍為鐮刀把式。座面為木板貼草蓆。座面下三面安口牙，牙上雕捲草紋。

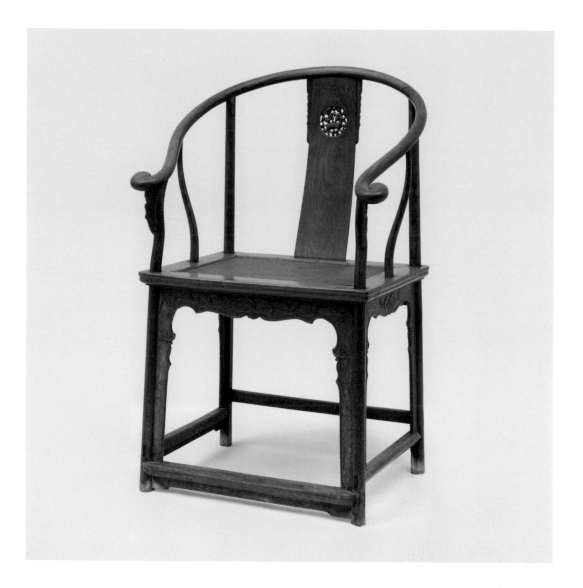

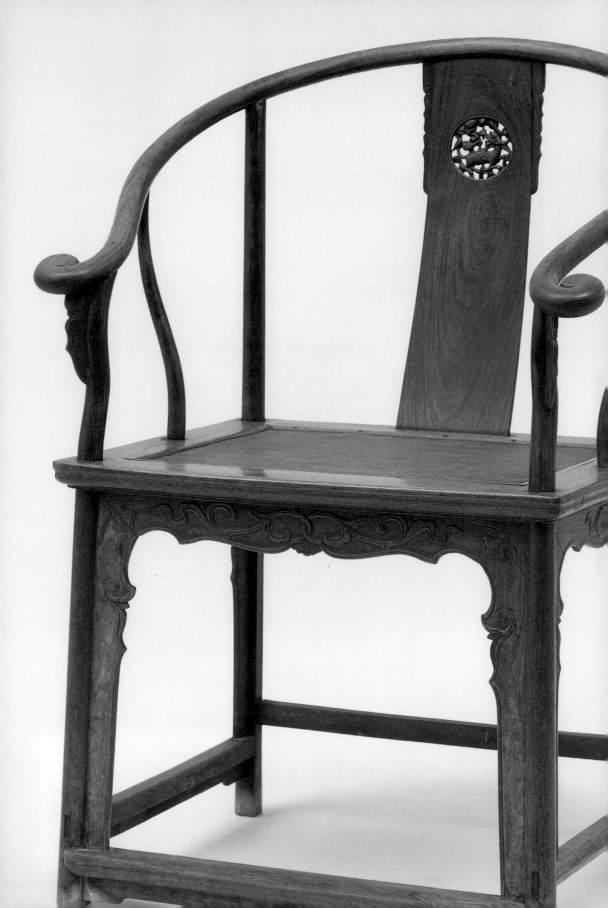

# 14
## 黃花梨花卉紋藤心圈椅
【明】
高112公分　長60.5公分　寬46公分

◎此椅為黃花梨材質。椅靠背板攢框鑲心，上部如意開光內雕麒麟紋，中部雕花卉紋，下部為如意紋壺門亮腳。靠背及椅柱兩側飾曲線牙條。座面上鑲透雕花卉紋圍欄，高束腰鑲螭紋條環板，壺門式牙與交圈。三彎腿，前爪式足，足下帶托泥，飾壺門式牙條。此椅裝飾複雜，雕刻繁縟，為明式家具中少有的華麗型風格。

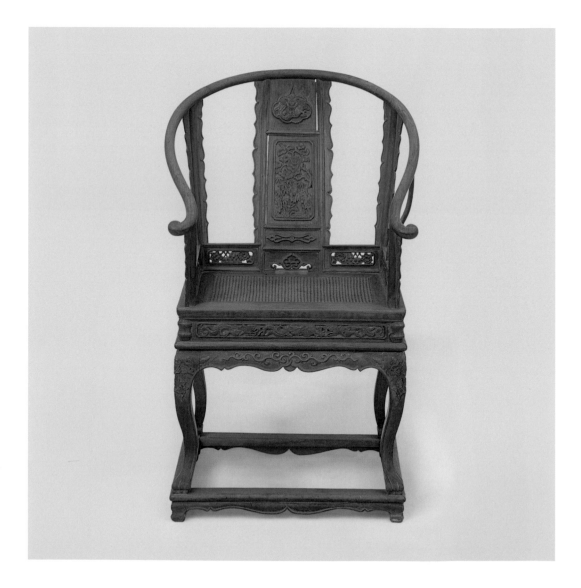

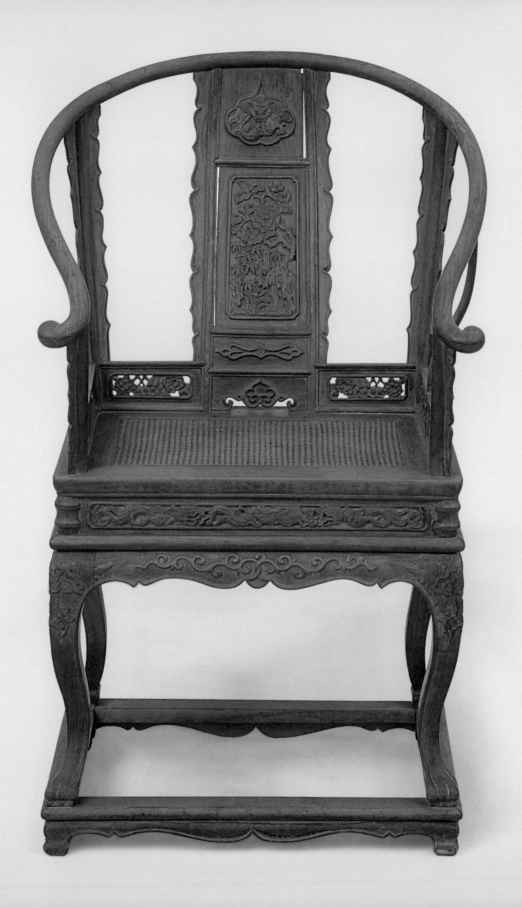

## 15
## 黃花梨如意捲草紋圈椅
【明】
高105.5公分　長56公分　寬46.3公分

◎此椅為黃花梨材質。椅背板上部與椅圈連接兩側飾牙條，正中雕如意捲草紋，扶手兩端向外翻捲，與鵝脖交角處有雲紋托牙。藤心座面，落堂做。座面下為壼門式券口，腿間安步步高趕根。

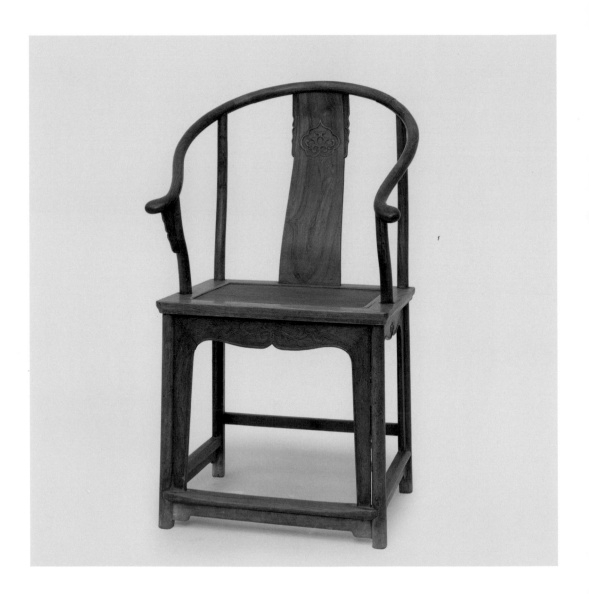

## 16
## 黃花梨卷書式圈椅
【明】
高101公分　長73公分　寬59公分

◎此椅為黃花梨材質。椅後背板高出椅圈，搭腦成卷書式。四腿帶側角收分，腿上部安羅鍋棖，以雙卡子花與座面相連，下部安步步高趕棖。正面踏腳下裝牙條。此椅造型富於變化，凸起的靠背板十分獨特，屬圈椅中的創新之作。

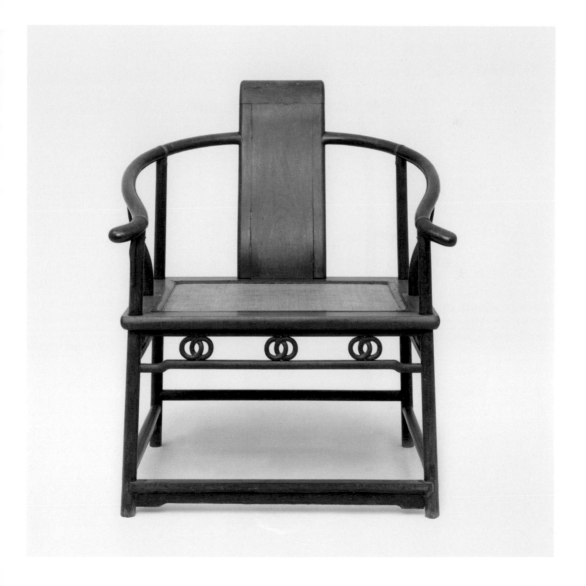

## 17
### 黃花梨四出頭官帽椅
【明】
高107.5公分　長57公分　寬43.5公分

◎此椅為黃花梨木製作。椅搭腦兩端微翹，靠背板微向後彎曲。扶手與鵝脖均為彎材，相交處飾有角牙。座面藤屜。面下飾直牙條。腿間管腳棖為前高後低兩側高，與步步高棖同為明代常見樣式，迎面棖下有牙條。四角帶側角。

◎此類椅因外形輪廓似古代官員帽子，故名。搭腦與扶手出頭，稱「四出頭官帽椅」，因多在北方流行，又稱「北官帽椅」。此椅通體光素，以做工精細、線條簡潔取勝，為明式官帽椅典型風格。

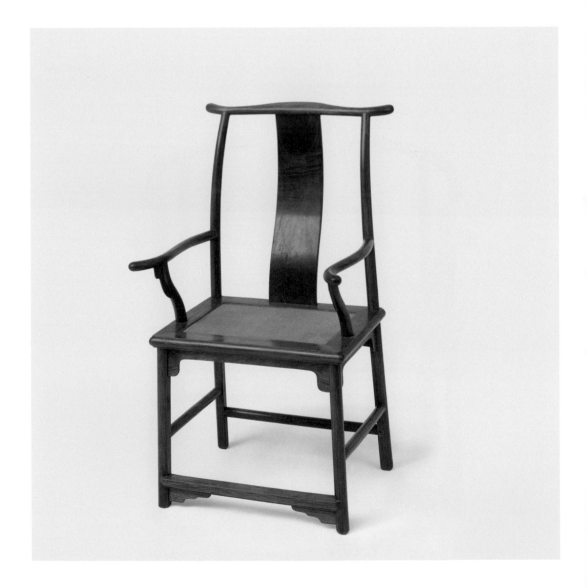

# 18

## 黃花梨四出頭官帽椅

### 【明】

高120公分　長59.3公分　寬47.3公分

◎此椅為黃花梨木製作。椅搭腦中間凸起，兩端彎曲上翹。扶手與座面間安連幫棍，鵝脖與扶手相交處有雲紋角牙扶持。座面下裝羅鍋棖，上安矮佬。腿間施步步高管腳棖。

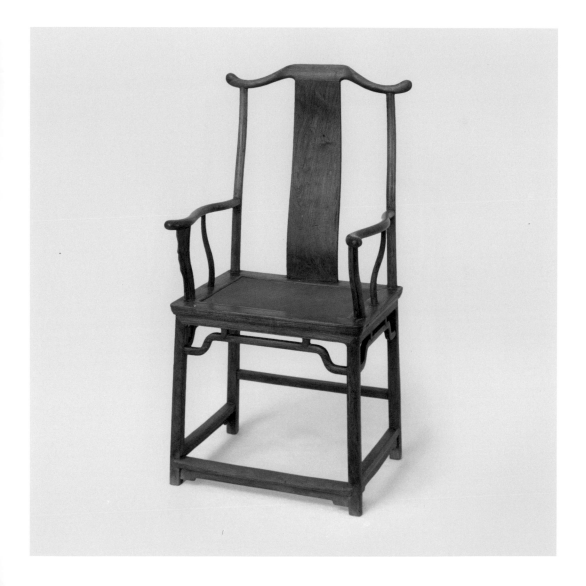

## 19
### 黃花梨六方扶手椅
【明】
高83公分　長8公分　寬55公分

◎通體為黃花梨木製作。椅面是六方形，六足是南官帽椅的變體。靠背板三段攢框打槽裝板，上段透雕如意雲頭紋，下段為雲紋亮腳。搭腦、扶手、腿足上截和連幫棍為瓜棱式線腳。座面邊抹用雙混面壓邊線，管腳棖用劈料做，腿足外面起瓜棱線。

◎此椅為四件一堂。由於其六方、扶手外撇，顯得端莊大氣。通常於正廳兩廂對稱陳設。

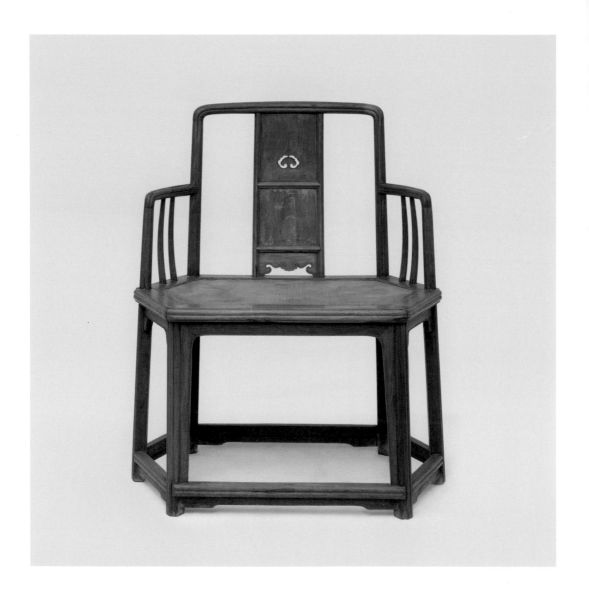

# 20
## 黃花梨凸形亮腳扶手椅
【明】
高105公分　長65公分　寬49.5公分

◎此椅為黃花梨木製作。椅靠背方直，搭腦凸起，搭腦兩側和扶手前部飾花角牙。背板下部有「凸」形亮腳，座面下施方形券口牙。方腿直足，步步高腳棖。此椅通體用方材，各處線條亦見棱角，造型質樸。

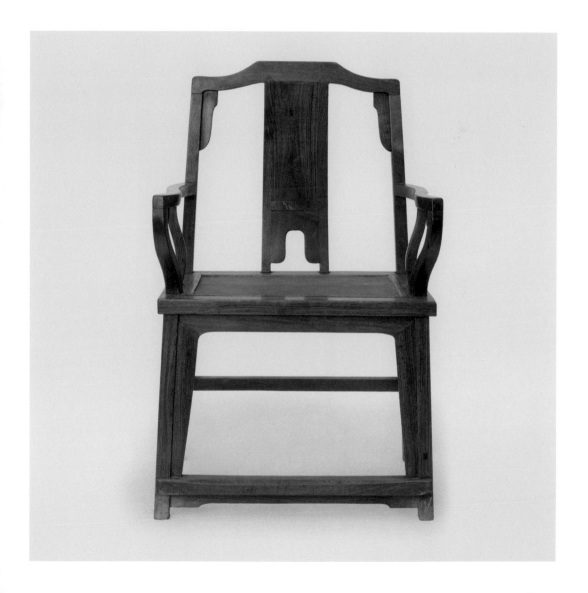

**21**
**黃花梨螭紋扶手椅**
【明】
高97.5公分　長60公分　寬46公分

◎此椅為黃花梨木製作。椅搭腦成弧形向後彎曲，與邊框軟角相交。背板弧形，下端落在欄杆上，上部鏟地花瓣式開光，內雕螭紋。座面上三面裝圍欄。座面下裝壺門牙子，但正面牙子已失。腿間安步步高管腳根。通體線條瘦勁而不失柔和。

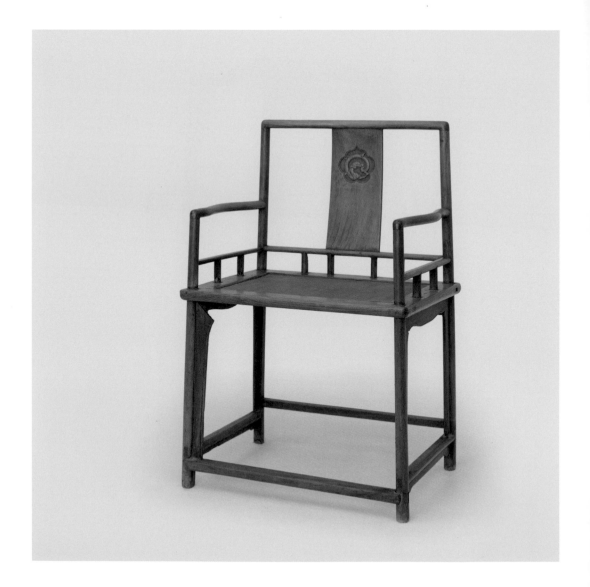

## 22
### 黃花梨扶手椅
【明】
高106公分　長55.5公分　寬46公分

◎此椅為黃花梨木製作。椅後腿與靠背立柱一木連做，座面
上部微向後彎曲。弧線形搭腦，背板略呈S形。扶手鵝脖為
曲線形，中間連幫棍稍細，上部外傾。座面下安壺門式券
口。圓腿直足，四腿帶側腳收分，腿間安管腳棖。

◎此椅式多在南方流行，俗稱「南官帽椅」。其扶手處與後柱
上部均為煙袋鍋式卯榫結構，具有明式扶手椅的典型特徵。

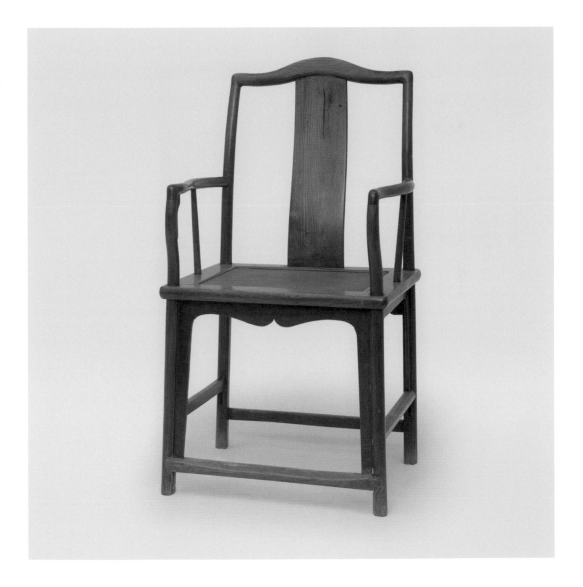

## 23
### 黃花梨壽字紋扶手椅
【明】
高109公分　長60公分　寬46.5公分

◎此椅為黃花梨木製作。椅靠背板上下透雕如意頭雲紋、金剛杵紋，中間雕「壽」字。扶手與座面有矮佬連接。座面鑲板落堂做。面下裝券口牙，雕捲草紋，邊緣起陽線。圓腿直足，腿間安步步高趕棖。

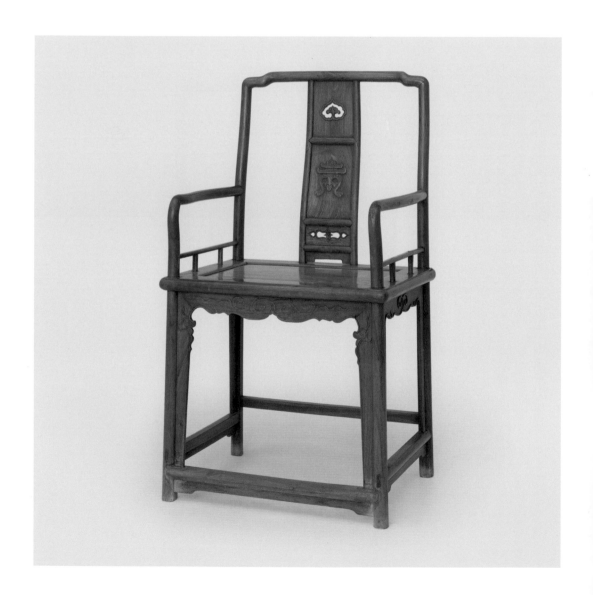

# 藝術家雜誌社　收

## 100　台北市重慶南路一段147號6樓

6F, No.147, Sec.1, Chung-Ching S. Rd., Taipei, Taiwan, R.O.C.

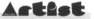

姓　　名：　　　　　　　　　　　性別：男□ 女□ 年齡：

現在地址：

永久地址：

電　　話：日／　　　　　　　　手機／

E-Mail：

在　　學：□ 學歷：　　　　　　　職業：

您是藝術家雜誌：□今訂戶　□曾經訂戶　□零購者　□非讀者

客戶服務專線：**(02)23886715**　E-Mail：**art.books@msa.hinet.net**

# 藝術家書友卡

感謝您購買本書,這一小張回函卡將建立
您與本社間的橋樑。我們將參考您的意見
,出版更多好書,及提供您最新書訊和優
惠價格的依據,謝謝您填寫此卡並寄回。

1.您買的書名是:＿＿＿＿＿＿＿＿＿＿＿＿＿＿＿＿＿

2.您從何處得知本書:

□藝術家雜誌　□報章媒體　□廣告書訊　□逛書店　□親友介紹

□網站介紹　□讀書會　□其他

3.購買理由:

□作者知名度　□書名吸引　□實用需要　□親朋推薦　□封面吸引

□其他＿＿＿＿＿＿＿＿＿＿＿＿＿＿＿＿＿

4.購買地點:＿＿＿＿＿＿＿＿市(縣)＿＿＿＿＿＿＿書店

□劃撥　□書展　□網站線上

5.對本書意見:(請填代號1.滿意 2.尚可 3.再改進,請提供建議)

□內容　□封面　□編排　□價格　□紙張

□其他建議＿＿＿＿＿＿＿＿＿＿＿＿＿＿＿＿

6.您希望本社未來出版?(可複選)

□世界名畫家　□中國名畫家　□著名畫派畫論　□藝術欣賞

□美術行政　□建築藝術　□公共藝術　□美術設計

□繪畫技法　□宗教美術　□陶瓷藝術　□文物收藏

□兒童美育　□民間藝術　□文化資產　□藝術評論

□文化旅遊

您推薦＿＿＿＿＿＿＿＿作者 或＿＿＿＿＿＿＿類書籍

7.您對本社叢書　□經常買　□初次買　□偶而買

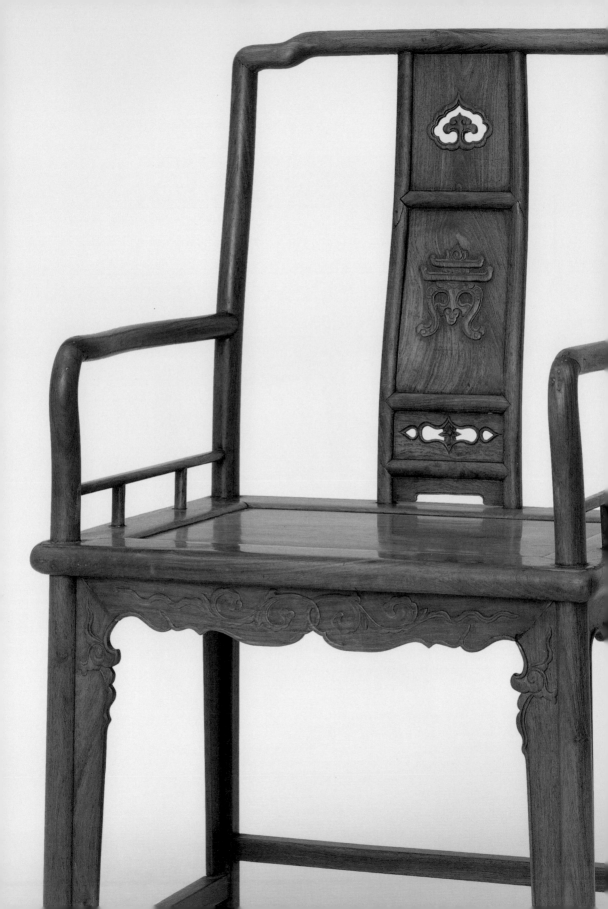

## 24
### 黃花梨捲草紋玫瑰椅
【明】
高83.5公分　長58公分　寬46公分

◎此椅為黃花梨木製作。椅靠背與扶手空當內裝壺門式券口牙，雕捲草紋、如意頭，邊緣起陽線。面上裝帶矮佬圍欄。腿間上部安羅鍋根，上端直抵座面，下面安步步高趕根，正面及左右加羅鍋根。

◎「玫瑰椅」為扶手椅中最輕便的一種，北方稱「玫瑰椅」，南方稱「文椅」。靠背不高出窗台，便於靠窗陳設。其外形基本固定，但靠背、扶手及座面下的構件裝飾則花樣繁多。

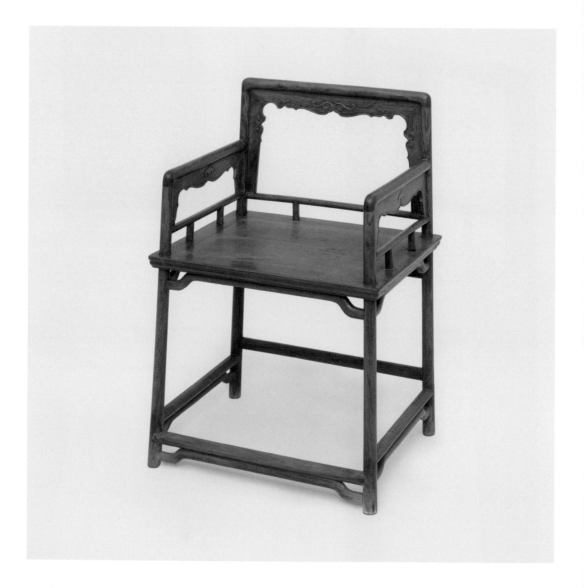

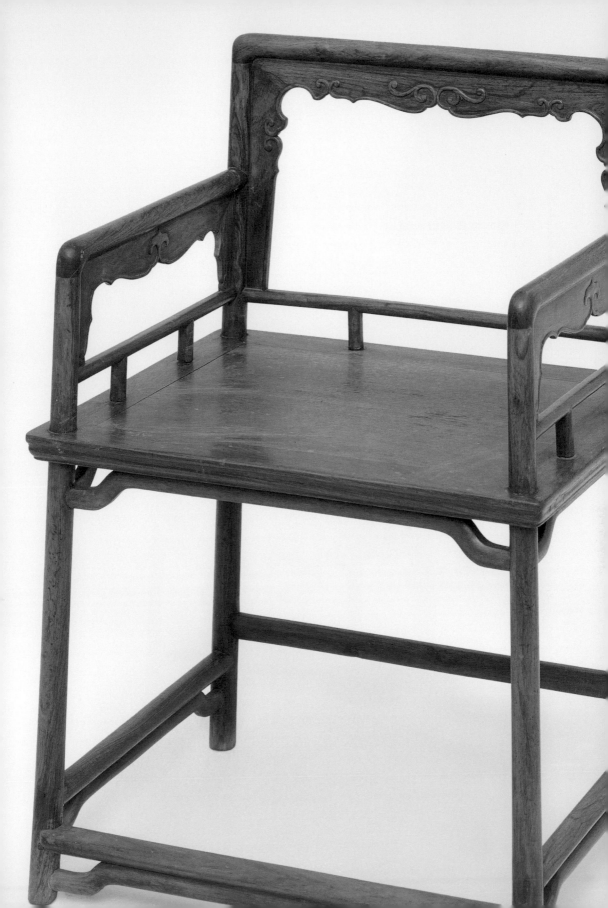

## 25
### 黃花梨六螭捧壽紋玫瑰椅
【明】
高88公分　長61公分　寬46公分

◎此椅為黃花梨木製作。椅靠背鑲板，透雕六螭捧壽紋，以下圓形螭紋卡子花支墊。扶手橫樑下裝明壺門式券口牙子，浮雕螭紋及回紋。圓腿直足，足間安步步高趕根。

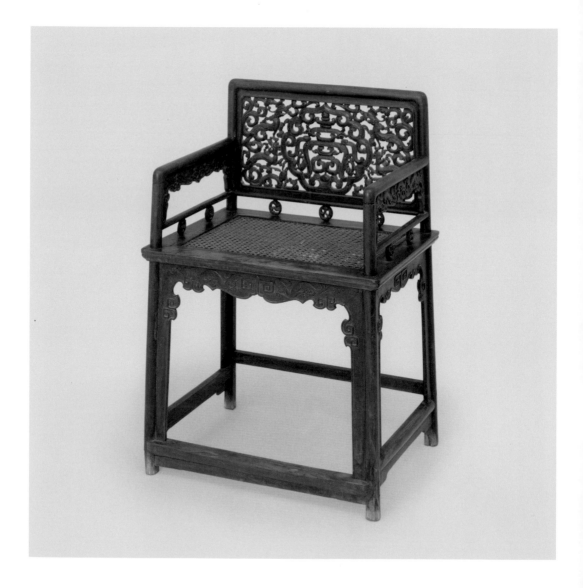

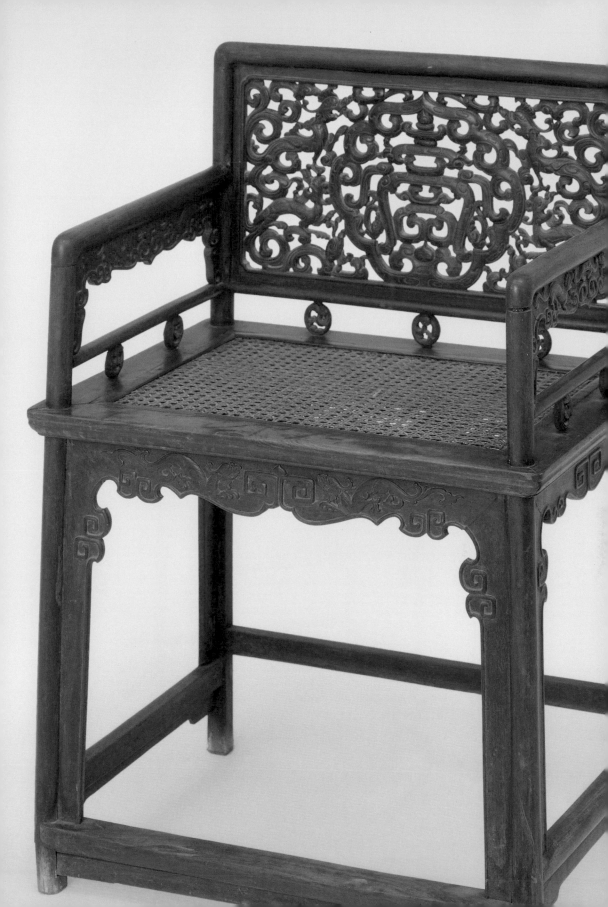

# 26
## 黃花梨雙螭紋玫瑰椅
【明】
高80.5公分　長58公分　寬46公分

◎此椅靠背由兩根立柱做框，背板加橫棖打槽裝板，上部長方形開光，中部浮雕抵尾雙螭，翻成雲紋，下部為雲紋亮腳。兩側扶手間安有圍欄，下有矮佬與座面相界。座面落堂做，鑲硬板板心，面下裝替木牙條，腿間安步步高趕棖。

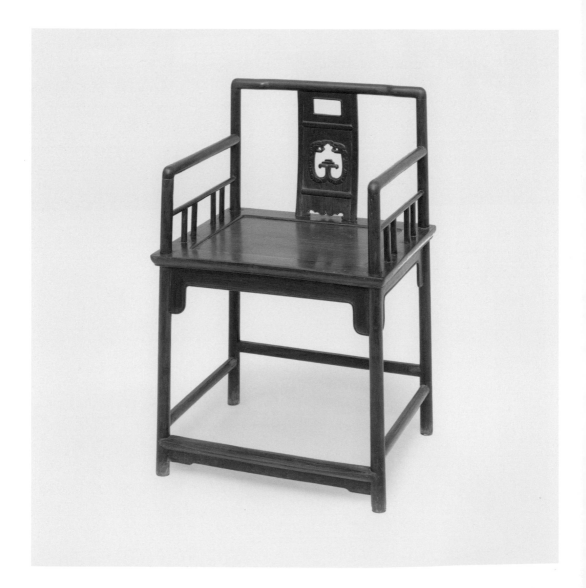

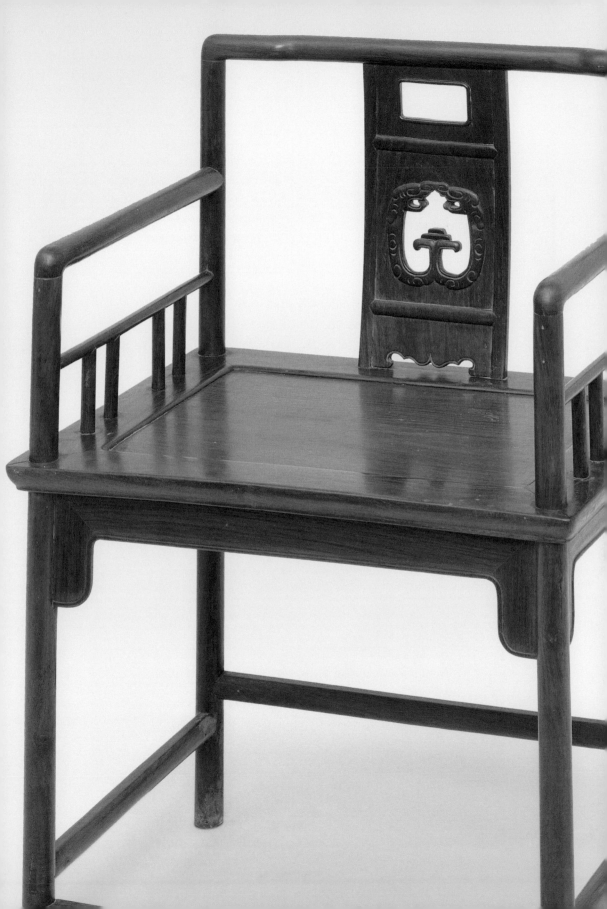

## 27
# 黃花梨福壽紋矮坐椅
**【清早期】**
高74公分　長78公分　寬58公分

◎此椅為黃花梨木製作。椅為卷書式搭腦，靠背板攢框鑲心，正中雕夔龍及蝙蝠、團壽紋，寓「雙龍捧壽」和「福壽」之意，兩側以攢拐子紋與背板連接，扶手亦取同樣作法。藤心坐面，下有束腰，牙條下裝鏤空拐子形花牙。方腿，內翻馬蹄，下承托泥。

◎此椅又寬又大，靠背卻比較矮下，不合常規尺寸，據史料可知是船上所用，其寬大的體積可以增強穩定性。

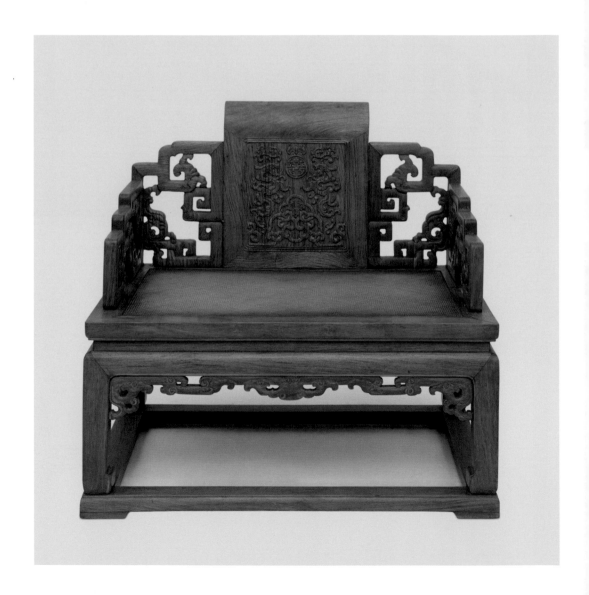

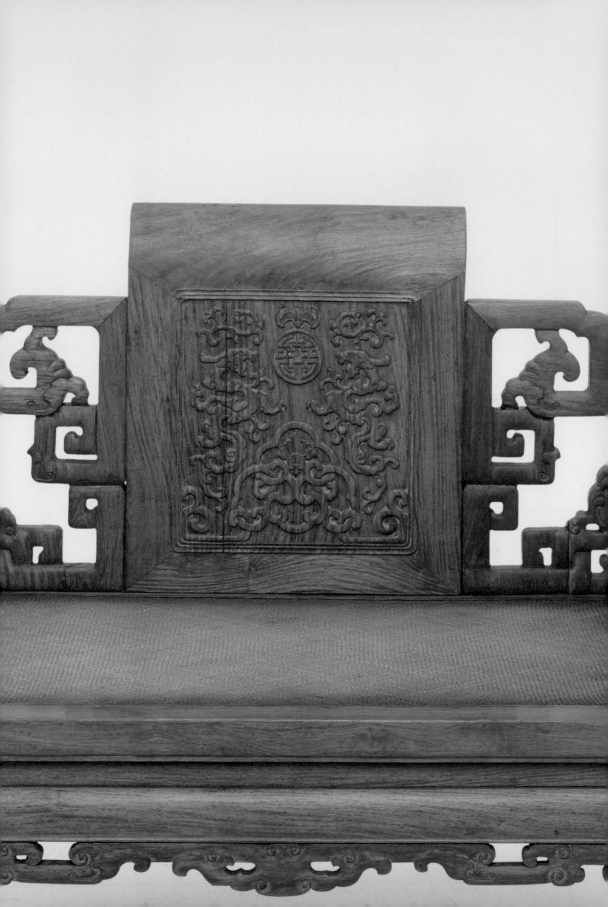

## 28
### 黃花梨方背椅
【明】
高92.5公分　長61.5公分　寬47公分

◎此椅為黃花梨木製作。椅靠背板、扶手、鵝脖、連幫棍均成曲形，特別是連幫棍上細下粗，成誇張的Ｓ形，使整體增活潑之態。座面下裝羅鍋棖加矮佬，與腿間雙棖形成呼應。

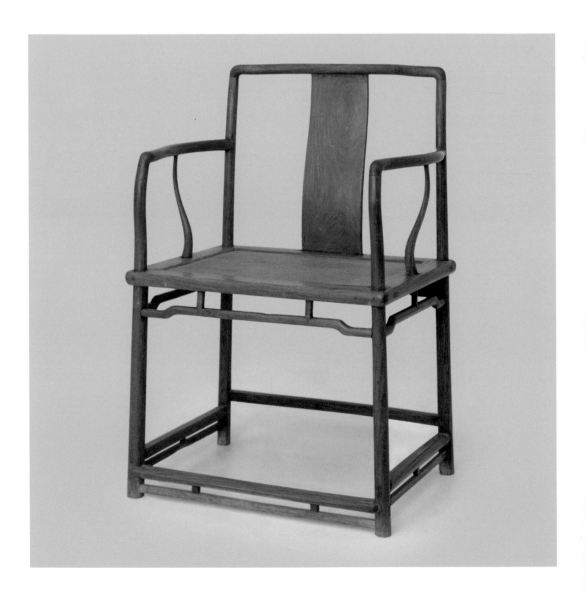

# 29
## 黃花梨藤心扶手椅
**【清早期】**

高93公分　長57.5公分　寬44.5公分

◎此椅為黃花梨木製作。椅搭腦中間高，兩端低，靠背板與立柱微向後彎，與明代椅已有不同。兩側扶手搭手處做成彎曲下卷的雲頭狀，裝飾意味更為濃郁。四腿圓柱形，粗於椅背和扶手。腿上安羅鍋根加矮佬，下端安步步高趕根。

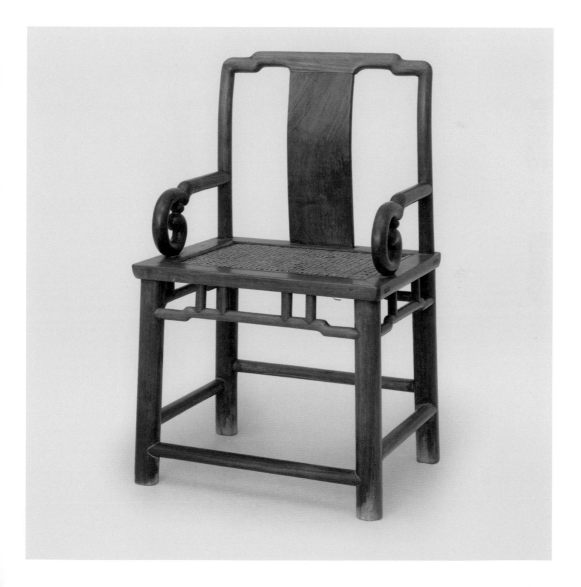

# 30
## 黃花梨拐子紋靠背椅
【清中期】
高121公分　長56公分　寬44公分

◎此椅為黃花梨木製作。捲雲紋搭腦，兩端出頭，靠背板與立柱均做彎曲狀，背板浮雕拐子紋，背板上端安角牙，立柱與搭腦相接處有倒掛牙，立柱與座面相交處有座牙。落堂式座面下為捲雲紋牙子。方腿直足，安步步高管腳根。靠背椅搭腦兩端出頭者，稱「燈掛式」。

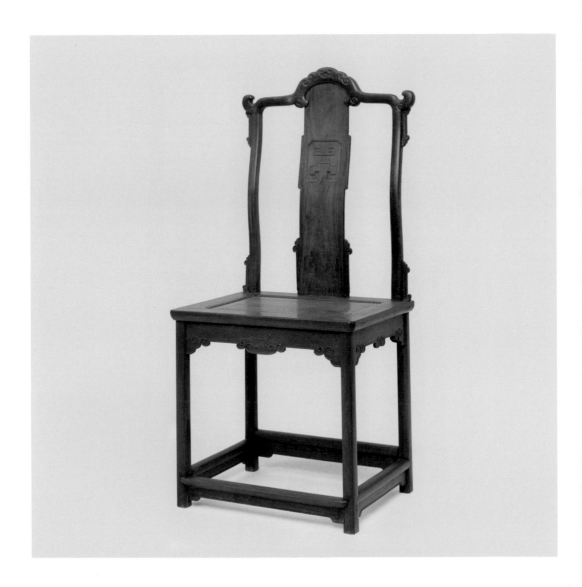

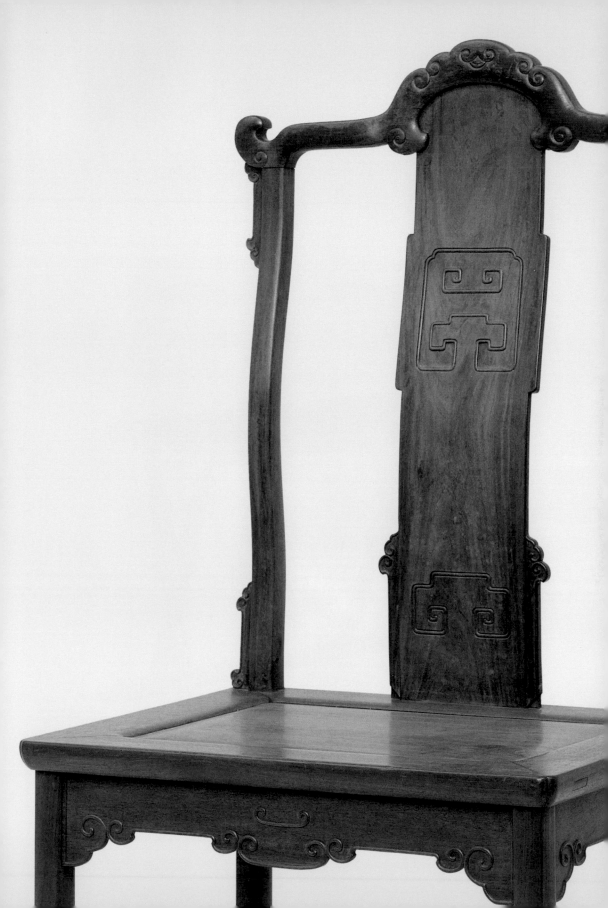

## 31
## 黃花梨馬扎
【明】
高55.5公分　長66公分　寬29公分

◎此馬扎為黃花梨木製作。馬扎兩根橫材著地，底平而寬。凡橫材出頭處，均有鍍金葉包裹銜套，並用釘加固。軸釘穿鉚處加墊護錢眼。座面用藍色絲絨織回紋軟屜。馬扎又稱「交椅」，古稱「胡床」。可折疊，便於攜帶。

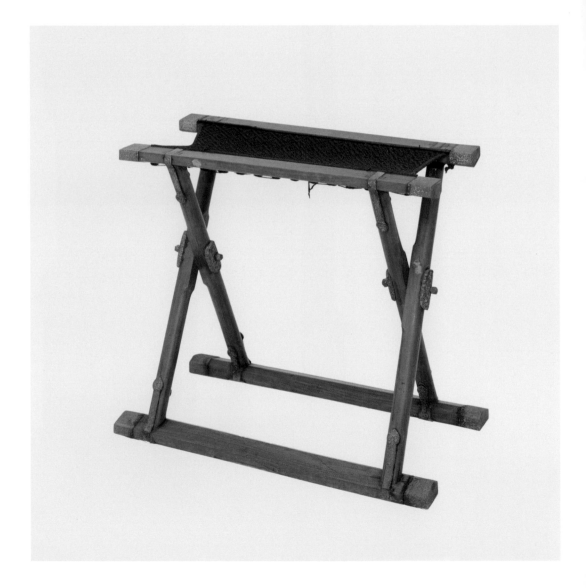

## 32
## 黃花梨方杌
【明】
高51公分　長67公分　寬67公分

◎此杌為黃花梨木製作。座面四角攢邊框，鑲藤心。腿間安雙層羅鍋根，上層一根直抵座面。面沿、腿足、羅鍋根均為劈料做。係模仿竹藤家具的自然特點，為明式家具的一種線腳裝飾方法。雖無雕刻，而裝飾效果很強。

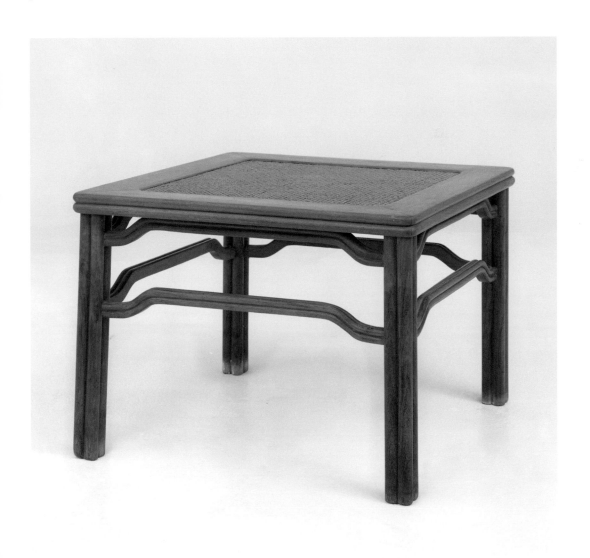

# 33
## 黃花梨方杌
【明】
高44.5公分　長43公分　寬43公分

◎此杌為黃花梨木製作。座面四角攢邊框，鑲蓆心。四腿外圓內方帶側角，俗稱「四劈八叉」，腿間安羅鍋棖加矮佬。此杌通體光素，只在腿間施以簡練的線腳裝飾，體現了明式家具簡潔明快的特點。

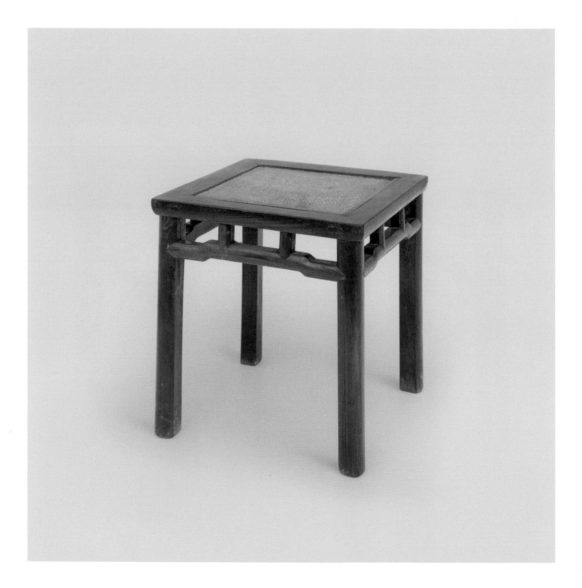

# 34
## 黃花梨方凳
【明】
高48公分　長43公分　寬35公分

◎此凳為黃花梨木製作。座面下冰盤沿，有束腰，束腰下牙條呈壺門式，四腿之間的四根橫棖雕成相交花結式，泥鰍背。橫棖、方腿邊緣起陽線，內翻馬蹄。此凳工藝精美，樣式大方，是明式家具中的精品。

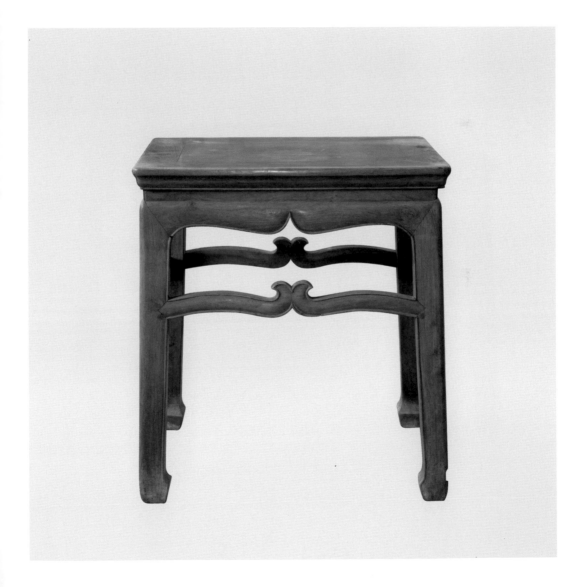

# 35
## 黃花梨藤心方杌
【清早期】
高51公分　長63公分　寬63公分

◎此杌為黃花梨木製作。座面四角攢邊框，鑲心藤屜下有兩根弧形弓根支撐。座面下牙板邊緣起陽線，牙頭鏟出雲紋。四腿帶側腳，腿外圓內方，各以三條帶窪陽線界出兩個混面。腿間羅鍋根兩端成捲雲形，中部微向下凹，具弓形。此杌作法與明代略有不同，羅鍋根更具裝飾味。

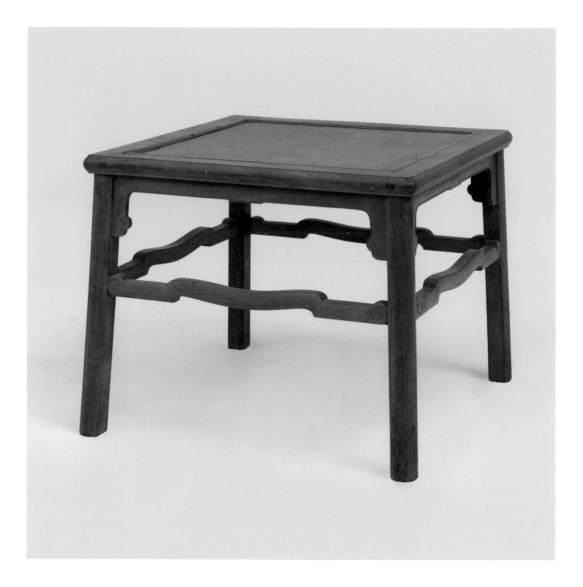

## 36
### 黃花梨嵌癭木心座墩
【清早期】
高47公分　面徑36公分

◎此墩為黃花梨木製作。座面嵌圓形癭木心。墩身兩端各雕一道弦紋，一周鼓釘紋。四腿以插肩榫連接座面及底托。四腿間飾仿竹藤製品的弧形圈，顯得頗為別致，極具裝飾效果。

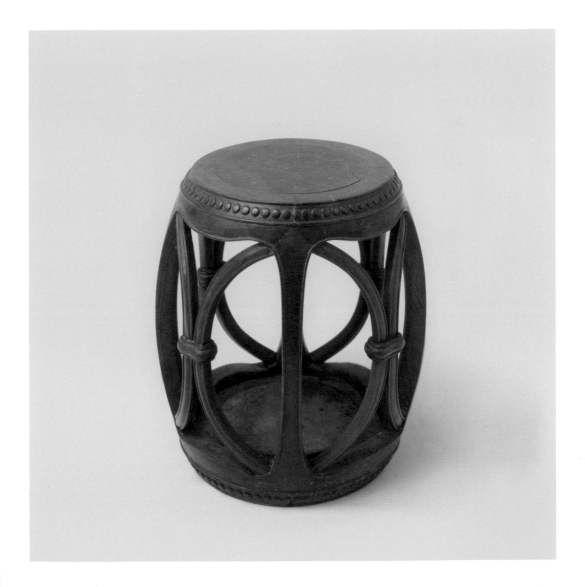

# 37
## 黃花梨玉璧紋圓凳
【清中期】
高45公分　面徑36公分

◎圓凳為黃花梨木製作。呈高束腰，雕六個長方形捲珠紋開光，束腰下有托腮，鼓腿膨牙，牙條浮雕海棠式珠花。腿上下兩端雕勾雲紋玉璧，璧中心雕花朵紋，腿中間浮雕海棠式珠花。下承須彌式底座。

◎清代凳和墩的體積較小，且四面均有紋飾，使用和擺放比較隨意。

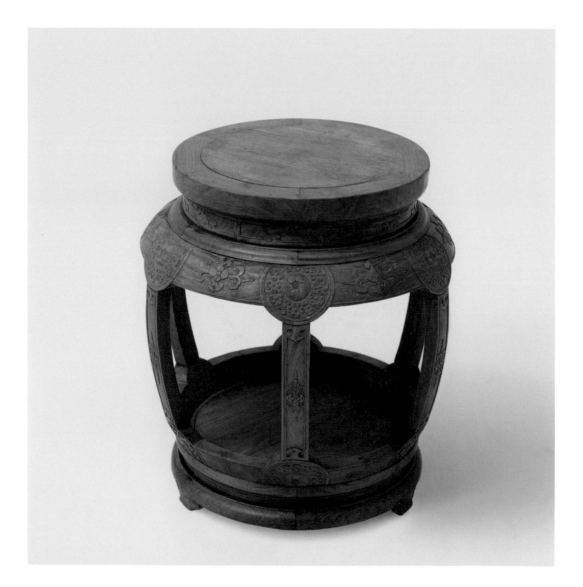

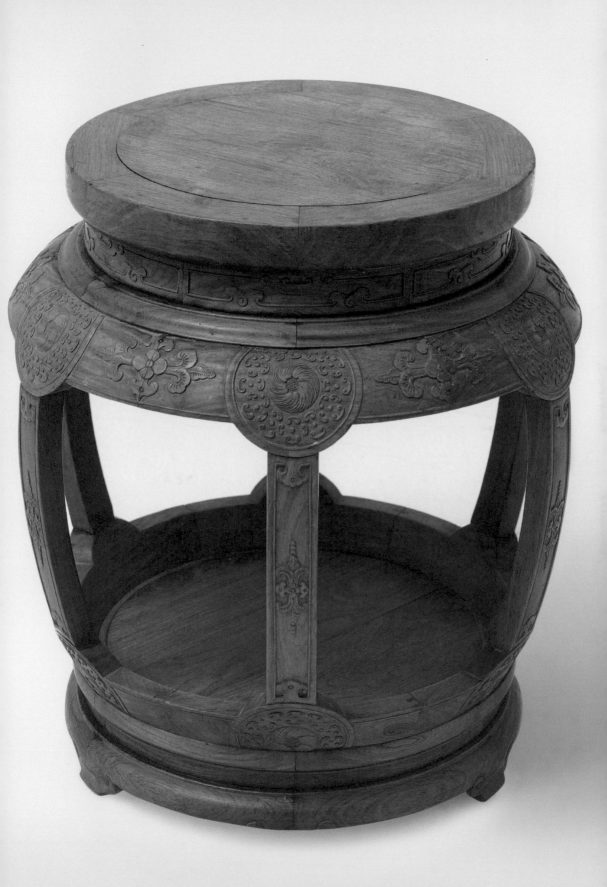

## 38
### 黃花梨腳踏
【清】
高11公分　長84.5公分　寬27公分

◎通體黃花梨木製作。踏面四邊打槽裝板，有束腰，束腰下雕窪堂肚，窪堂肚上雕捲雲紋，直腿，雕回紋足。此腳踏是典型的清式作法。

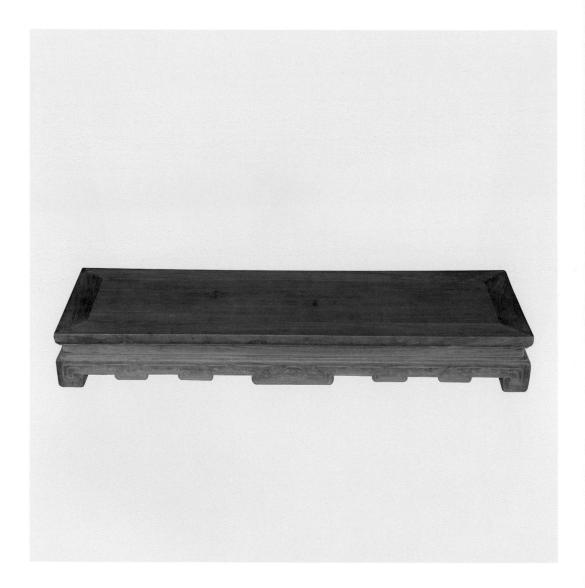

桌案

置物類：桌、案與几。

桌子有兩種形式，一種有束腰，一種無束腰。

案的造型有別於桌子。突出表現為案腿足不在四角，而在案的兩側向裡收進一些的位置上。案足有兩種作法，一種是案足不直接接地，而是落在托泥上。另一種是不用托泥的，腿足直接接地。

炕桌、炕几和炕案，是在床榻上使用的一種矮形家具。它的結構特點多模仿大形桌案的作法，而造型卻較大型桌案富於變化。如：鼓腿膨牙桌、三彎腿炕桌等。

# 39
## 黃花梨方桌
【明】
高83公分　長100公分　寬100公分

◎通體為黃花梨木製作。桌面攢框鑲板心。帶束腰，直牙條，拱肩直腿。四腿上端內角安彎根，與桌面下穿帶相連，稱為「霸王根」，起著烘托桌面和加固四腿的作用。方腿，足端削成內翻馬蹄。

◎此類方桌又名「八仙桌」，常用於筵宴，或陳設於正廳長案前，兩側各置一椅，用於招待賓客。

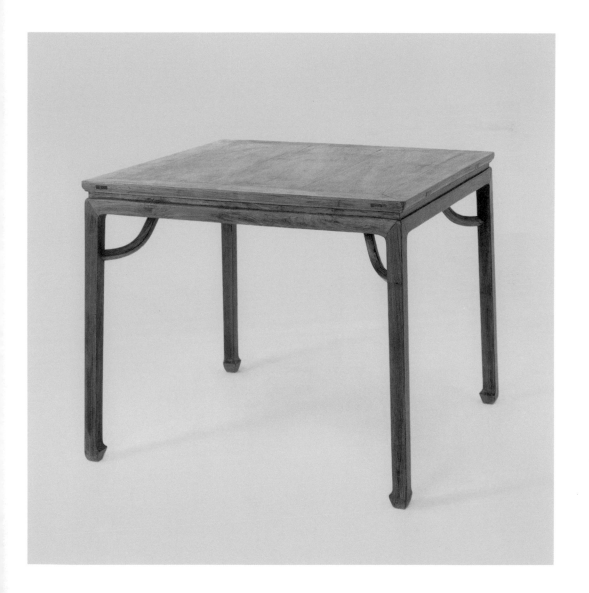

## 40
### 黃花梨花草紋展腿方桌
【明】
高86.5公分　長100公分　寬100公分

◎通體為黃花梨木製作。桌面下有束腰，壺門式牙條，邊線與腿足結合處浮雕花草紋。兩側腿間裝雙橫棖。四角為展腿式，上端拱肩三彎腿，外翻馬蹄，下端活動式圓形展腿，可以分解。

◎展腿是明式家具常見作法，多可開合。後來演化為一種裝飾手法，採用一木連做，但仍做出兩層的形式。

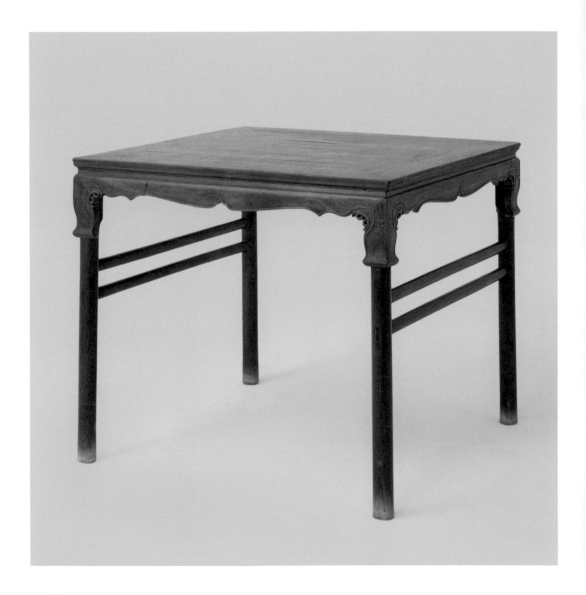

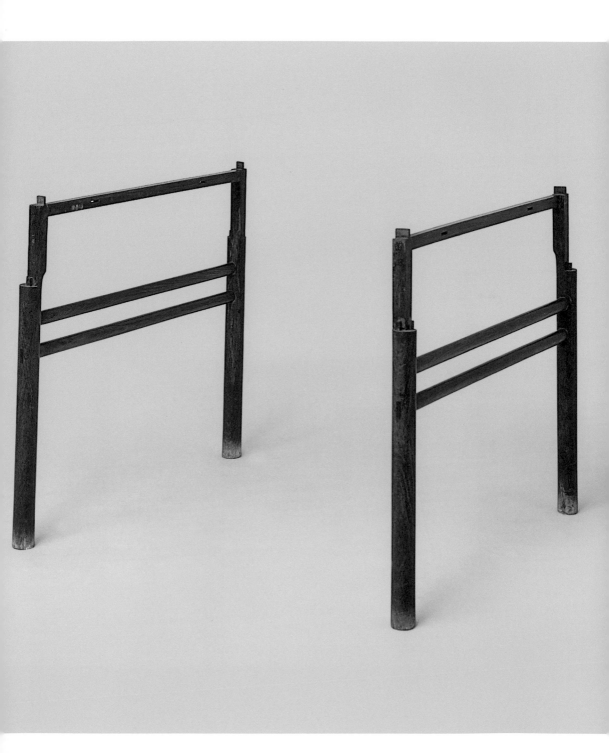

# 41
## 黃花梨捲草紋方桌
【明】
高86公分　長94.5公分　寬94公分

◎通體為黃花梨木製作。面下帶束腰，安直牙條，雕捲草紋、回紋。四腿間安羅鍋根，上端與牙條相抵，沿羅鍋根及腿部馬蹄內緣起壓邊線。方腿直足，內翻馬蹄。

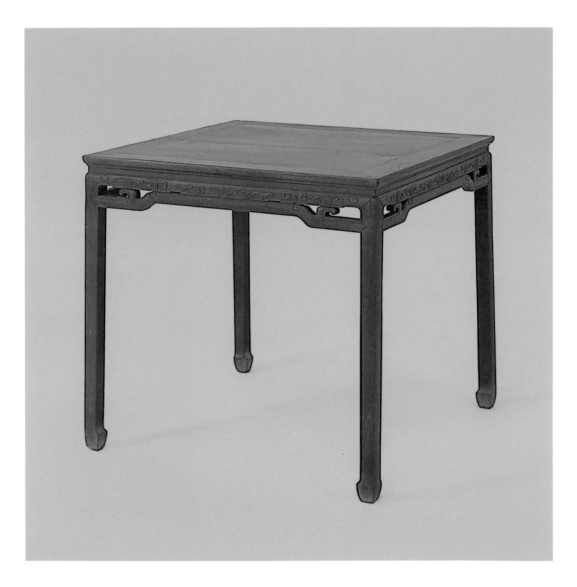

## 42
### 黃花梨方桌
【明】
高70公分　長82公分　寬82公分

◎通體為黃花梨木製作。桌面邊料甚寬，冰盤沿下起陽線。每腿與桌面相接處有三道牙子，稱「一腿三牙」。四腿間安拱羅鍋根，根上橫邊緊抵牙條。四腿側腳收分明顯。圓腿直足。

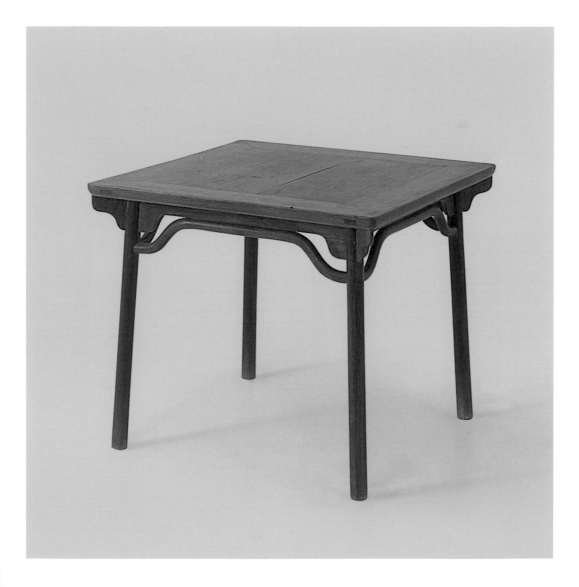

# 43
## 黃花梨方桌
【明】
高86.5公分　長97公分　寬96.5公分

◎通體為黃花梨木製作。桌腿上部有二花牙，牙條外緣起陽線，腿內安霸王棖。四腿側腳收分明顯。圓腿直足。除在腿牙處稍做裝飾外，整體極盡簡練。

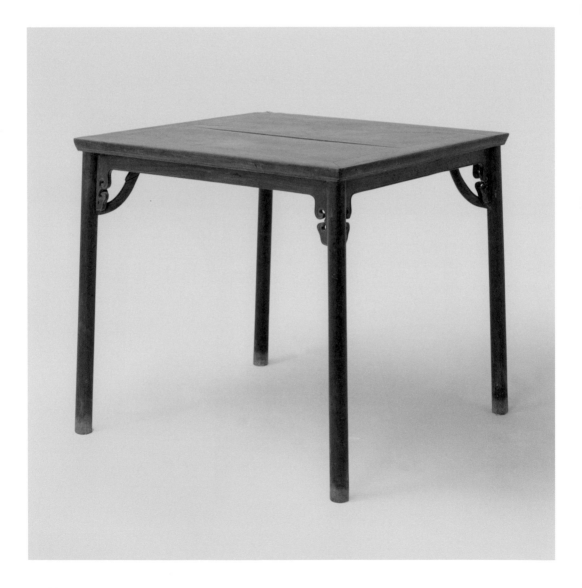

## 44
### 黃花梨雲頭紋方桌
【明】
高86公分　長90公分　寬90公分

◎通體為黃花梨木製作。桌面為噴面式，下安牙條，四角有角牙，直接與桌腿上端結合。牙條下安羅鍋根，稱「一腿三牙羅鍋根」。牙頭挖捲草紋，羅鍋根鏟出小段彎曲並出鈍尖，根上安雲頭紋卡子花，牙、根邊均起陽線。腿足分棱瓣，成四劈料線腳。「一腿三牙羅鍋根」是明代方桌流行樣式之一。此桌裝飾頗為精巧，卻無繁瑣之感。

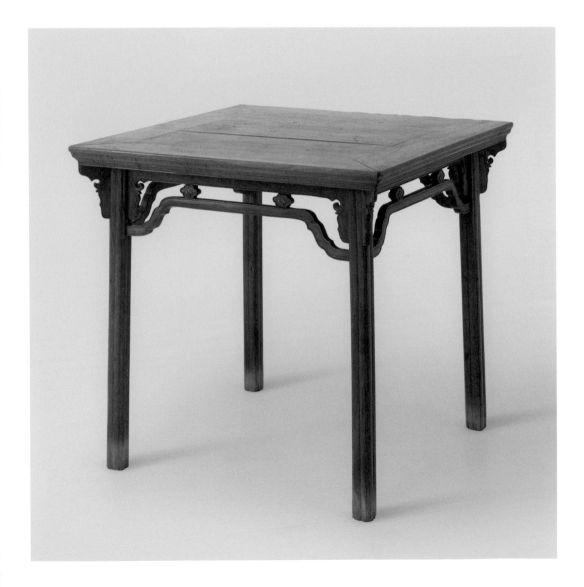

# 45
## 黃花梨螭紋方桌
【明】
高87公分　長92公分　寬92公分

◎桌面沿劈料裹腿做。面下裹腿橫棖與桌沿間鑲條環板，雕螭紋。橫棖與腿間安勾雲紋斜棖。此桌雕刻、裝飾精巧。劈料裹腿是明式家具常見裝飾手法，斜棖形式則較少見。

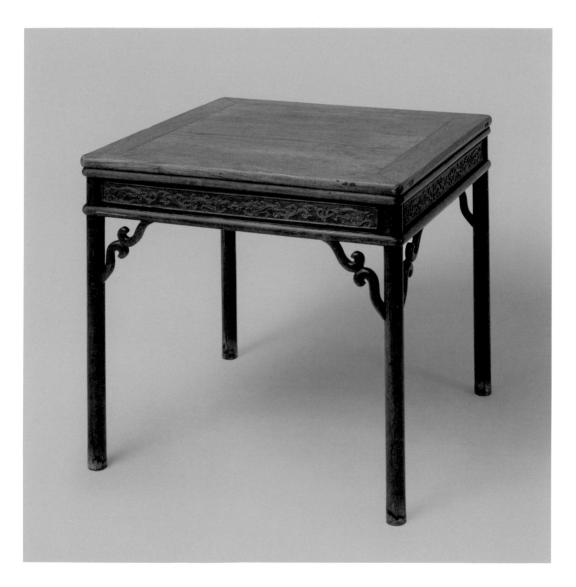

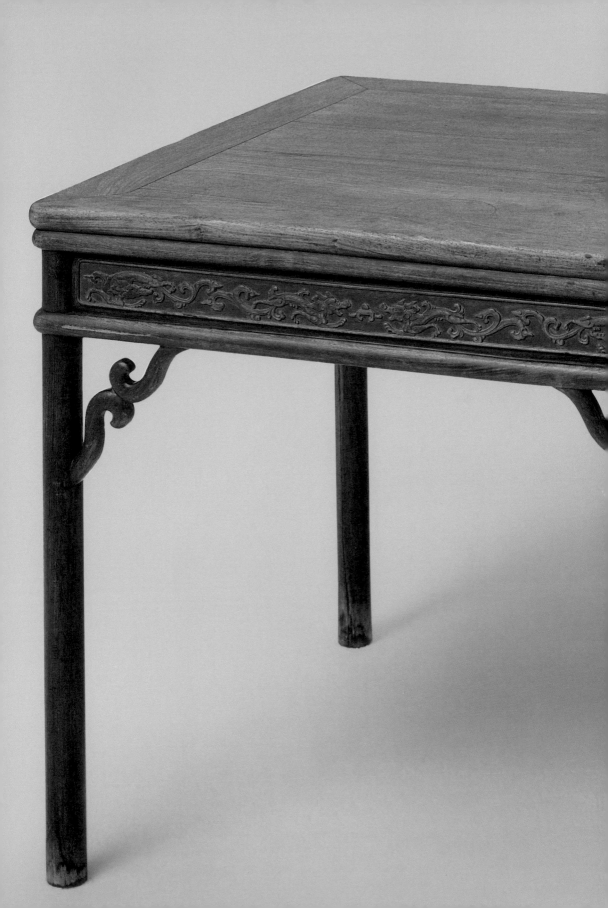

# 46
## 黃花梨束腰方桌
【明】
高83公分　長100公分　寬100公分

◎通體為黃花梨木製作。桌帶束腰，直牙條，四腿安霸王根。方腿直足。此桌造型簡潔，不加雕飾，通體方材，更顯瘦勁。

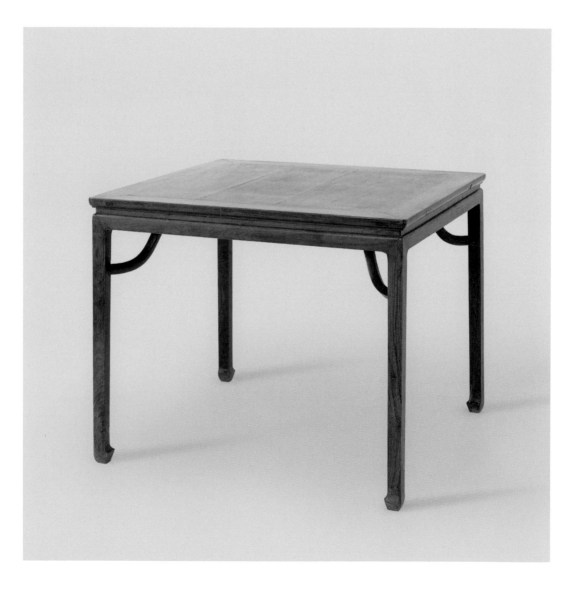

## 47
### 黃花梨梅花紋方桌
【明】
高86公分　長93.5公分　寬91.5公分

◎通體為黃花梨木製作。桌帶束腰，直牙條上浮雕梅花紋，兩端雕出花牙。四腿間安羅鍋根，根兩端透雕梅花紋。四腿為展腿式，上部拱肩三彎腿，外翻馬蹄，下部圓柱腿。

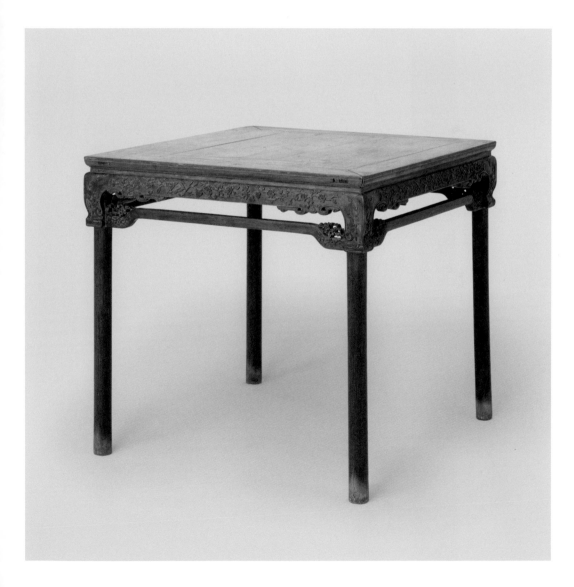

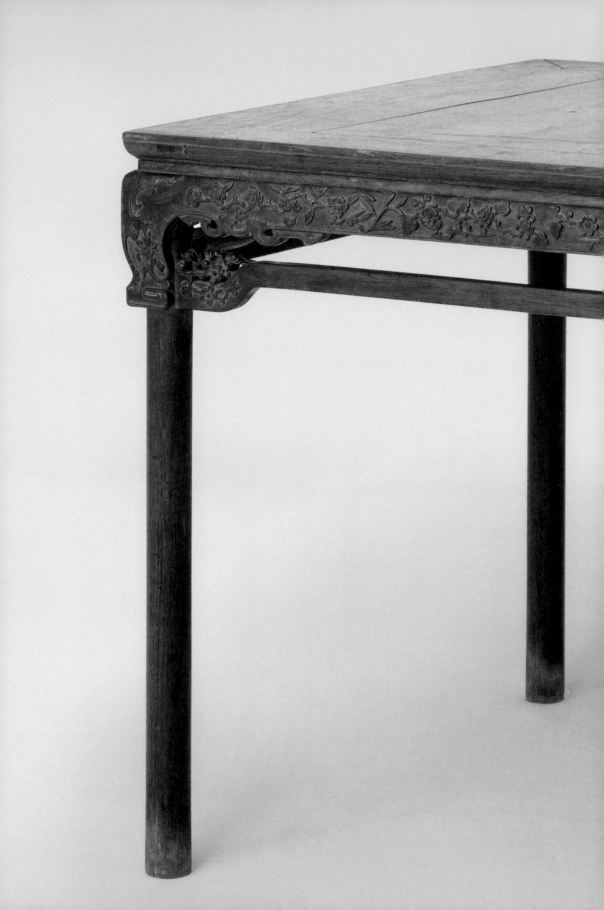

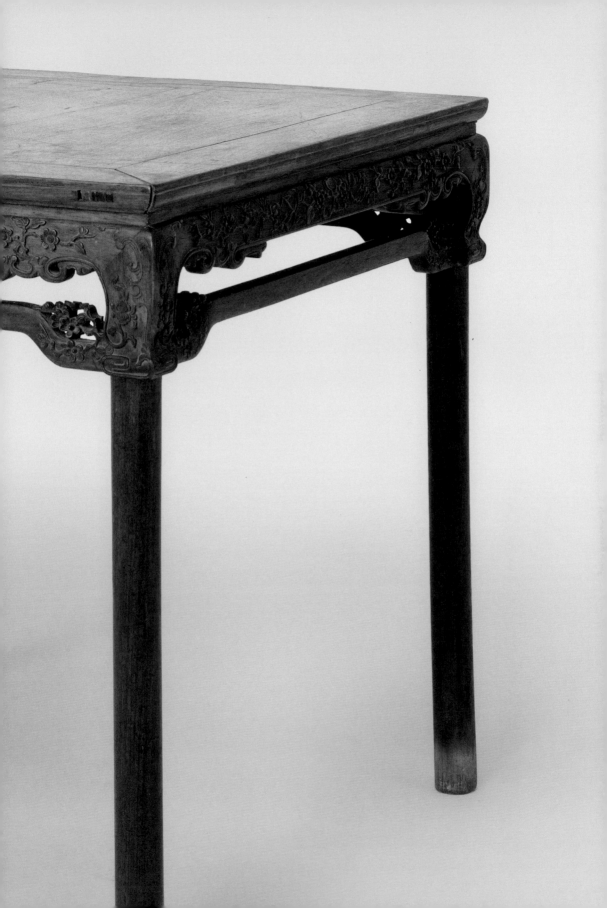

## 48
### 黃花梨方桌
【明】
高86公分　長95公分　寬95公分

◎通體為黃花梨木製作。桌四腿直接桌面，腿間安羅鍋棖，上植四個矮佬。此桌通體圓材，造型小巧、簡練，線條流暢。
◎據檔案記載，此桌為壽安宮之物。壽安宮為清代皇太后、太妃居所。

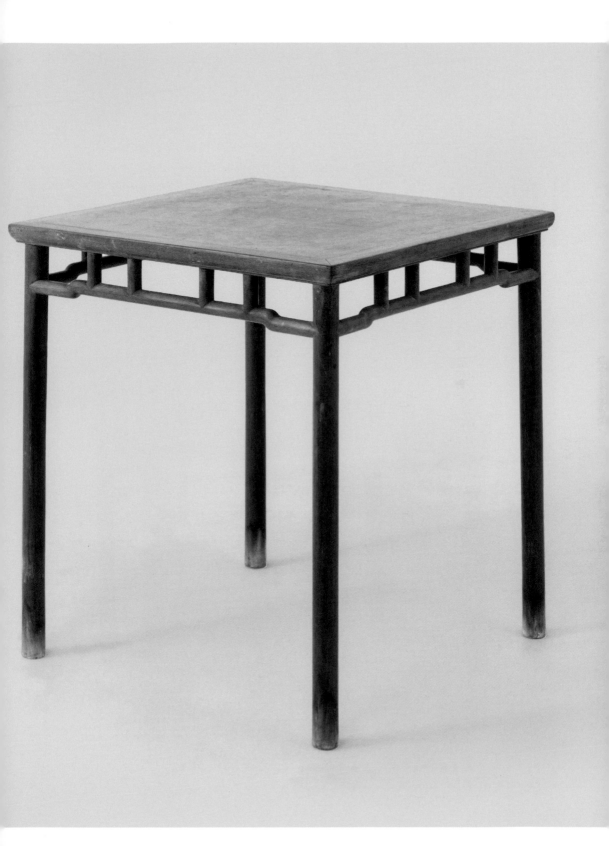

## 49
**黃花梨方桌**
【明】
高84公分　長102.5公分　寬203.8公分

◎通體為黃花梨木製作。桌面與腿間採用攢牙子作法，攢牙子是用長短不同的直材攢成四塊牙子，再用栽榫的方法把牙子安在四腿間。此作法是從羅鍋棖加矮佬變化而來，所不同的是攢牙子將矮佬與棖子組成完整的框格，故安裝之後，邊抹之下有橫木，腿足上端兩側有立木，增加了構件之間的接觸面，負重力更強。

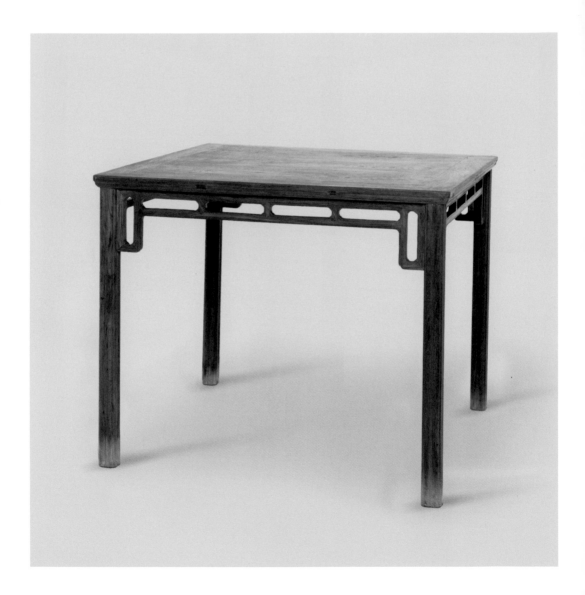

# 50
## 黃花梨嵌大理石方桌
【清】
高86公分　長92 公分　寬 92公分

◎此桌黃花梨木製，桌面嵌大理石，邊緣冰盤沿，束腰下起陽線，牙條與牙頭一木連做，並中心打窪，透雕成夔龍式，方腿，雕回紋足。

◎此桌現陳設在西路體元殿。

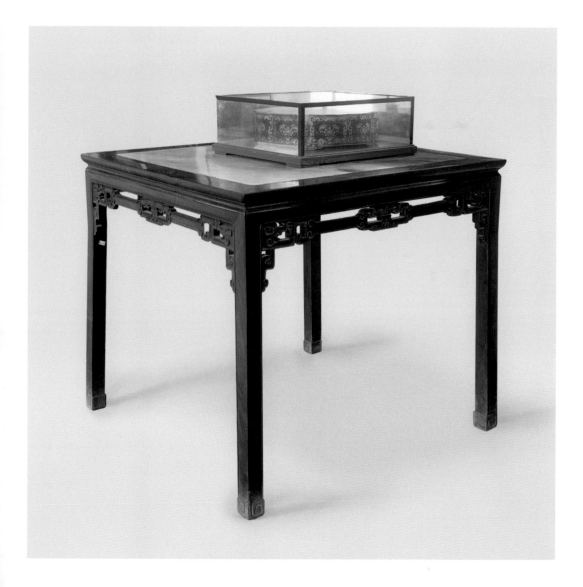

## 51
### 黃花梨回紋方桌
【明】
高86.5公分　長93公分　寬93公分

◎通體為黃花梨木製作。直牙條，牙條帶回紋，牙條邊緣起陽線與牙頭回紋交圈。方直腿，內翻馬蹄。此桌結構簡潔明快，突出自然材質。

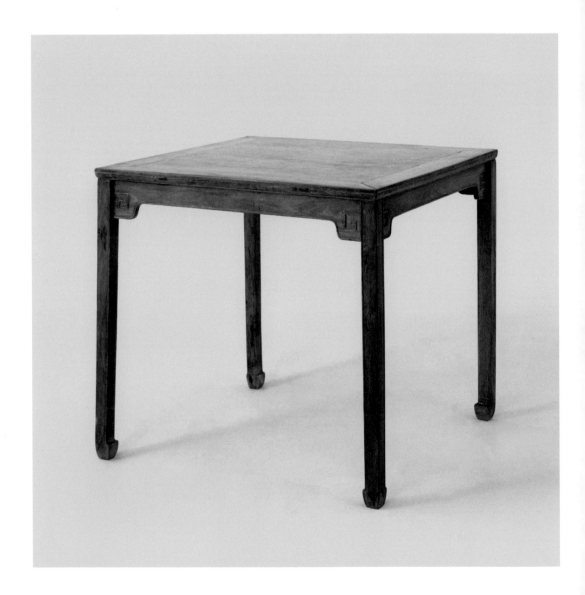

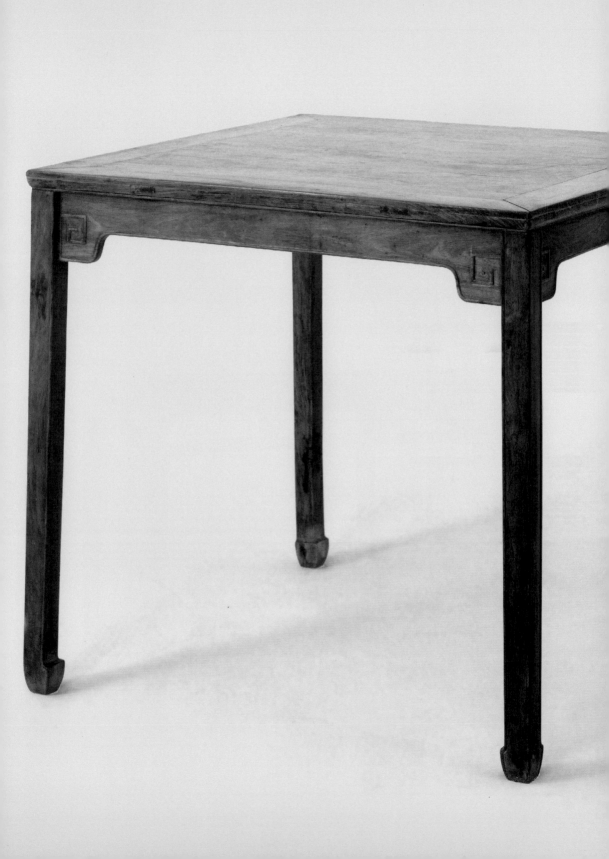

## 52
### 黃花梨團螭紋方桌
【明】
高87.5公分　長92公分　寬92公分

◎通體為黃花梨木製作。桌帶束腰，四腿內安羅鍋棖，棖上加鏤雕團螭卡子花。方腿直足，內翻馬蹄。卡子花與矮佬安裝的部位相同，既能達到分解桌面重量、加強上下連接的作用，又可作為裝飾，活躍造型結構。

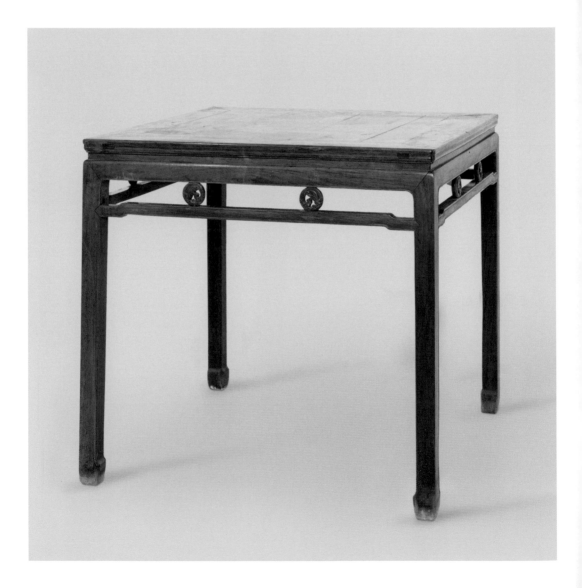

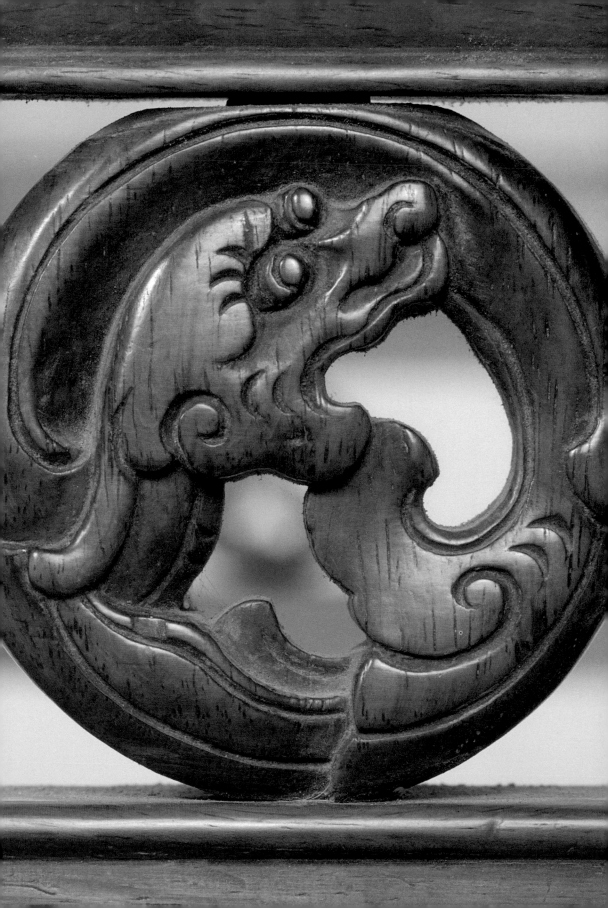

## 53
### 黃花梨螭紋方桌
【明】
高81.5公分　長82公分　寬82公分

◎通體為黃花梨木製作。桌帶束腰，四腿安霸王棖，與面心底部穿帶結合，將桌面承重均勻地傳遞到四足，結構科學。牙條與腿相交處安鏤空螭紋挖角牙，勾首捲尾，雕工極精。腿足外角做出委角線，此裝飾較為少見。

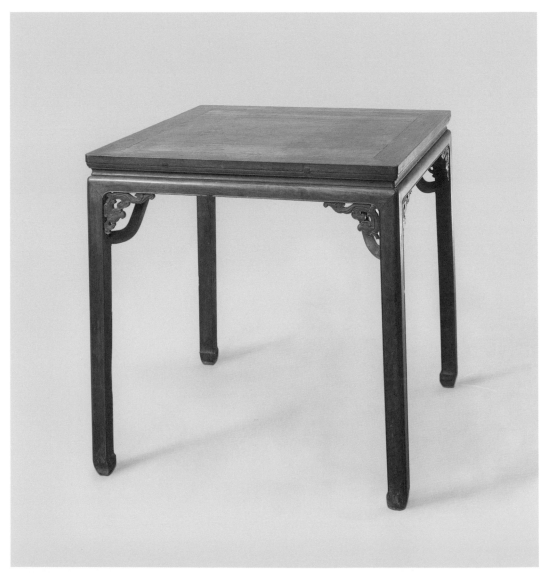

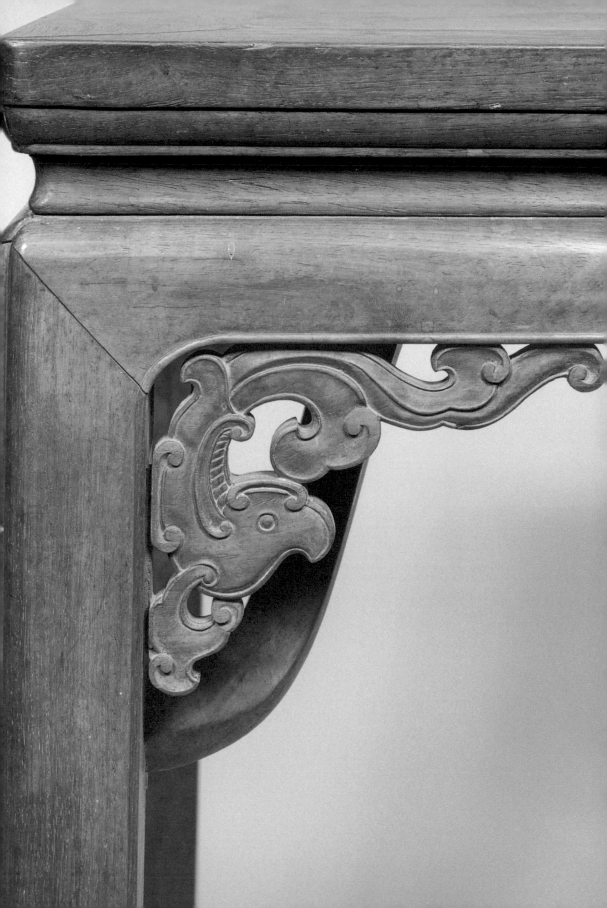

# 54
## 黃花梨雲頭形銅包角長桌
【明】
高85公分　長96公分　寬47.5公分

◎通體為黃花梨木製作。桌面四角鑲包如意雲頭形銅飾件。面下有替木牙子，轉角處有角牙，四腿間安羅鍋棖，為一腿三牙羅鍋棖式。四腿外撇，側腳收分。圓直腿，銅套足。

◎長桌大多成對置於廳堂左右兩側，用於擺放陳設品。此桌造型為明式長桌常見風格。

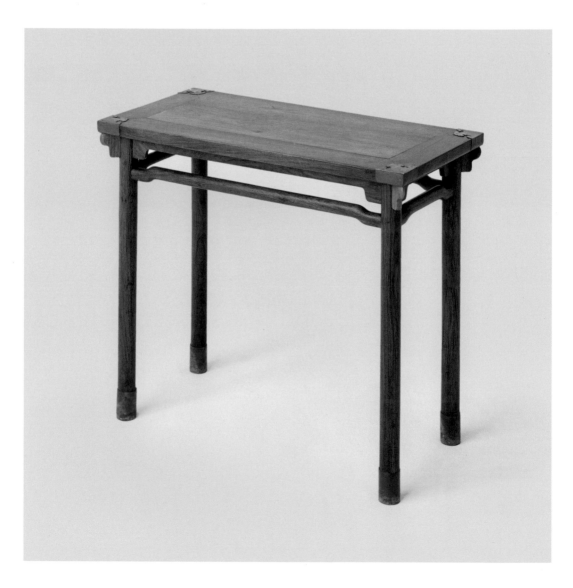

## 55
### 黃花梨螭紋長桌
【明】
高81.5公分　長103.5公分　寬83.5公分

◎通體為黃花梨木製作。桌面大邊立面打窪，有束腰。壺門式牙，雕相向的螭紋及捲草紋，牙頭雕捲草紋。四腿上部為展腿式，下部為圓柱腿，四足與牙條間有弓背角牙扶持。

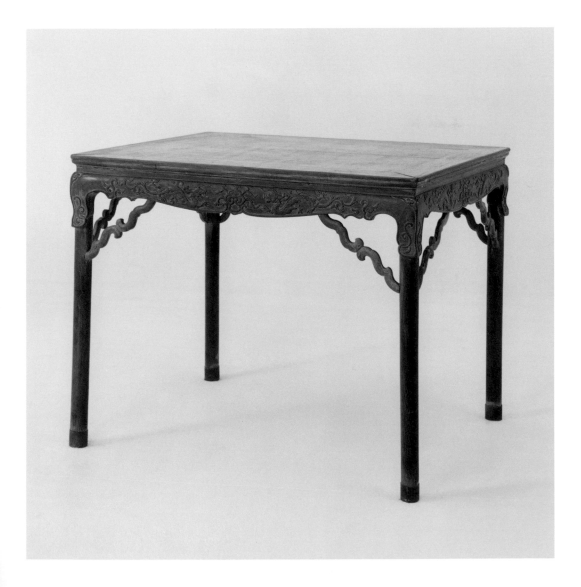

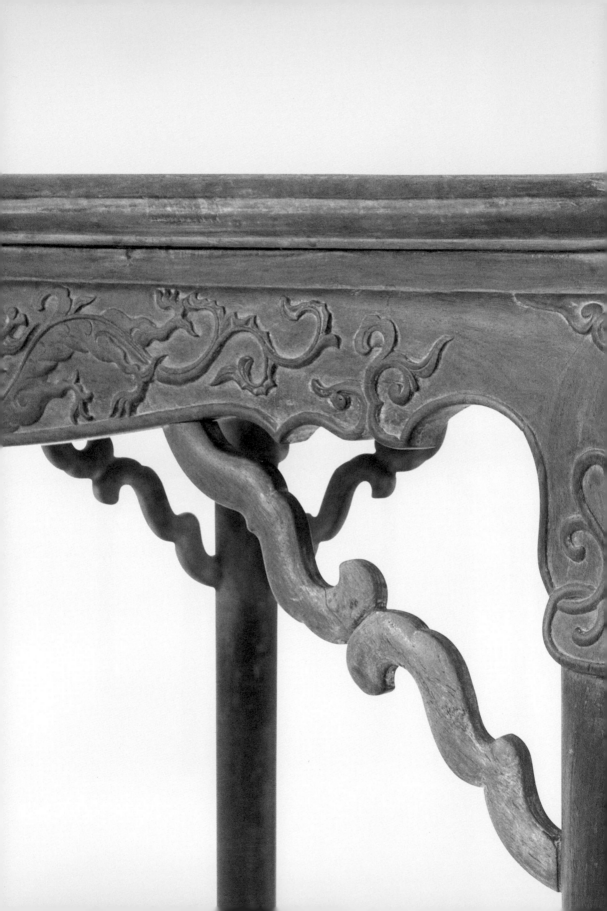

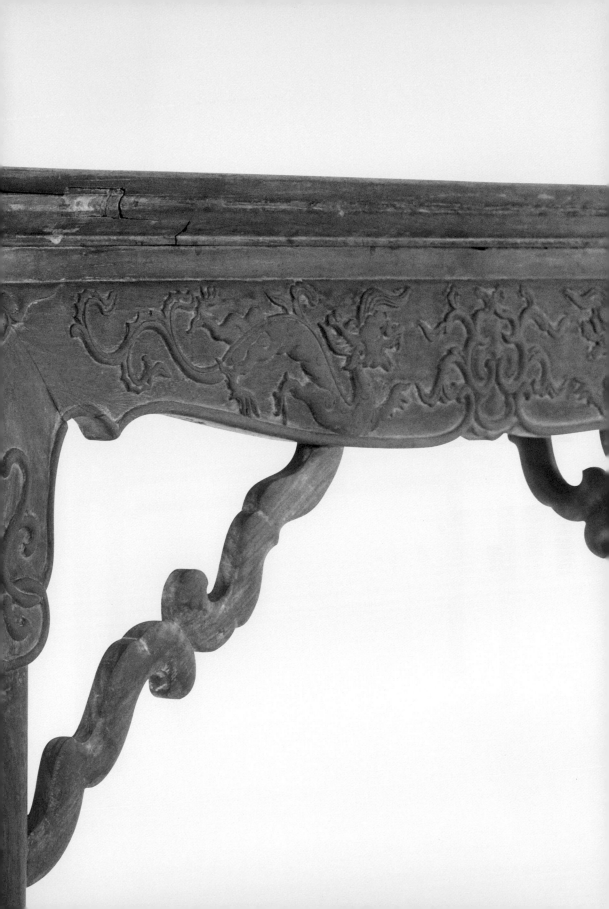

# 56
## 黃花梨長桌
**【明】**
高81.5公分　長162公分　寬49公分

◎通體為黃花梨木製作。桌面狹長，窄束腰，細牙條。四腿間安羅鍋根，拱肩直腿，回紋足。

◎此桌整體屬於明式風格，惟四足削成回紋馬蹄，意趣較晚，應為清代早期製品。

# 57
## 黃花梨長桌
【明】
高71公分　長111公分　寬54.5公分

◎通體為黃花梨木製作。桌面邊沿與牙條為一體，為劈料裹腿做。四腿間安裹腿羅鍋棖，棖上部與牙條相抵，又與劈料牙條成為一體。圓腿直足。

◎此桌裝飾手法獨特，裹腿劈料做牙棖，具有竹藤家具的效果。

# 58
## 黃花梨嵌石面長桌
【明】
高88公分　長126公分　寬58公分

◎通體為黃花梨木製作。桌面攢框鑲大理石心，帶束腰。四腿間安曲尺橫棖，棖上植矮佬。拱肩直腿，足端削成內翻馬蹄。

◎大理石多產自雲南，有自然生成的紋樣，明清時期常被用做家具面心等，取其自然美麗的花紋與質感。

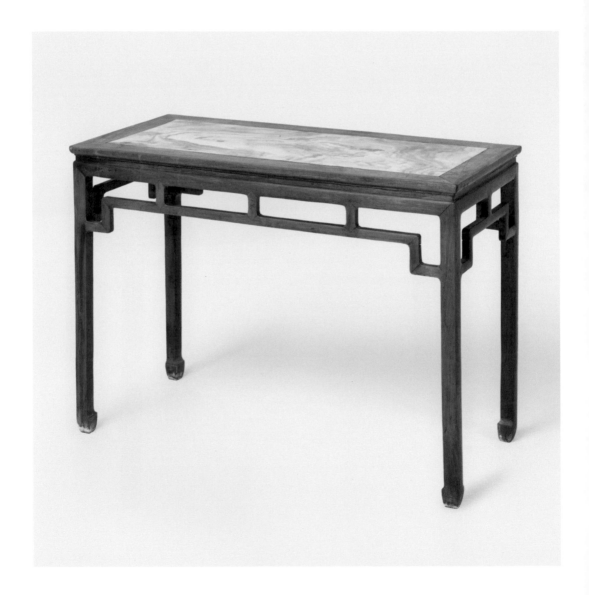

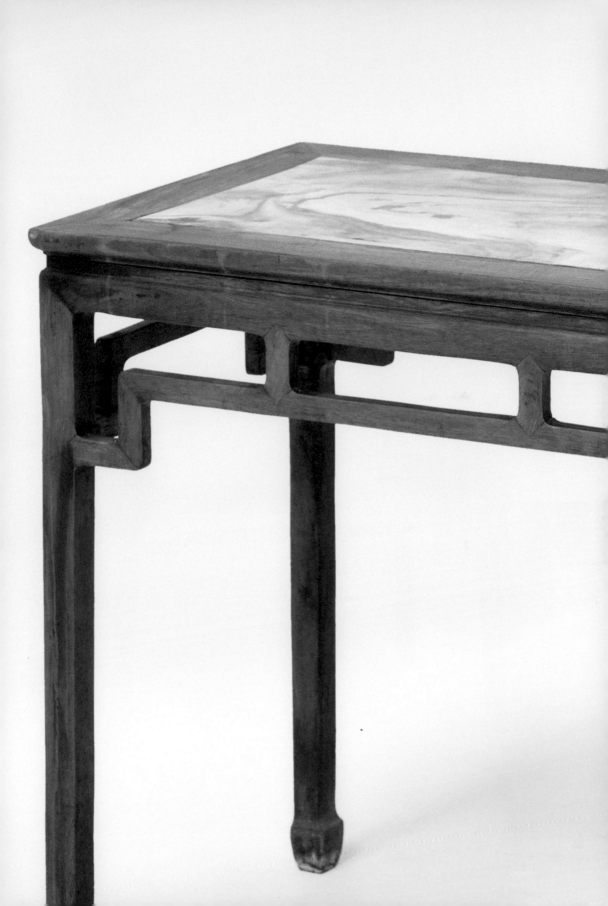

# 59
## 黃花梨畫桌
【明】
高79.5公分　長176公分　寬83.5公分

◎通體為黃花梨木製作。桌面呈長方形，攢框做，面下四角腿外側有角牙，牙條下安羅鍋根，為一腿三牙羅鍋根式。直腿外撇，側角收分明顯可見。四腿用圓材，粗碩有力。

◎畫桌主要為供書畫之用。此桌除牙條邊起陽線外，其他均不加雕飾，具有濃厚的明式風格。

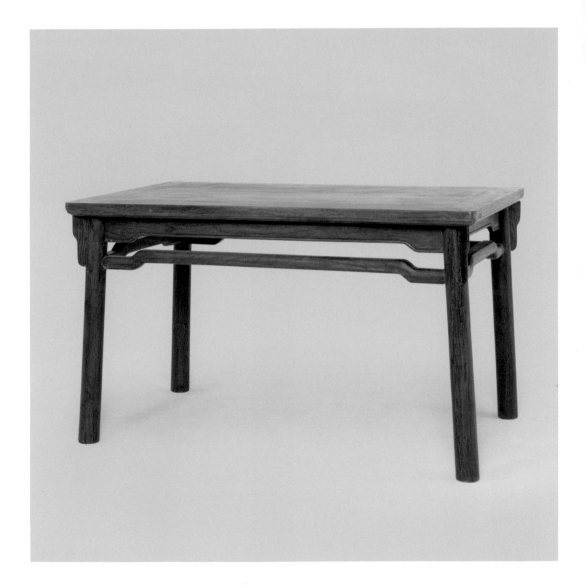

## 60
### 黃花梨螭紋小長桌
【明】
高88公分　長109公分　寬56公分

◎通體為黃花梨木製作。桌面冰盤沿上出有明榫，帶束腰。壺門式牙，雕螭紋及捲草紋。四腿間安羅鍋棖，腿邊沿起線與壺門牙交圈。方直腿，足端削成內翻馬蹄。

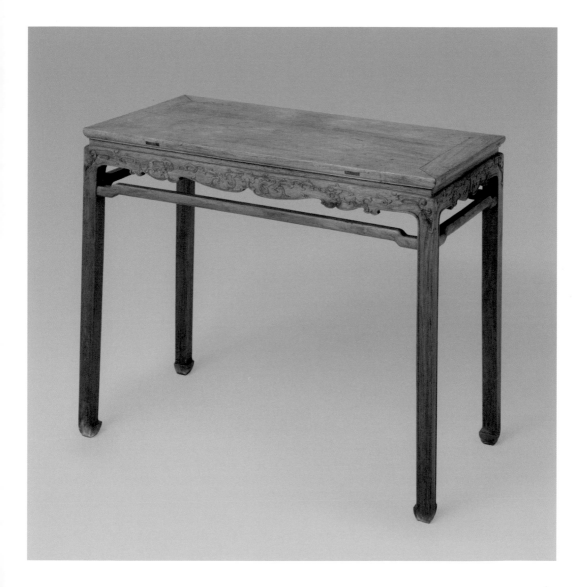

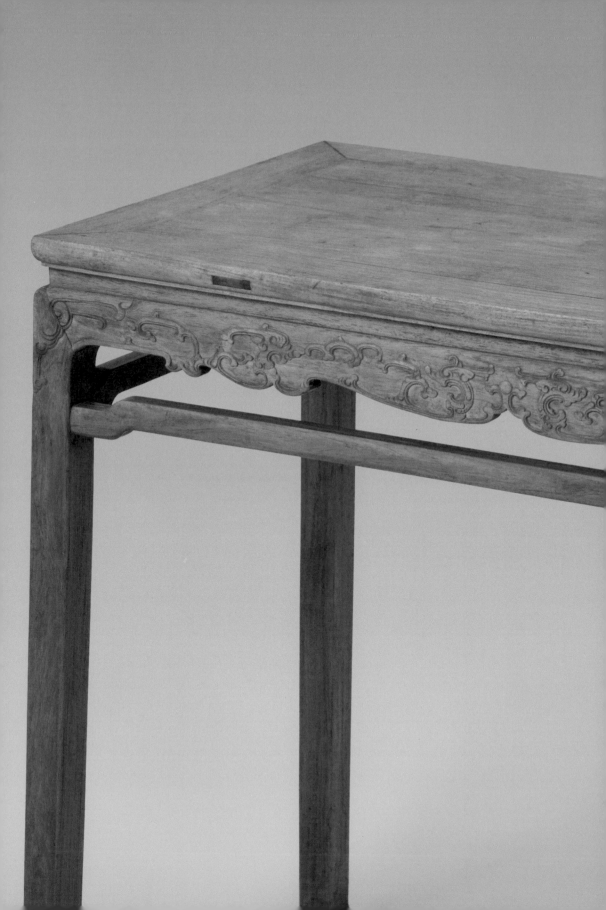

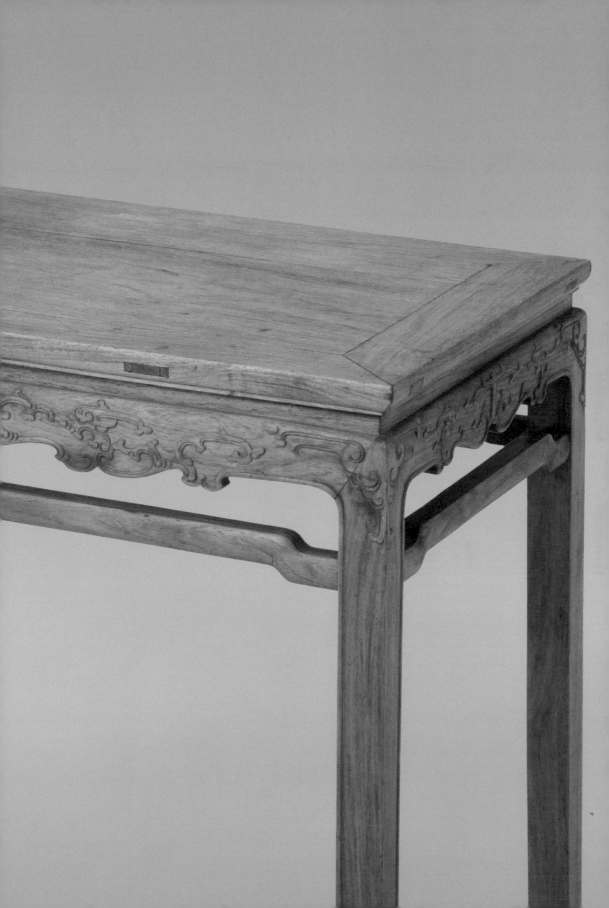

## 61
### 黃花梨嵌紫檀長桌
【清】
高89公分　長160公分　寬39公分

◎此桌几由三塊黃花梨木板組成，桌面與腿板以悶榫結構格角相接，兩側面腿板有上下兩處開光，上部開光呈方形，中間處向內收。下部開光頗像「串」字，下翻如意頭。為了加強兩腿之間的拉力，在几面和兩腿間加了用紫檀木製作的兩根橫根，橫根之間有五處圓壁形矮佬，下部橫根兩邊還有兩個角牙。使桌几受力得到加強。

◎這種黃花梨家具中加紫檀木的工藝，一定是清宮造辦處的做法。

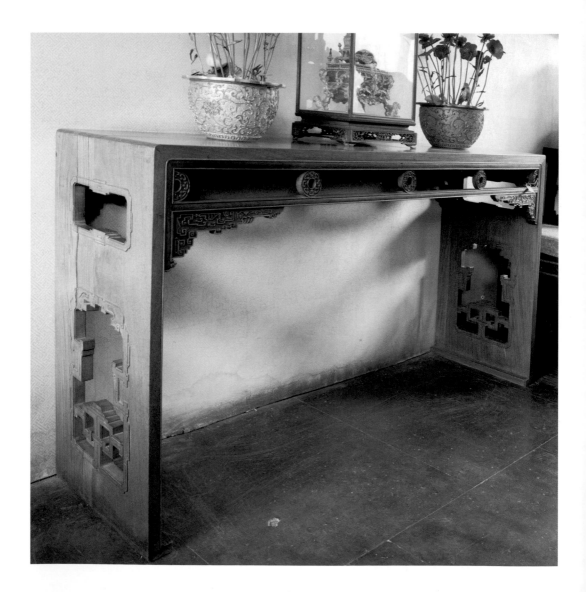

## 62
### 黃花梨夔鳳紋翹條案
【明】
高84公分　長168.5公分　寬51.5公分

◎通體為黃花梨木製作。案面冰盤沿下起陽線。牙條、牙頭一木連做，牙頭透雕夔鳳紋，與牙條邊緣陽線相接，為夾頭榫結構。兩側腿間裝圓材雙橫棖。

◎此案結構簡潔，使牙條裝飾更顯突出，具空靈、秀麗之感。

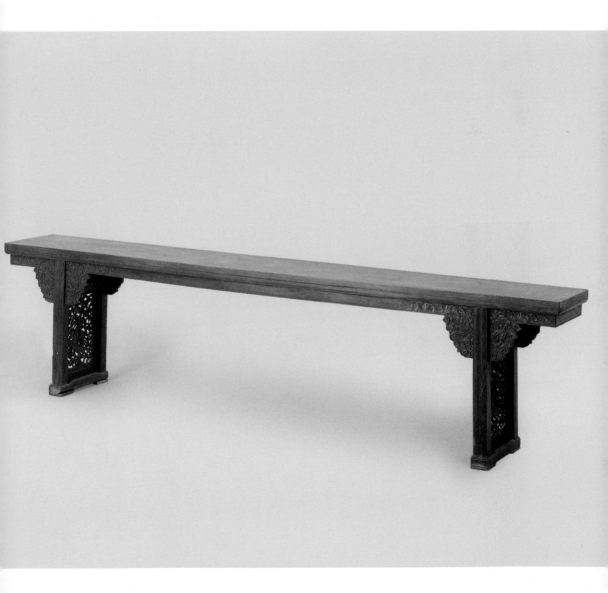

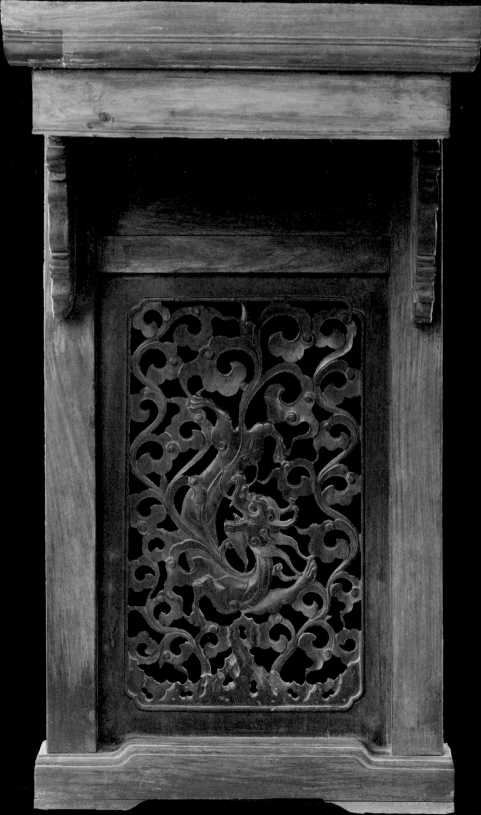

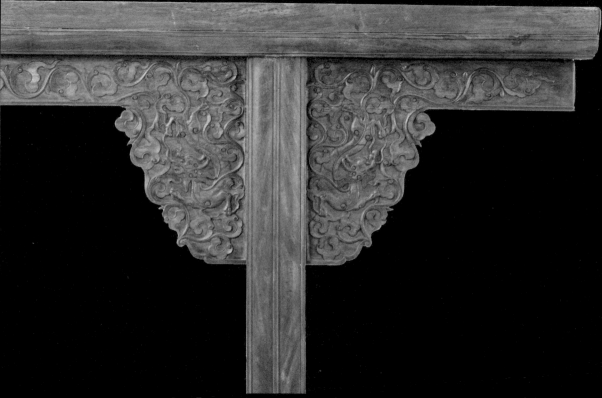

# 63

## 黃花梨漆面卷雲紋平頭案

【清】

高87公分　長144公分　寬47公分

◎通體為黃花梨木製作。案面四邊攢框，面心髹黑漆，面下牙頭雕捲雲紋，為格肩榫結構。直腿外側中心起雙陽線，側面兩腿間安有橫棖，平底足，下承雕捲雲紋須彌座式托泥。

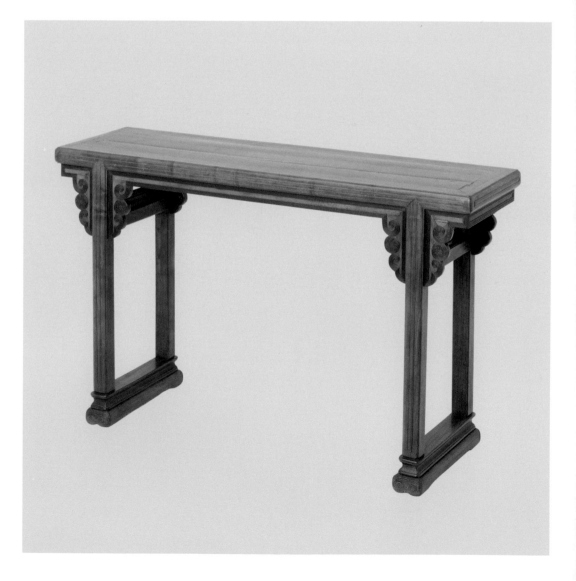

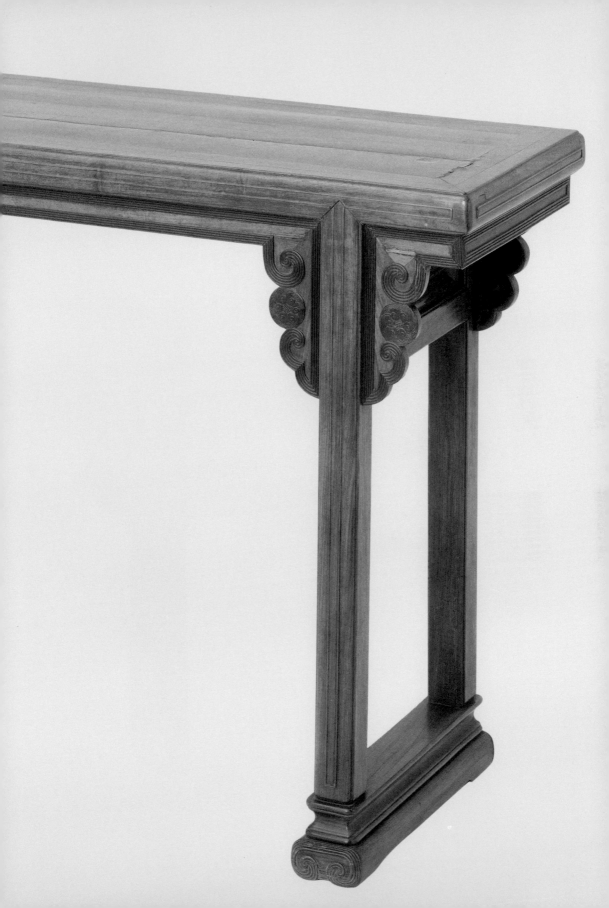

# 64
## 黃花梨夔龍紋卷書案
【明】
高97公分　長145公分　寬41公分

◎通體為黃花梨木製作。案面兩端卷書式翹頭。牙條與牙頭一木連做，雕夔龍，邊緣起陽線。腿上端雕下回紋，與腿邊緣陽線相連。兩側腿間施橫棖，鑲裝條環板，透雕夔龍紋，橫棖下裝平素牙子。方腿直足。

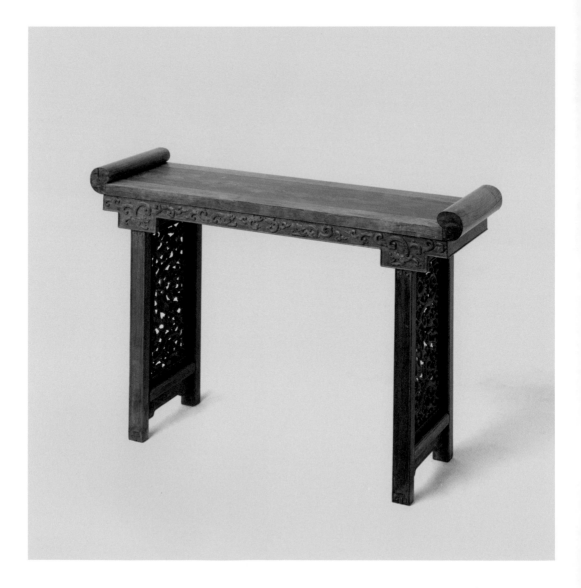

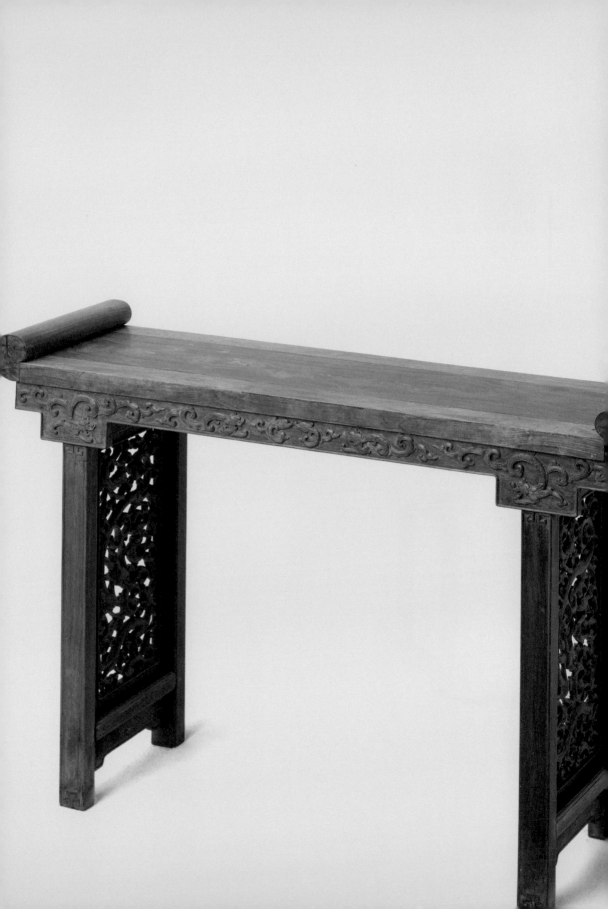

# 65
## 黃花梨平頭案
【明】
高87公分　長152公分　寬42公分

◎通體為黃花梨木製作。案面四邊攢框裝板，牙條、牙頭一木連做，邊緣起陽線，直腿外側起雙陽線，兩腿間有一橫根，直腿坐在托泥上，此黃花梨平頭案已是清式家具樣式。

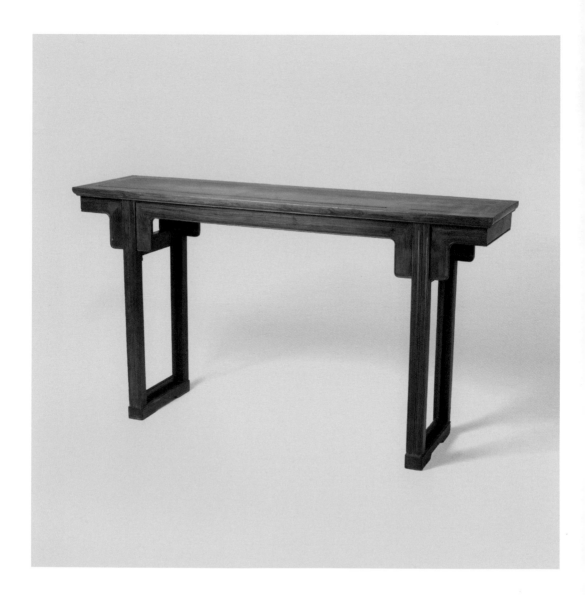

## 66
**黃花梨嵌鐵梨木面案**

【明】

高78公分　長235公分　寬73公分

◎此案間架具為黃花梨木製，惟案面嵌鐵梨木心。牙頭、牙條一木連做，光素無飾，與腿、面夾頭榫結構。兩側腿間裝圓材橫棖，圓腿直足。

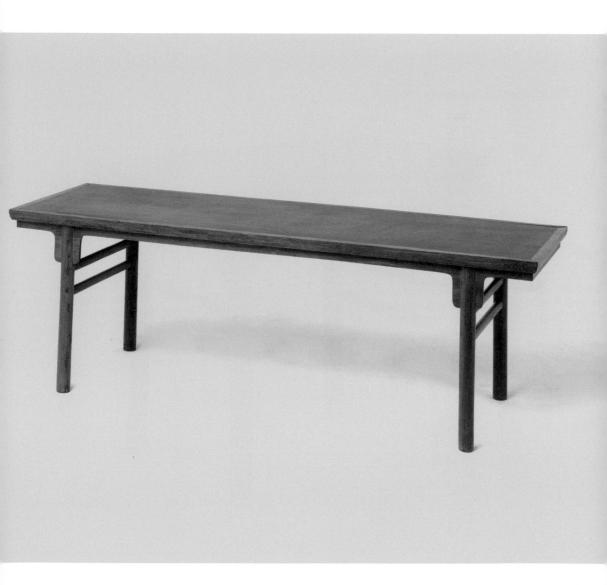

# 67
## 黃花梨長方案
【明】
高78公分　長92.5公分　寬52.5公分

◎通體為黃花梨木製作。案面邊緣起攔水線，側沿混面雙邊線。面下牙條、牙頭與桌腿兩側護腿牙格肩組合，牙頭鏤成捲雲形。兩側腿間裝雙橫根。四腿外撇，側腳收分。腿面中起兩炷香線條，兩邊混面，邊緣亦起線，形成並列的兩組混面雙邊線，與桌面側沿相呼應。

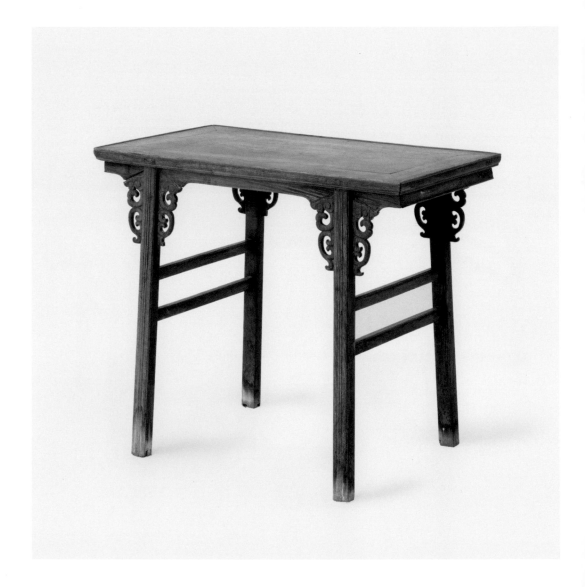

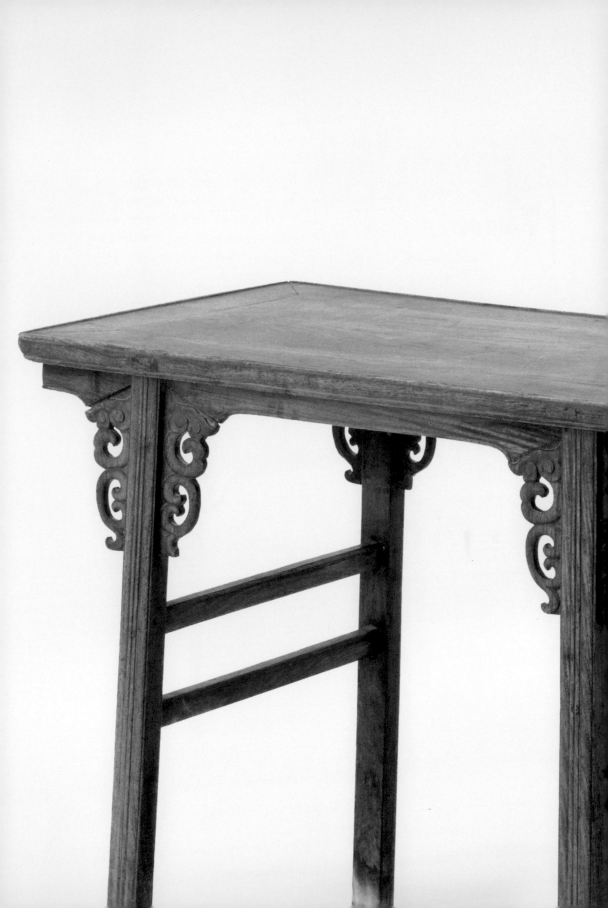

# 68
## 黃花梨長方案
【明】
高80公分　長100公分　寬50公分

◎此為小型案。通體黃花梨木製作。直牙條細而窄，無雕飾。高拱羅鍋根直抵牙條。兩側腿間裝雙橫根，均為圓材。四腿外撇，側腳收分。此案形體修長，結構輕便。

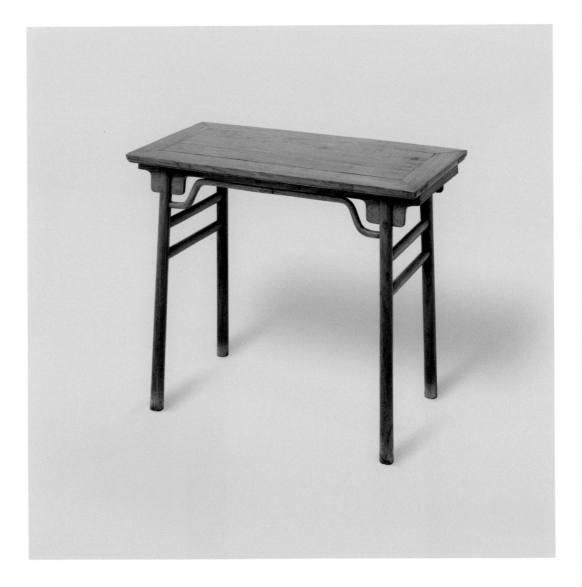

# 69
## 黃花梨平頭案
【清】
高89公分　長263.5公分　寬47公分

◎此案黃花梨木製，案面四邊打窪，案四角雕出凸起的牙頭，腿上部的牙條雕出花狀，螞蚱腿中間雕一炷香紋，兩腿之間有兩根橫棖，寶劍腿，劍柄形足。此案是典型的清式家具。

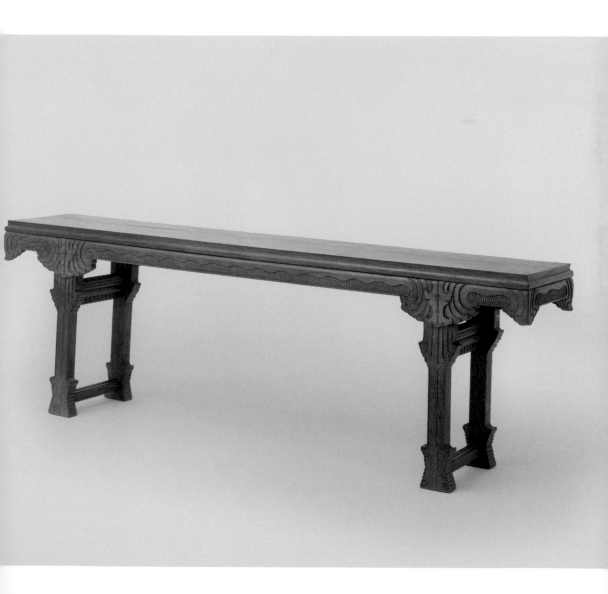

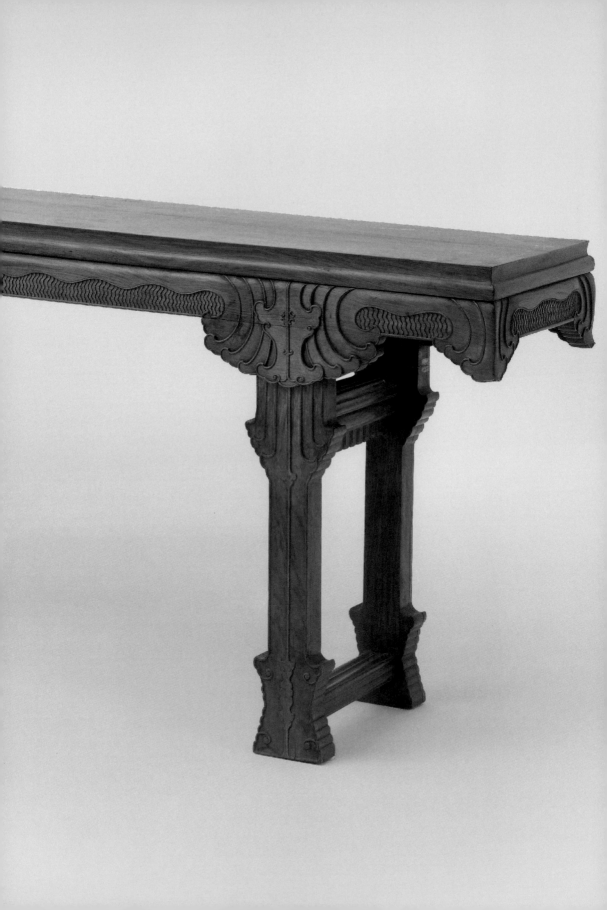

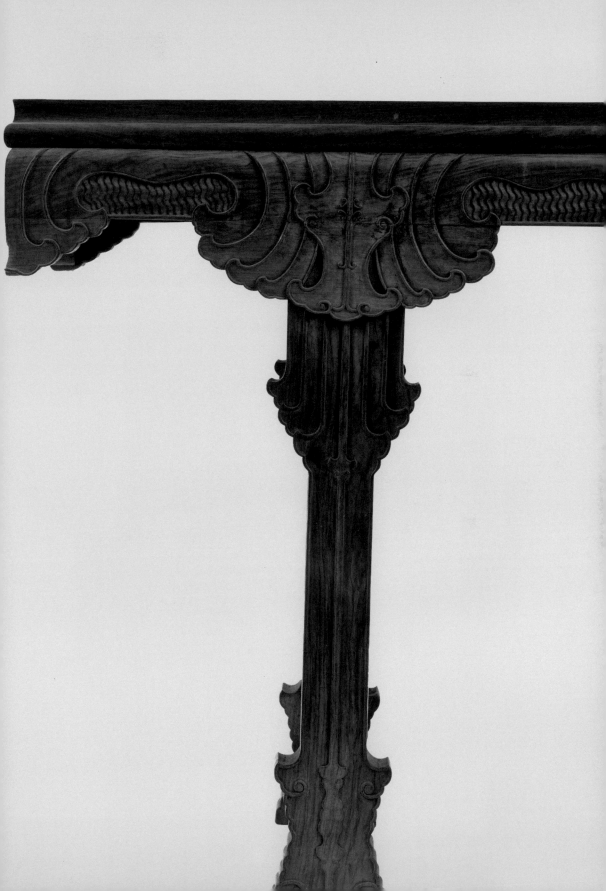

# 70
## 黃花梨夔龍紋翹頭案
【明】
高81.5公分　長244公分　寬46公分

◎通體為黃花梨木製作。案面兩端翹頭，側沿打窪。牙條、牙頭一木連做，牙頭鎪成捲雲鳳形，邊緣凸起陽線。兩側腿間鑲裝擋板，透雕夔龍紋。紋飾邊緣均起陽線，腿外雙混面雙邊線。

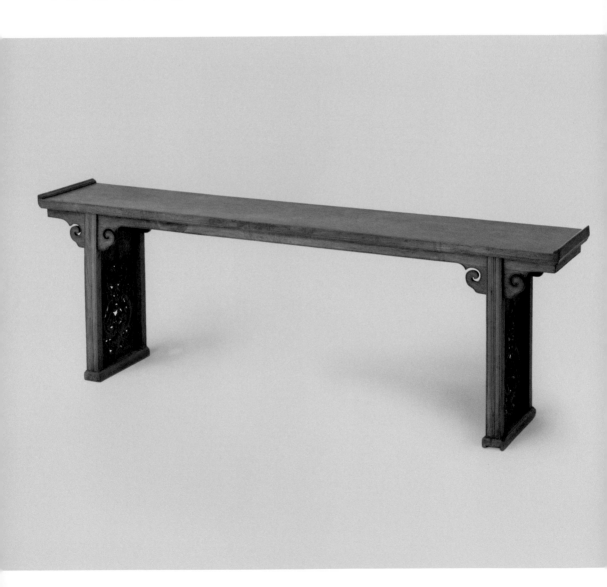

◎通體為黃花梨木製作。案面兩端翹頭，側沿打窪。牙條、牙頭一木連做，牙頭透雕夔鳳紋，牙條與腿為夾頭榫結構。兩側腿間嵌條環板，透雕夔鳳紋。方直腿，正面雕雙皮條線，足立於托泥上，托泥下開小壺門。案面兩端翹頭，側沿打窪。牙條、牙頭一木連做，牙頭透雕夔鳳紋，牙條與腿為夾頭榫結構。兩側腿間嵌條環板，透雕夔鳳紋。方直腿，正面雕雙皮條線，足立於托泥上，托泥下開小壺門。

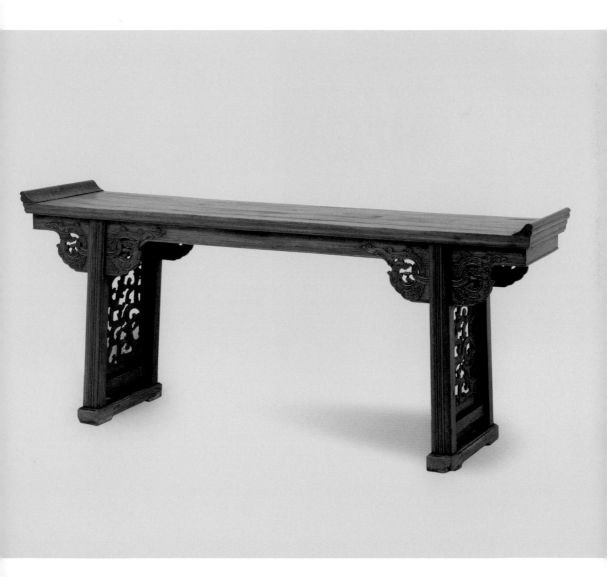

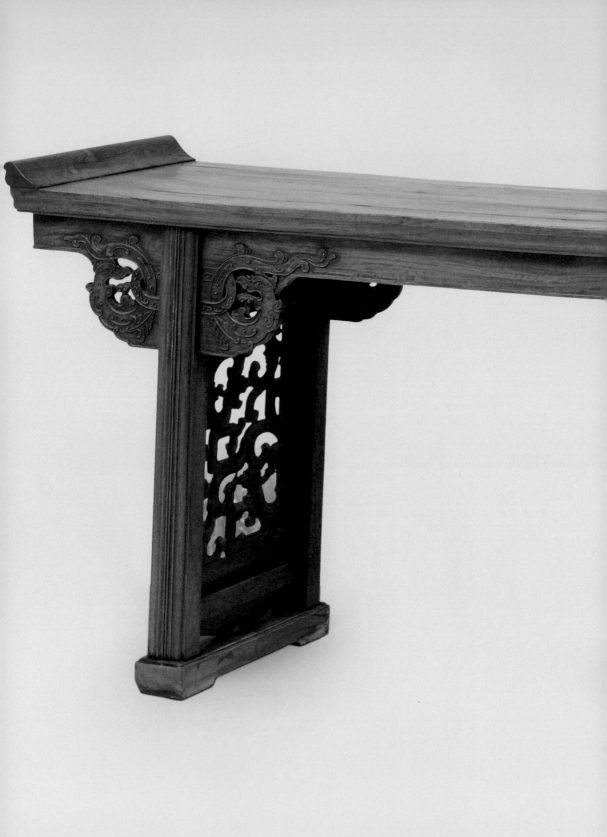

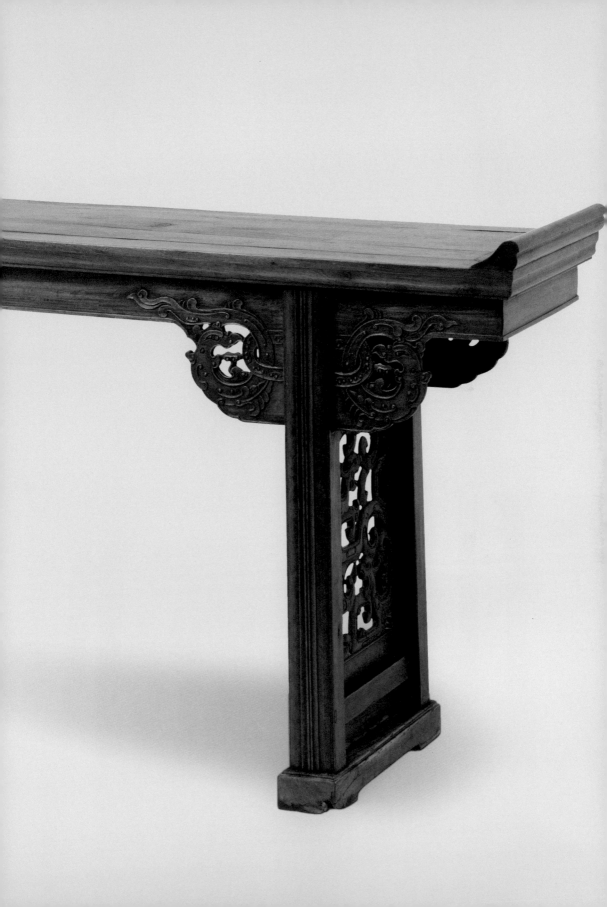

## 72
## 黃花梨雲頭紋翹頭案
【明】
高84公分　長223公分　寬73公分

◎通體為黃花梨木製成。案面為長條形，攢框鑲板心，邊抹冰盤沿線腳。牙條邊沿起陽線，牙頭鎪成如意雲頭紋。兩側腿間裝橫棖。直腿外撇，側腳收分。方直腿，腿中間起皮條線。

◎條案主要用於陳設。此案體形較大，做工精細，結構、裝飾為明式的典型風格。

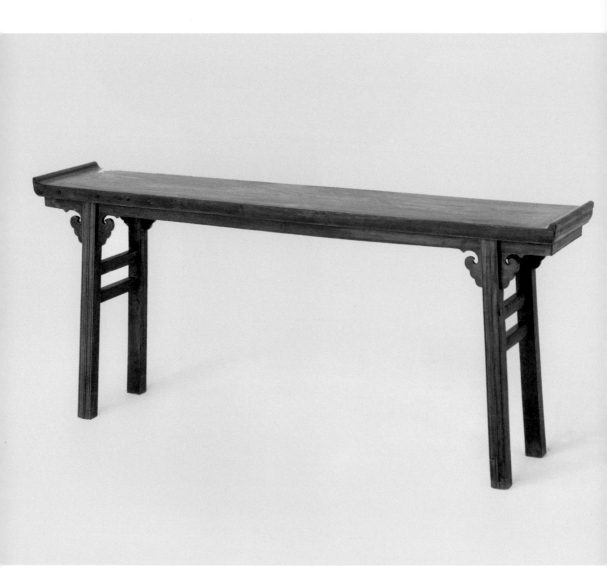

# 73
## 黃花梨翹頭案
【明】
高80公分　長120公分　寬41公分

◎通體為黃花梨木製作。案面邊框內鑲仔框，仔框內鑲癭木板心，邊沿打窪。直牙條，牙頭開蝠形孔。方腿，正中起凹線，兩側面和裡面打單窪，四角倒棱。兩側腿間裝橫根，根四面打單窪，四角倒棱，根間鑲十字開光條環板。直足落在托泥上，托泥底部做出壺門曲線。

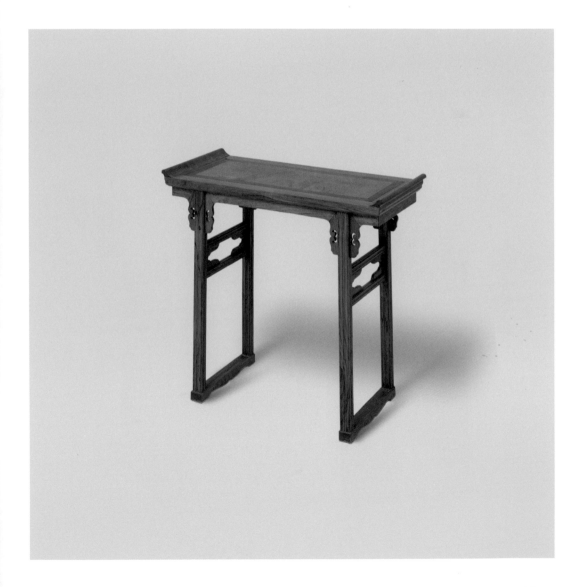

# 74

## 黃花梨雙螭紋翹頭案

【明】

高86公分　長147.5公分　寬44公分

◎通體為黃花梨木製作。案面兩端翹頭，牙條與牙頭一木連做，牙頭雕象鼻紋。四腿素混面，兩側腿間鑲擋板，透雕雙螭紋，一條大螭在上，一條下螭在下，寓意「教子升天」。足下承托泥。

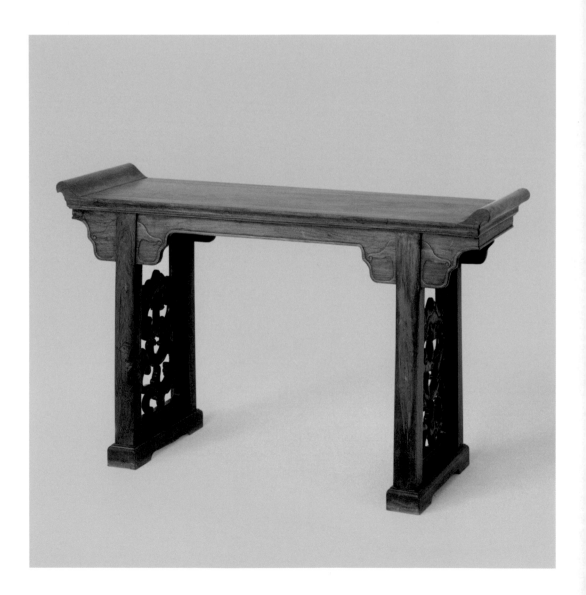

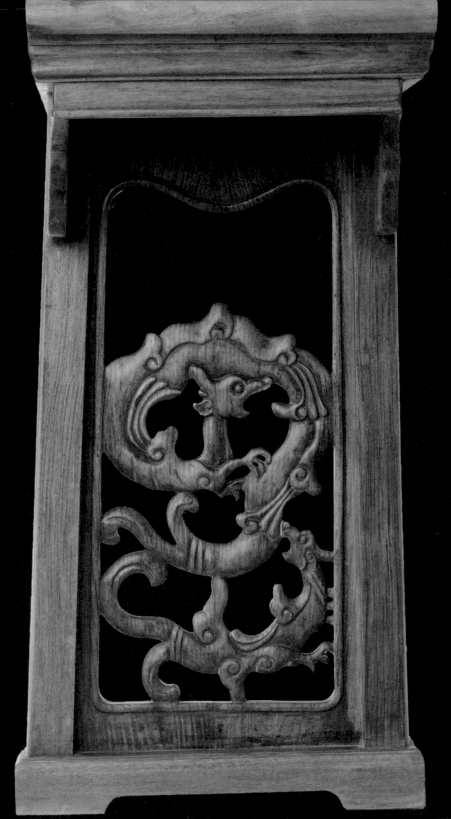

# 75
## 黃花梨翹頭案
【明】
高80公分　長120公分　寬41公分

◎通體為黃花梨木製作。案面兩端翹頭，牙板與腿夾頭榫相交。牙板銜接牙堵成環匝，牙頭雕雲頭形。腿飾三皮條線，雙混面邊線。直腿外撇，側角收分，兩側腿間裝雙棖。

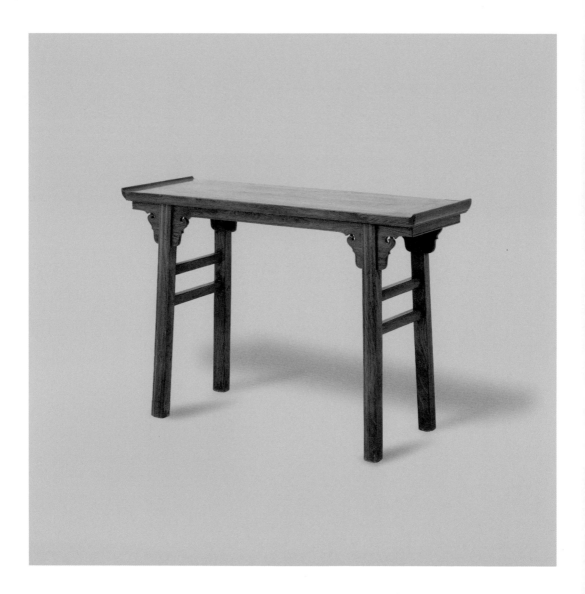

## 76
### 黃花梨靈芝紋翹頭案
【明】
高81.5公分　長252公分　寬42公分

◎通體為黃花梨木製作。案面翹頭。直牙條，牙條透雕靈芝紋，與腿足夾頭榫結構。腿中心雕二炷香線條，兩側腿間鑲板，透雕捲雲紋。直腿帶側腳，平底梯形足。

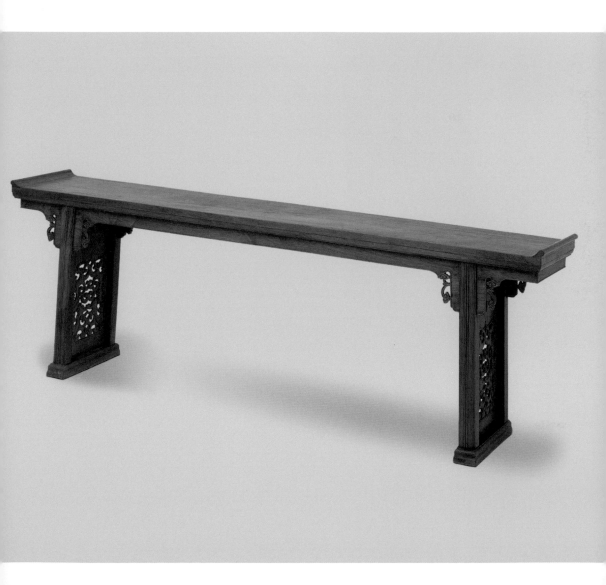

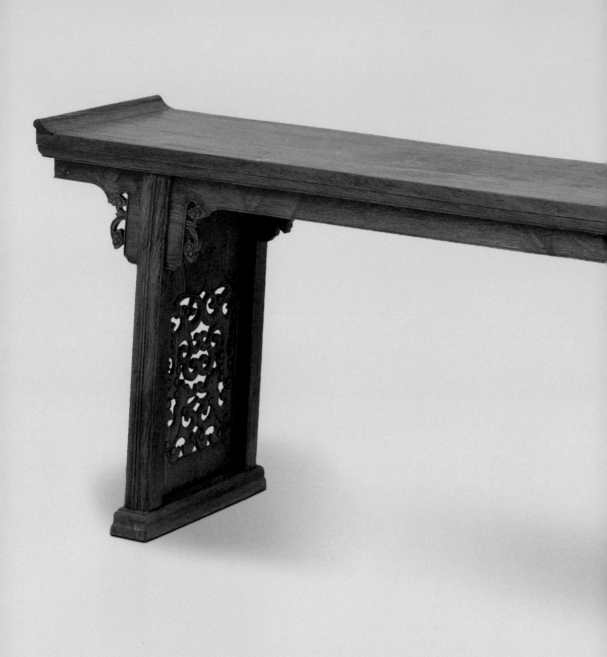

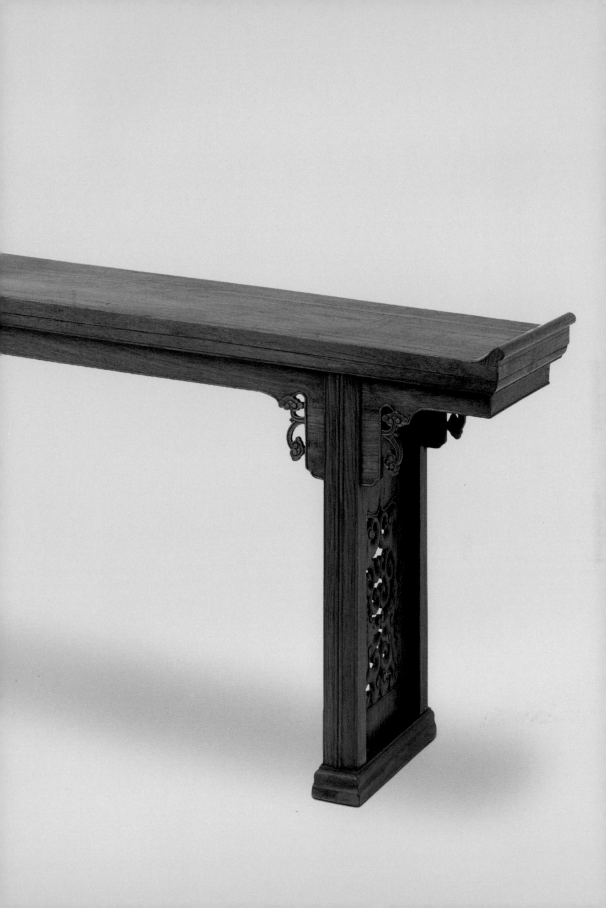

# 77
## 黃花梨捲草紋翹頭案
【明】
高94公分　長252公分　寬42.5公分

◎通體為黃花梨木製作。案面兩端翹頭雕花紋，帶束腰，直牙條上雕回紋，牙頭雕捲雲紋，牙頭與腿夾頭榫結構。腿與擋板一木連做，透雕捲草紋，腳下承托泥。案面與腿足可開合。

◎此案雕刻繁複精美，特別是腿與擋板連做並滿雕刻，在明代家具中不多見。

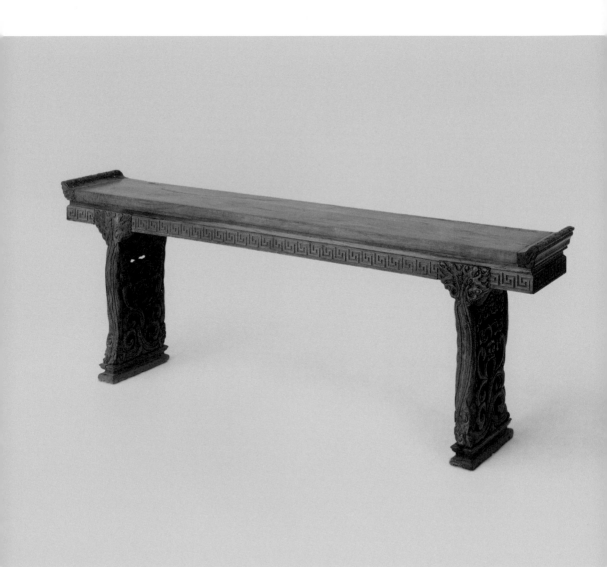

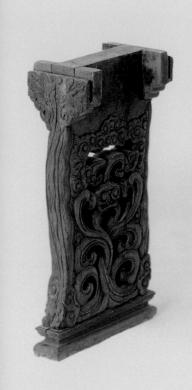

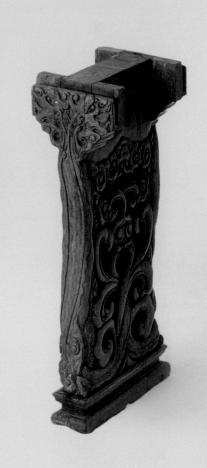

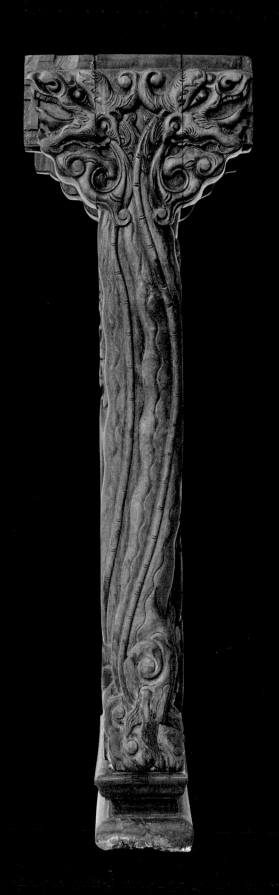

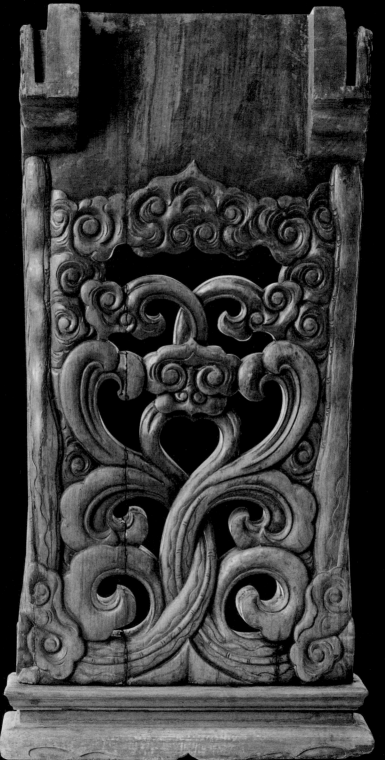

# 78
## 黃花梨夔龍紋翹頭案
【明】
高81.5公分　長244公分　寬46公分

◎通體為黃花梨木製作。案面兩端翹頭，牙頭、牙條一木連做，牙頭�成捲雲形，邊緣凸起陽線。兩側腿間鑲裝擋板，透雕夔龍紋，紋飾邊緣均起陽線，腿外雙混面雙邊線。直腿，足下有托泥。

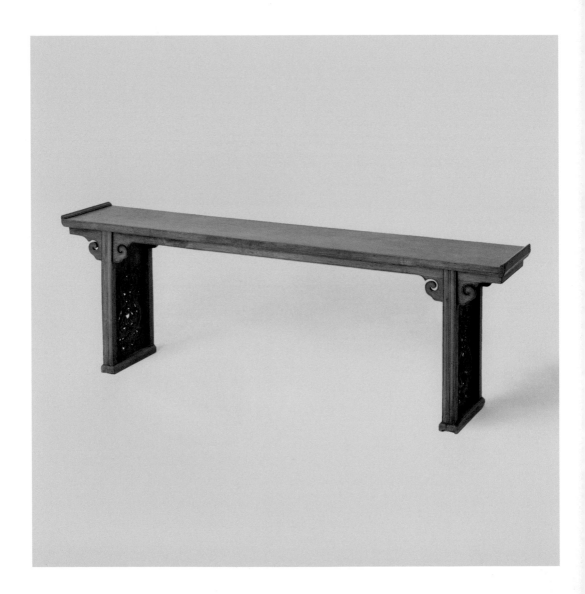

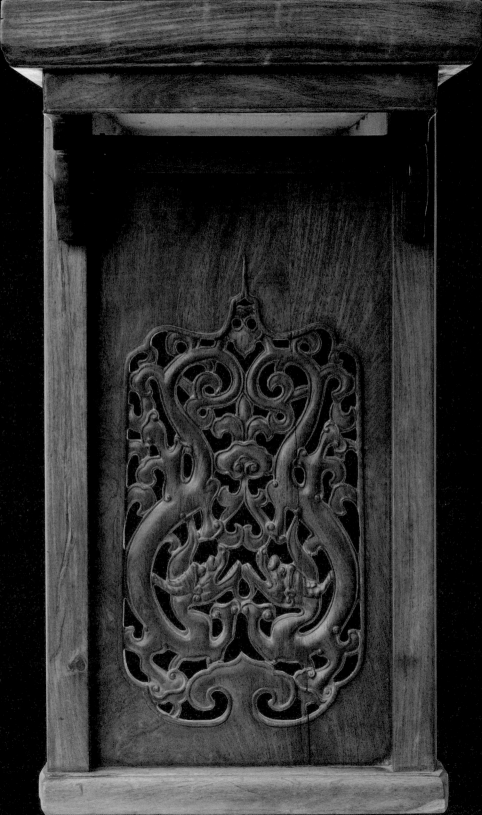

# 79
## 黃花梨架几案
【清】
高78公分　長457公分　寬49.5公分

◎此案通體黃花梨木製，案面光素由一塊整板製作，在黃花梨家具中是十分罕見的。兩個架几呈框架結構，分兩層。

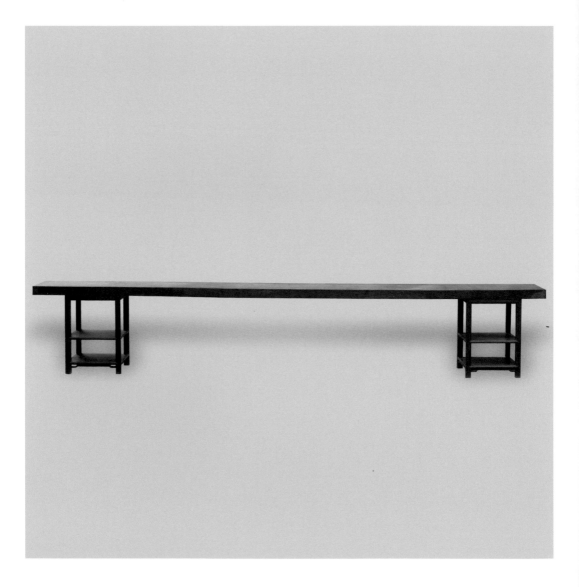

## 80
## 黃花梨炕桌
【明】
高48公分　長100公分　寬52公分

◎通體為黃花梨木製作。桌面攢框做，邊抹冰盤沿線腳。帶高束腰，安一暗抽屜。壺門桌式牙子，邊緣起陽線。直足，內翻馬蹄。

◎此桌原為高桌，因一腿傷損後截為炕桌，抽屜亦為後來改製。

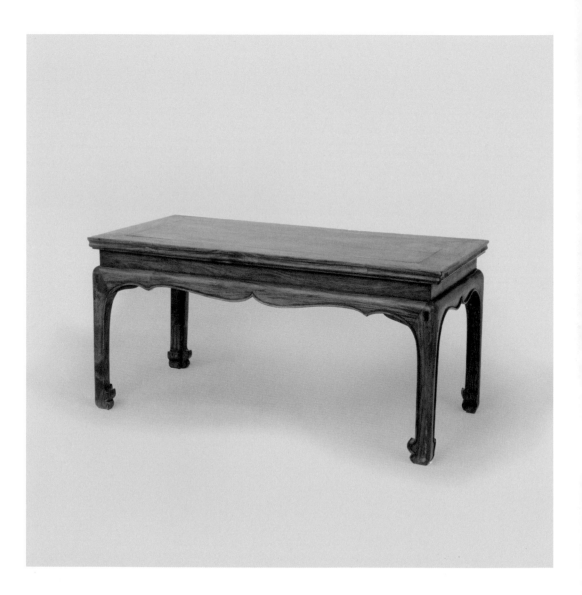

## 81
### 黃花梨銅包角炕桌
【明】
高40.5公分　長159公分　寬89公分

◎通體為黃花梨木製作。桌面邊起攔水線，四角有銅包角。帶高束腰，四角露出桌腿上截，兩側飾陽線，托腮下挑沿。壼門式牙子及桌腿內側鏟出花牙，內側邊緣起陽線相連。三彎腿，方斗足下踩承珠。

◎此桌用材精美，各部做工亦精緻。

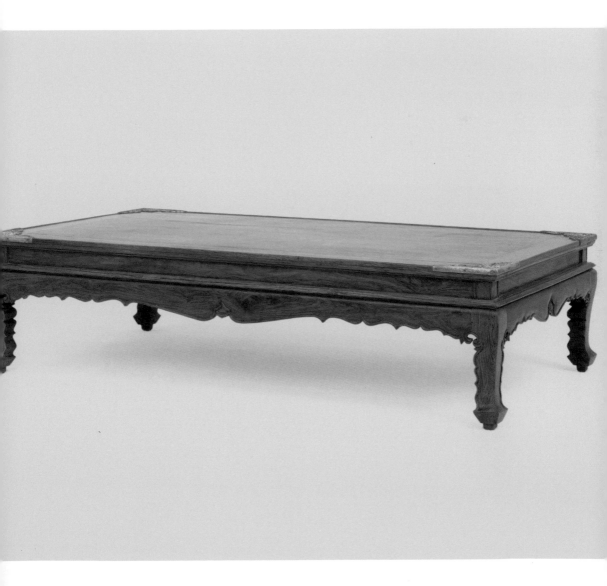

## 82
### 黃花梨炕桌
【明】
寬64公分　明高29.5公分　長96公分

◎通體為黃花梨木製作。桌面冰盤沿，中間打窪，帶束腰。壺門式牙子，兩端鏤成花牙，牙條邊線與腿部邊緣陽線交圈。三彎腿，雕捲雲紋馬蹄。

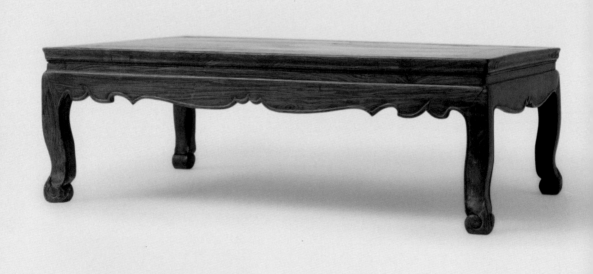

## 83
### 黃花梨夔龍紋炕桌
【明】
高28公分　長82公分　寬52公分

◎通體為黃花梨木製作。桌面外冰盤沿，束腰打窪。牙板滿雕紋飾，中間為寶相花紋，兩邊夔龍紋，邊起陽線與腿外側相連。鼓腿膨牙，腿牙從掛肩榫相交，腿肩處雕如意紋雲頭，內翻珠式足。

◎此桌腿足造型誇張，雕工精美，為同類器中少見。

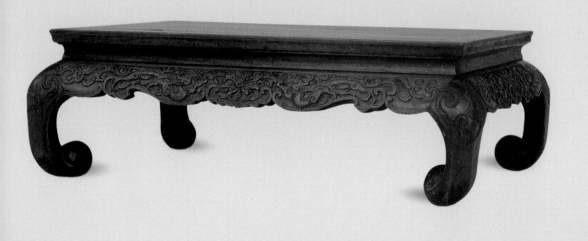

## 84
## 黃花梨炕桌
【明】
高27公分　長78公分　寬52公分

◎通體為黃花梨木製作。桌面四邊攢框裝板，有束腰，通體光素，四腿內側起陽線，小鼓腿膨牙，內翻馬蹄，為典型的明式家具風格，簡潔、明快。

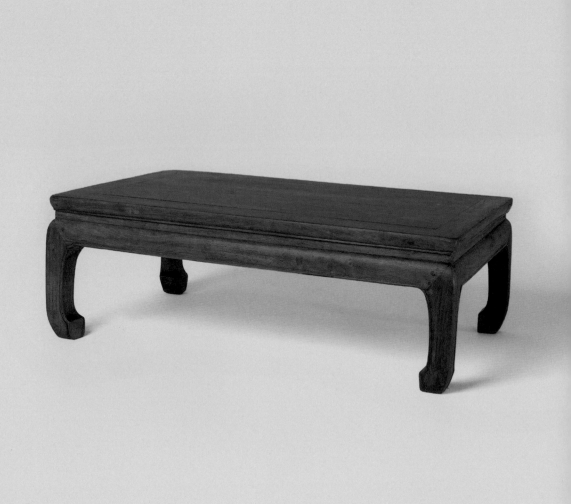

## 85
### 黃花梨炕桌
【明】
高33公分　長108公分　寬68公分

◎通體為黃花梨木製作。桌面四邊攢框裝板，有束腰，束腰上部雕小波浪紋，兩腿間承壺門式，壺門上細雕捲草紋，三彎腿，捲雲足，為典型的明式家具。

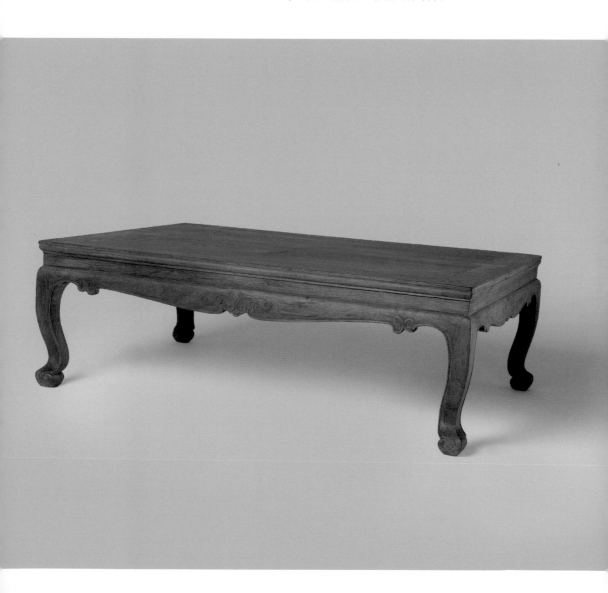

## 86
### 黃花梨炕桌
【明】
高30公分　長77.5公分　寬42公分

◎通體為黃花梨木製作。桌面四邊攢框裝板，有束腰，兩腿間承壺門式，壺門邊緣起陽線，三彎腿，下踩錐式足。這是在明式家具中較有特點的炕桌。

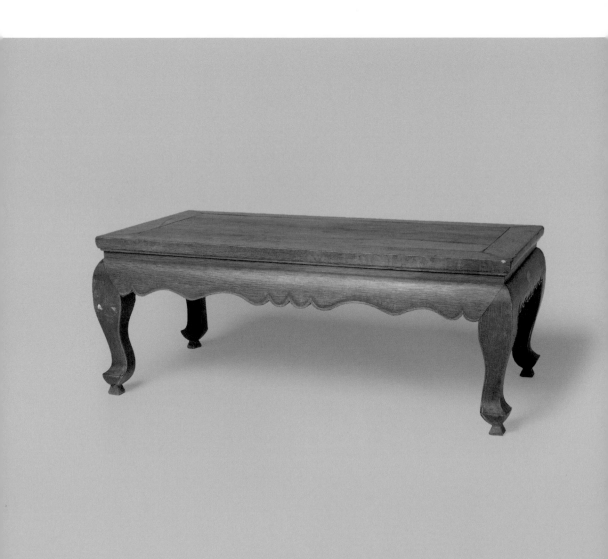

## 87
### 黃花梨炕桌
【明】
高33公分　長96公分　寬67.5公分

◎通體為黃花梨木製作。桌面四邊攢框裝板，有束腰，托腮下雕捲草紋，兩腿間承壺門式，腿與牙條邊緣起陽線，三彎腿，捲雲足。

◎此炕桌為典型的明式家具風格，現陳設於西路咸福宮。

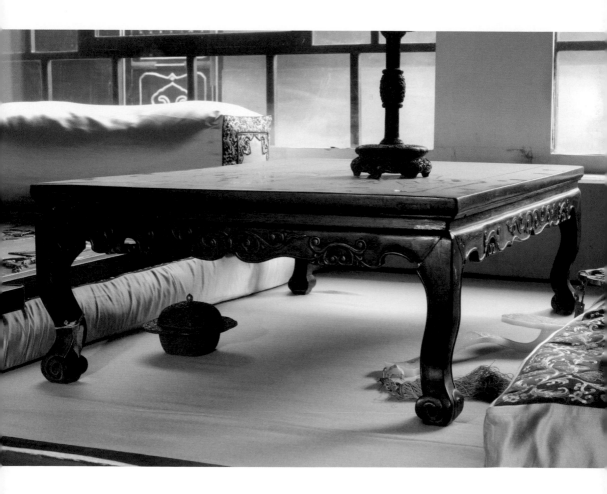

# 88
## 黃花梨小炕案
【明】
高31公分　長57公分　寬39公分

◎通體為黃花梨木製作。案面攢框做，牙頭與牙條一木連做，牙頭較大，鏟出雲頭形花牙和捲花。腿與牙為夾頭榫結構，牙頭下裝圓材單橫棖，在腿兩端出頭。四腿外撇，側腳收分。結構、做工均顯質樸。

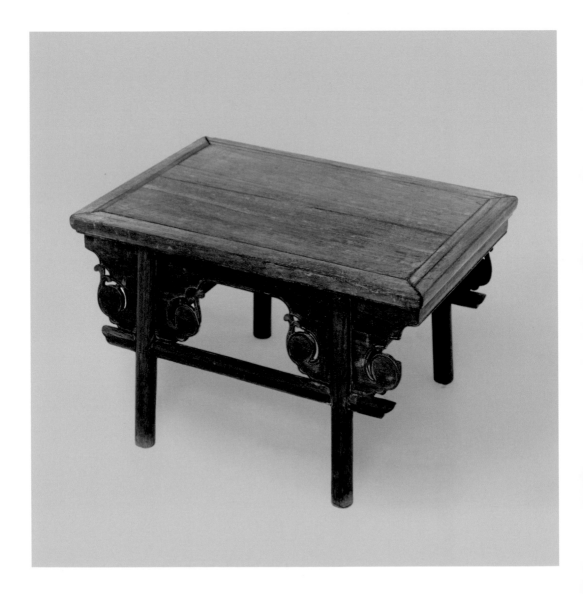

## 89
### 黃花梨嵌螺鈿夔龍紋炕案
【清早期】
高28公分　長91.5公分　寬60.5公分

◎通體為黃花梨木製作。案面平頭，長方形，上用紫檀木片鑲成珠花、岔角及開光，正中為嵌色石螺鈿螭龍、花朵紋，邊勾渦紋加紫色石圓珠。桌面邊沿、四角鑲紫檀開光，分別嵌飾螺鈿色石勾蓮和飛鶴、彩雲。面下雕螭紋花紋，兩側腿間有鏤空螭紋沿板。四腿縮進安裝，雕雲頭形足。案與桌的主要區別在於案的腿縮進安裝，而桌腿則與桌面四角垂直。

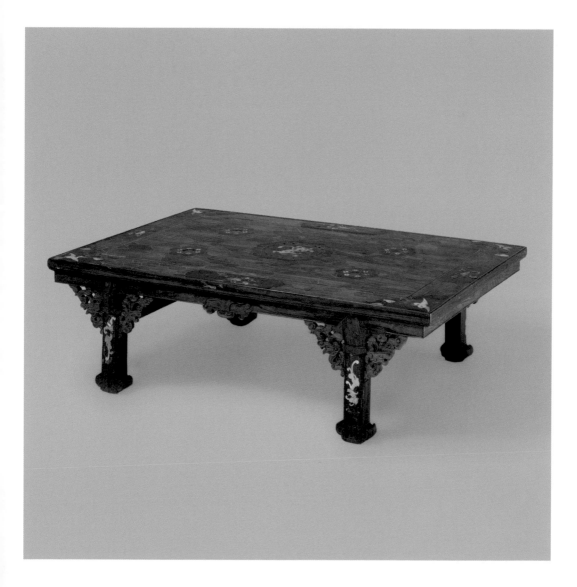

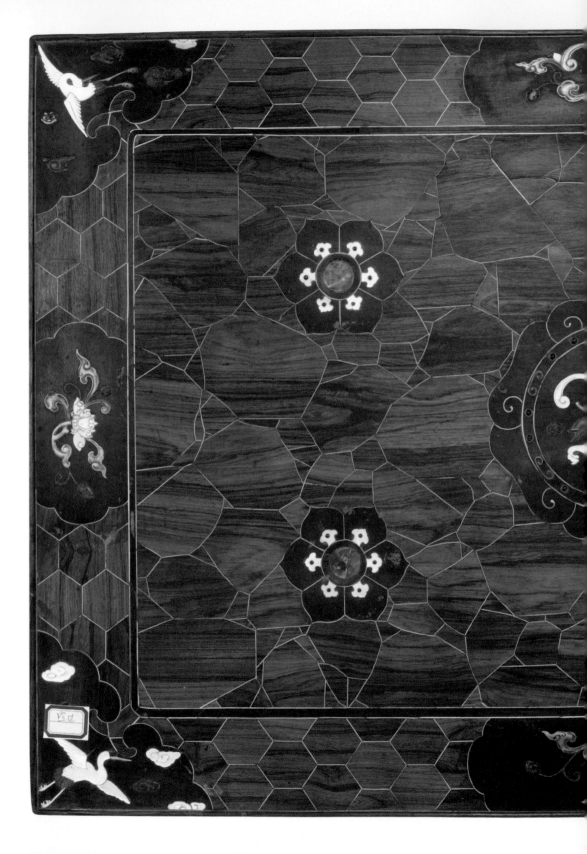

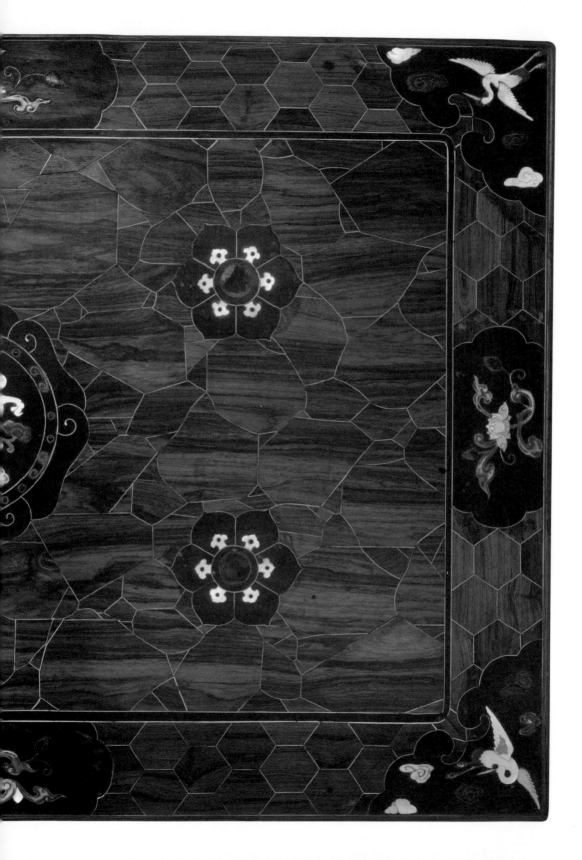

# 90
## 黃花梨炕桌
【清早期】
高35公分　長77公分　寬34公分

◎此桌為黃花梨材質。面有冰盤沿，有束腰，兩腿間承壺門式，上雕捲草紋，四腿間有羅鍋棖。方腿，捲雲足。此桌除羅鍋棖外，還保持著明式家具的風貌。

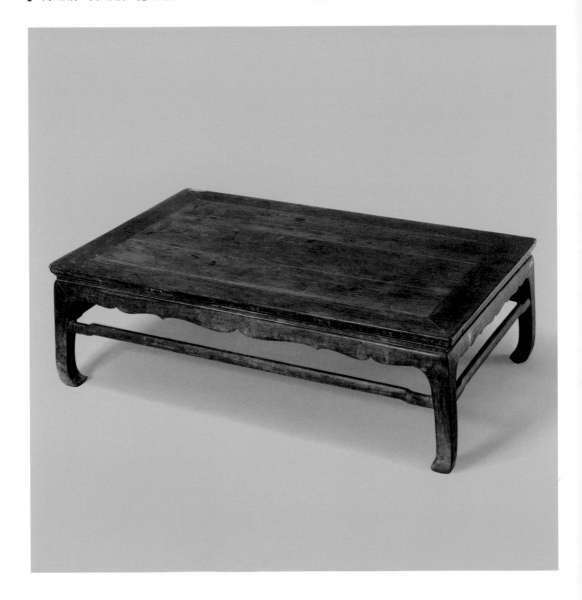

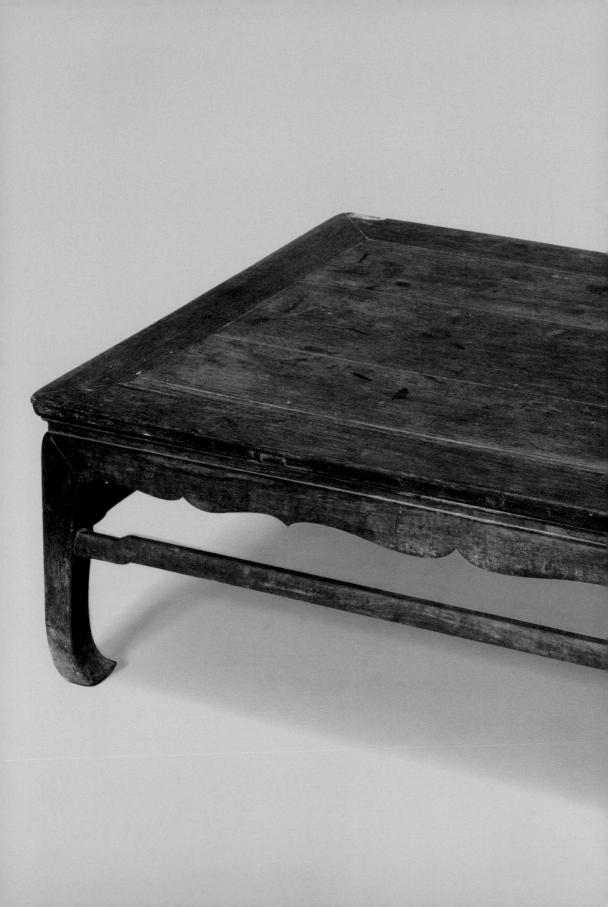

## 91
### 黃花梨嵌螺鈿炕桌
【清】
高35公分　長76公分　寬33.5公分

◎此桌黃花梨木製，桌面與腿用棕角榫連接，為了加強力度，四角用角牙連接，牙條與腿上嵌螺鈿，直腿，雕回紋足。

◎此桌造型簡練，做工精美，是宮中家具中的精品。

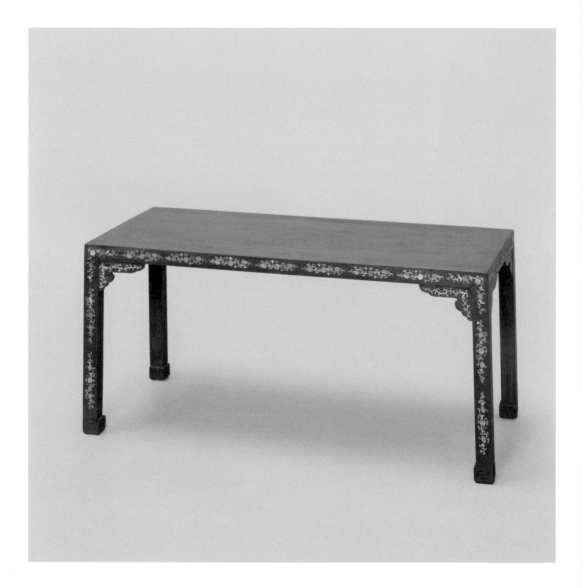

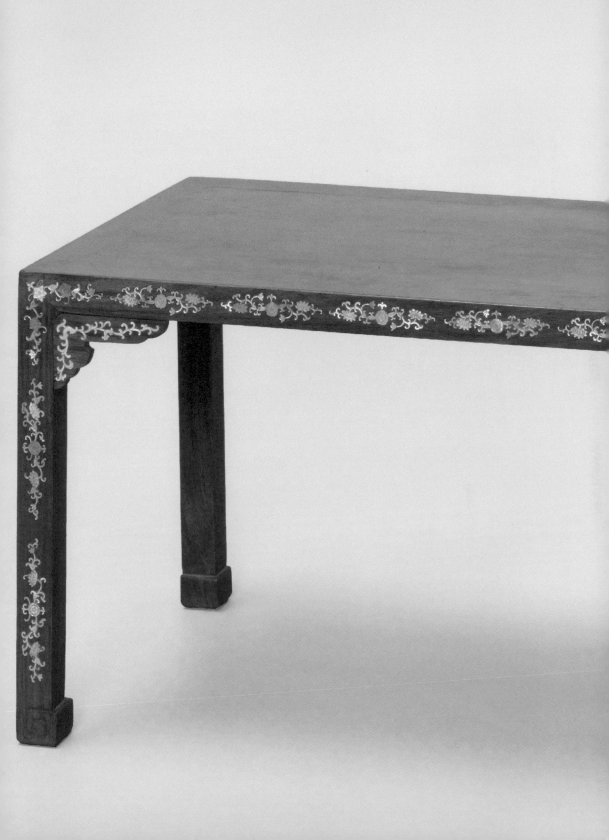

## 92
## 黃花梨四屜炕桌
【清】
高34公分　長108.5公分　寬72公分

◎通體為黃花梨製作。此桌無束腰，桌面與腿用棕角榫連接，兩面各有四個抽屜，抽屜面與另兩面護板採用落堂踩鼓式，抽屜中部有銅拉手牌，腿和牙條邊緣起陽線，腿與牙條間有四個雕花角牙。直腿，雕回紋足。

◎此桌現陳設於西路體順堂。

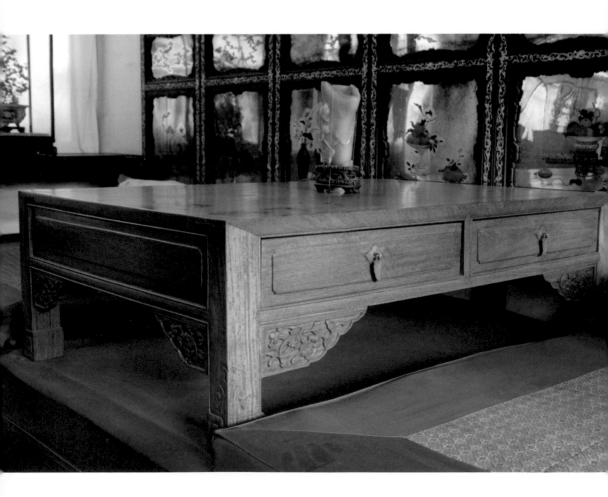

## 93
## 黃花梨炕桌
【清】
高34.5公分　長108.5公分　寬72公分

◎炕桌通體為黃花梨木製作。桌面四邊攢框，前後兩面有兩個抽屜，抽屜上裝黃銅拉手，炕桌另兩面為落堂踩鼓條環板。每條腿向外側有兩個浮雕水紋的角牙，直腿雕回紋足。
◎此炕桌現陳設在西路咸福宮。

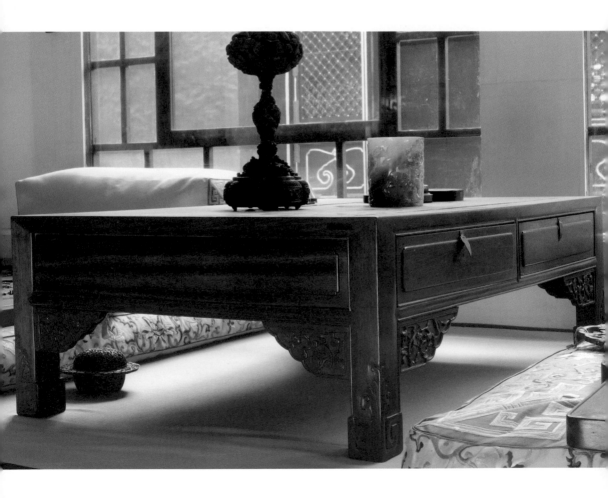

# 94
## 黃花梨炕案
【清】
高35公分　長77公分　寬34公分

◎通體為黃花梨木製作。案面邊緣有冰盤沿，梯形牙頭，案腿與牙頭插肩榫結構，腿外面打窪，並坐在托泥上，腿與托泥間有圈口，托泥下突出一小方台。

◎此炕案現陳設在西路重華宮。

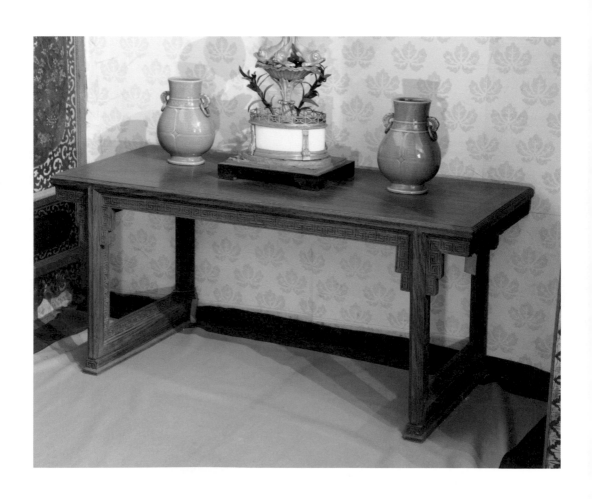

## 95
### 黃花梨有束腰活腿炕桌
【清】
長85公分　寬56公分　高25公分

◎有束腰，彎腿外翻馬蹄。四足內側各安可臥倒或支起的活腿，在炕桌側面並用棖子把兩條活腿連接起來。棖子上安支杆一根。這兩個在桌面下彼此交叉的長方木框，起著支撐活腿的作用，當橫杆頂在桌面下的穿帶上時，活腿支起，桌面就升高，當橫杆頂到正面牙條的盡端處時，活腿臥倒，桌面也就降低。桌面四面角及肩部包鐵鋄金飾件。此類矮桌便於旅行之用。

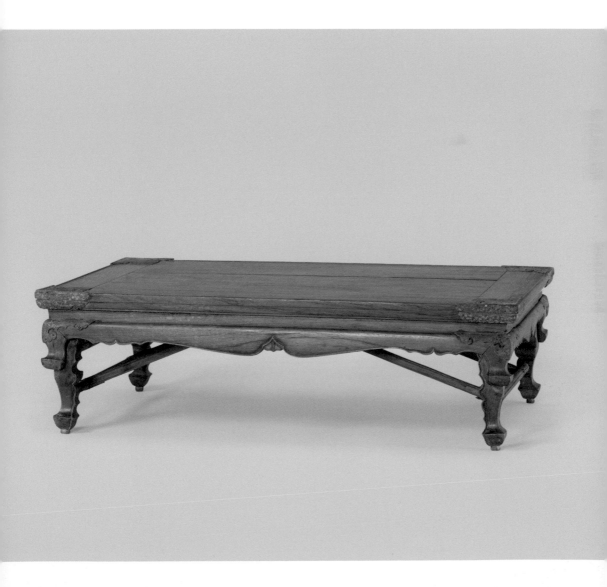

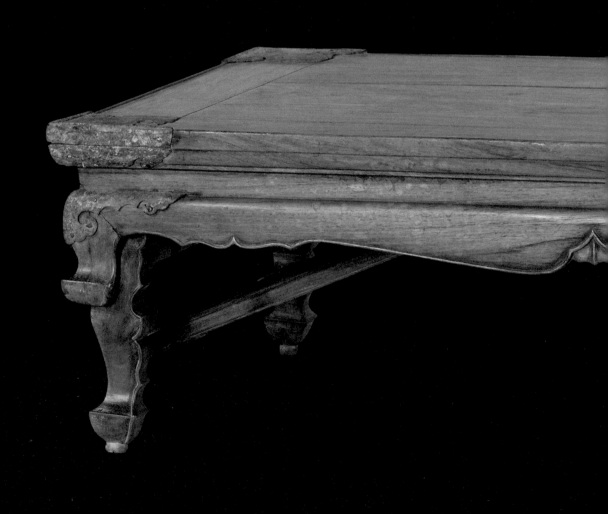

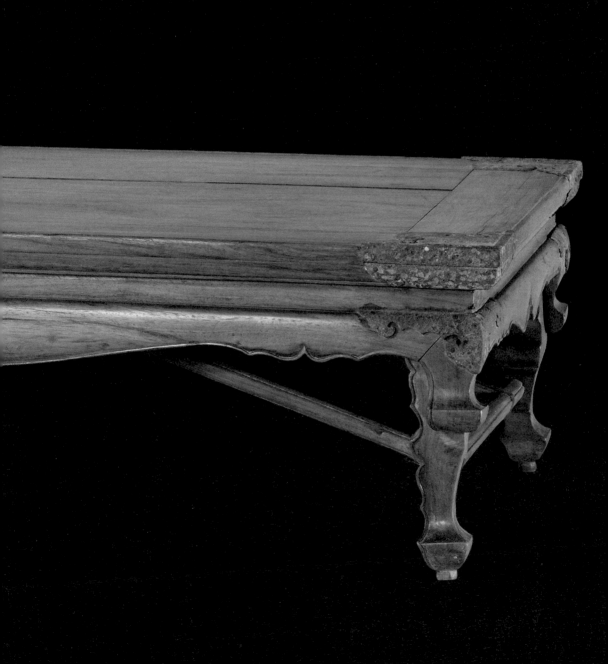

◎桌面下四邊安牙條，鐵鋄金飾件包角，四角內安火腿以合頁連接。兩側腿間各有橫棖兩根，上層橫棖中間安鏤空鐵花板一條，有軸可開合。使用時腿足支起，將橫棖上鐵花板啟開成丁字行，活腿即可固定。不用時將鐵花板與橫棖併合，桌腿即臥入桌面內。

◎此類矮桌便於行旅之用，為雍正、乾隆年間（1723～1795年）製品。

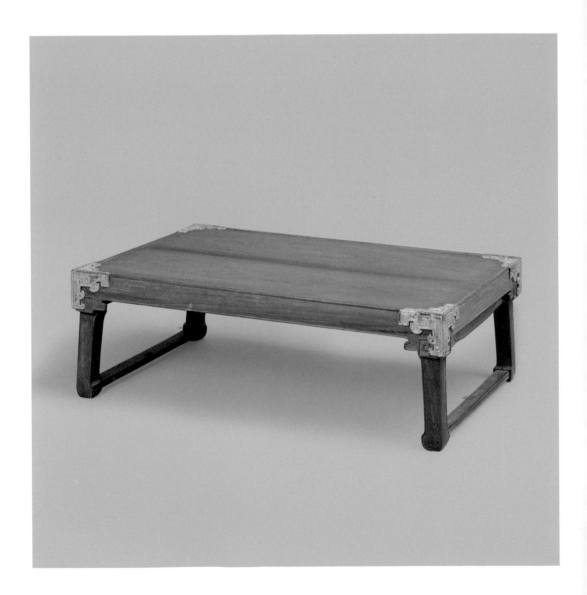

櫃櫥

儲藏類：箱、櫥、櫃、格。

箱包括書箱、官皮箱；還有百寶箱、冰箱等。

櫥：是案與櫃的結合體，形體與桌、案相仿，上面是桌、案的樣子，下面有抽屜，下部是封閉的，也括炕櫥、悶戶櫥、連二櫥等。

櫃包括圓角櫃、頂豎櫃、還有炕櫃、方角櫃等。格包括書格、多寶格。

## 97
### 黃花梨連三櫥
【明】
高91公分　長215公分　寬60.5公分

◎櫥為案形結構，通體為黃花梨木製作。櫥面兩頭翹起，面下端與櫥身相連部有花牙。櫥面下設三個抽屜，裝白銅拉手、插銷及鎖鼻。抽屜下為櫃，對開兩扇門，門旁有可裝卸的餘塞板。四腿外撇，側腳收分。
◎此櫃櫥具有桌案和櫃的兩種功能，既可儲物，又可做桌案使用。

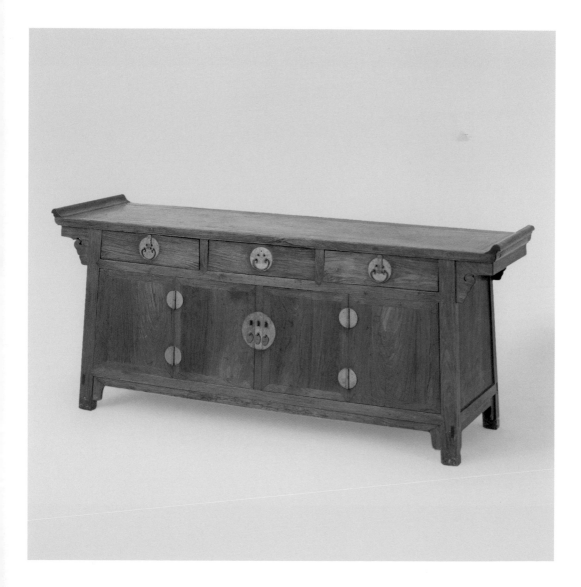

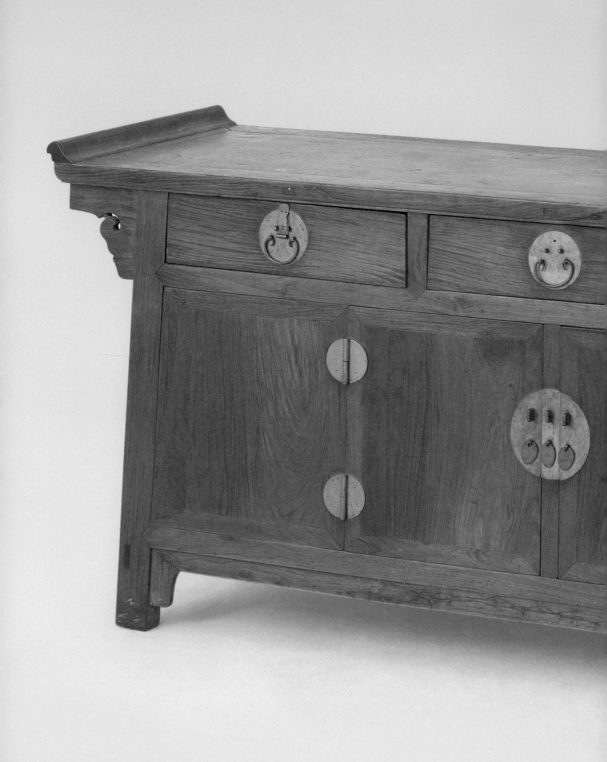

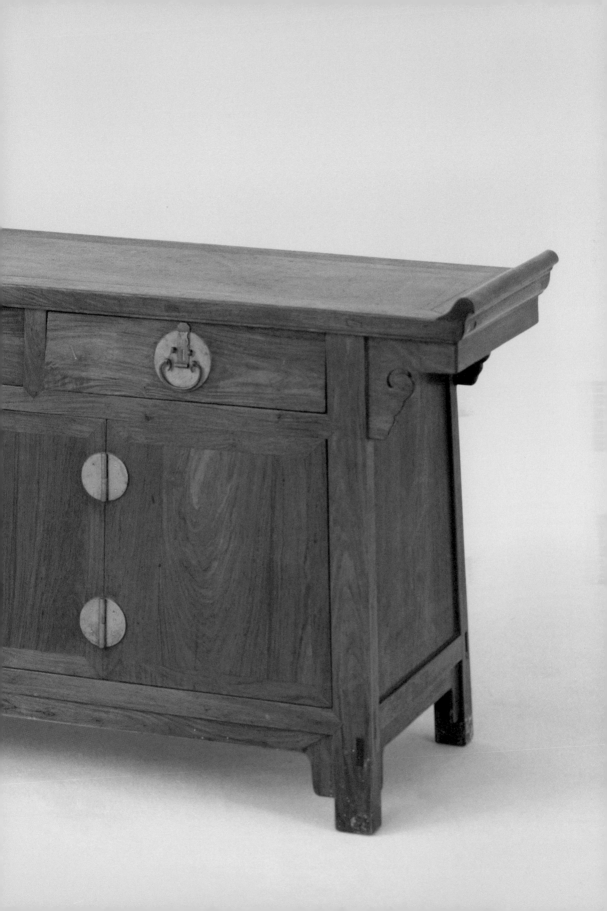

## 98
### 黃花梨櫃格
【明】
高200公分　長106公分　寬51公分

◎櫃格通體為黃花梨木製作。櫃上部三面開放，四邊雕玉寶珠牙子圈口。下部櫃對開門，平素面櫃門。櫃內中部有兩抽屜，屜面中心配銅拉環。兩腿間安直牙條，方腿直足。

◎此櫃造型質樸，幾無雕飾，因而更顯出黃花梨材質之美。

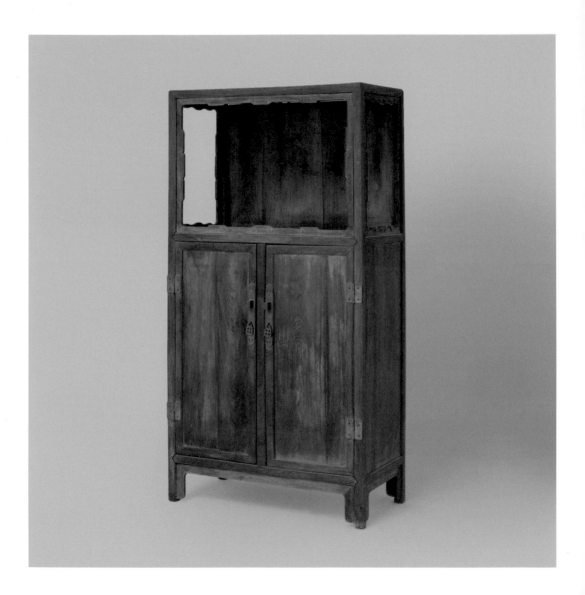

# 99
## 黃花梨雙層櫃格
【明】
高117公分　長119公分　寬50公分

◎通體為黃花梨木製作。櫃格上部為四面空的雙層亮格，裝三面壺門式券口。格下平列抽屜三具。下部櫃對開門，內設屜板，上釘兩枚銅鈕頭，櫃門關合後，鈕頭穿過櫃門的大邊及銅面葉露出，可以穿釘加鎖。

◎此櫃銅飾件多臥槽平鑲，即依飾件外形厚度，將家具表面鏟剔成槽，飾件鑲釘在槽內，使飾件表面與家具表面平齊。平鑲的銅飾件，平鑲的門扇，使格櫃表面平齊、整潔。

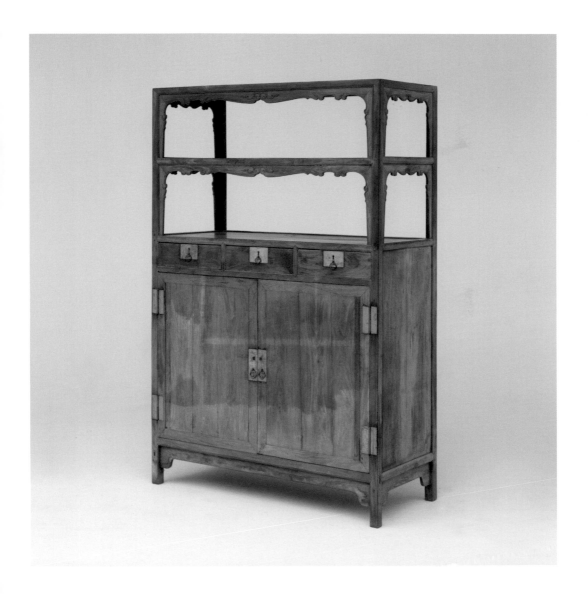

# 100
## 黃花梨櫃格
【明】
高204公分　長92公分　寬59.5公分

◎櫃格通體為黃花梨木製作。上層格正面及左右開敞，裝三面券口牙子，雕雙螭紋、回紋，邊緣起陽線，券口下透雕螭紋欄杆。下部櫃門為落堂踩鼓式，有白銅合頁及面葉。櫃下壺門牙雕捲草紋。

◎櫃格的特點是上格下櫃，上格用於陳放古器，下櫃用於儲物，為書房、客廳的必備家具。

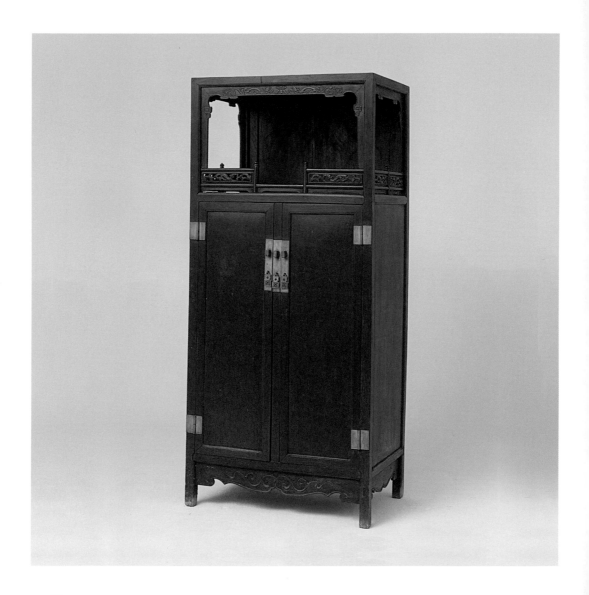

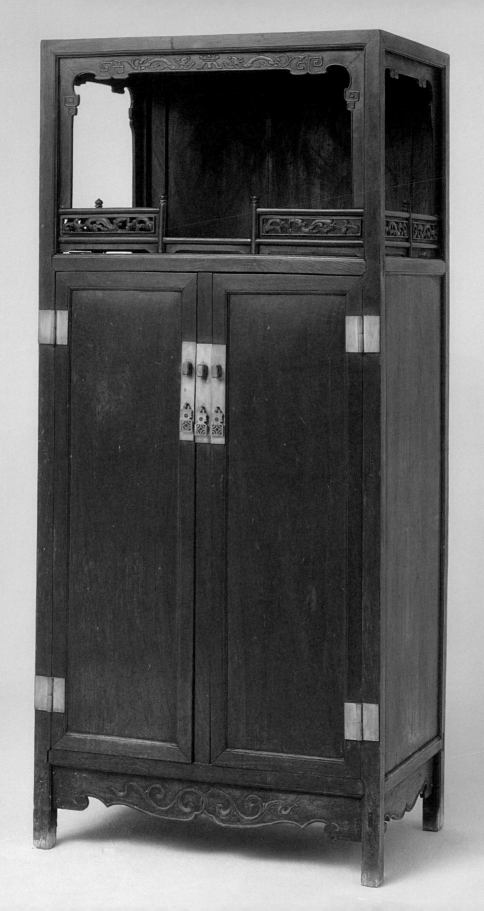

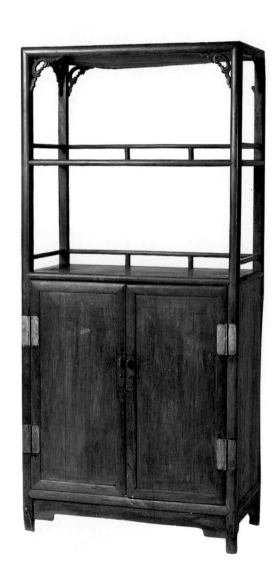

## 101
### 黃花梨亮格櫃
【明】
高180公分　長83公分　寬43公分

◎櫃格通體為黃花梨木製作。櫃上面雙層格　，三邊有圍欄，上角有雕草紋角牙，下櫃門有銅鎖鼻和銅面葉，櫃格下兩腿間有素牙條，櫃門內上部有兩具抽屜，抽屜上有銅吊牌拉手，下部分兩層，中間有雁板。此亮格櫃，為典型的明式風格，簡潔、明快。

## 102
### 黃花梨書格
【明】
高192公分　長45.5公分　橫96.5公分

◎書格通體光素，分四層，邊框由
黃花梨木製，邊框中心打窪，書格
的板由楠木製。底部有光素牙板，
方腿，直足。此書格造型簡潔、明
快，有著明式家具的特點。

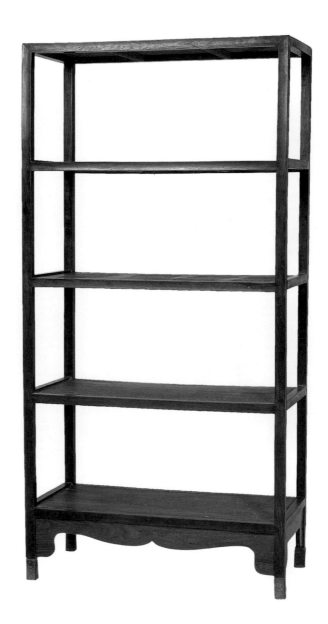

## 103
### 黃花梨百寶嵌「番人進寶圖」頂箱立櫃
【明末清初】
高272.5公分　長187.5公分　寬72.5公分

◎雜木做骨架，黃花梨木三面包鑲。分為上下兩節。正面上下各裝四門，正中可開，兩側可卸。櫃面用各色葉蠟石、螺鈿等嵌出各式人物、異獸、山石、花木，上層為歷史故事圖，下層為「番人進寶圖」。

◎此類櫃又稱頂箱櫃，由底櫃和頂箱組成。成對陳設，又稱「四件櫃」，此櫃為成對之一。所飾嵌件高於面板，具有立體感。在黃花梨材質上做嵌飾，較為少見。

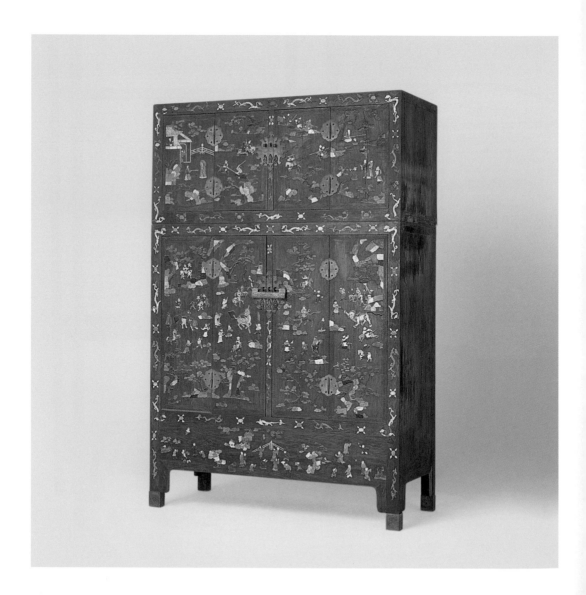

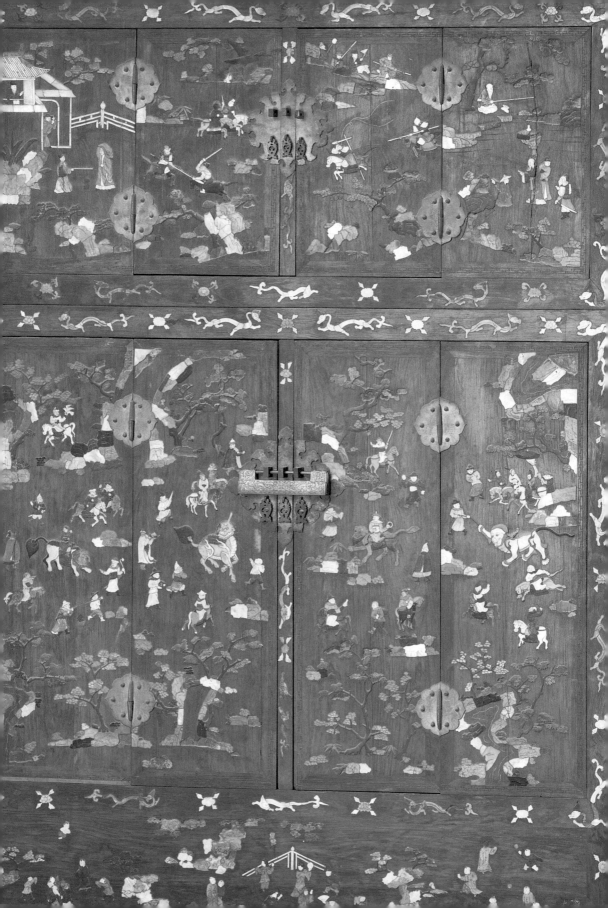

# 104
## 黃花梨書格
【清】
高198公分　長101公分　寬50公分

◎書格通體為黃花梨材質。格分五層，有背板，中間層為櫃式，有兩開門，門上有銅鎖鼻和銅合頁，格邊框呈劈料式，兩腿間有素牙條，四足有銅套筒。此格為清代樣式。

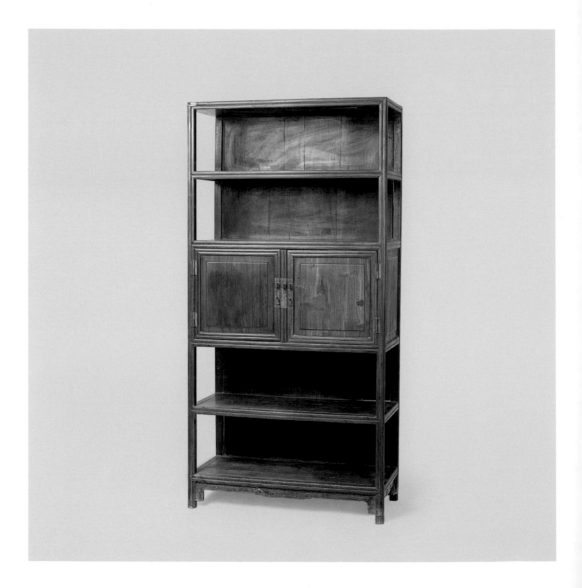

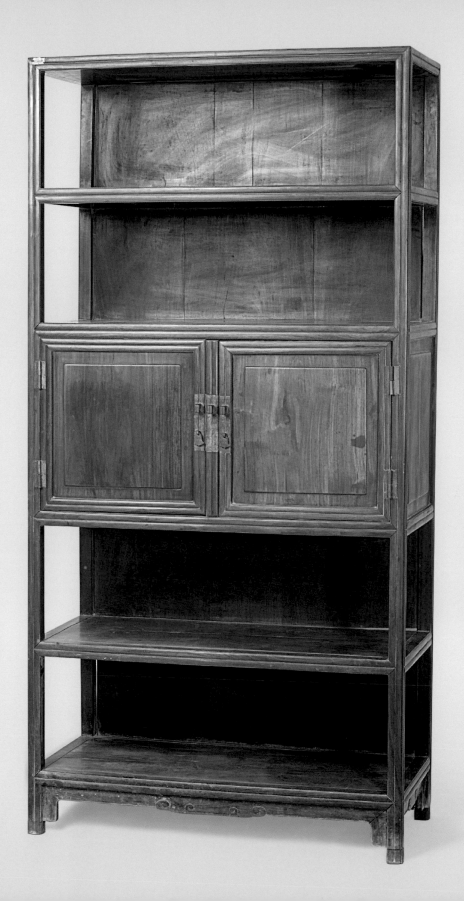

## 105
### 黃花梨雲龍紋立櫃
【清】
高129公分　長77公分　寬38.5公分

◎立櫃為黃花梨製作。櫃門皆落堂踩鼓做，門心板對稱雕雲龍紋。邊框雕燈草線，安如意雲頭形銅活葉、銅鎖鼻。櫃門下條環板亦雕雲龍紋。四腿直下，雕燈草線直足。

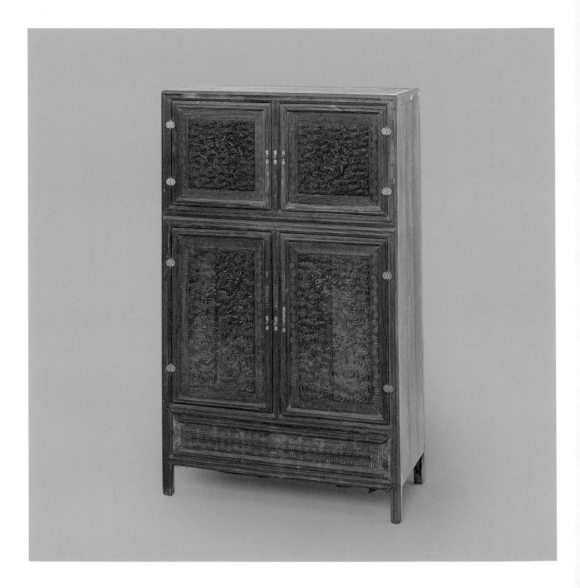

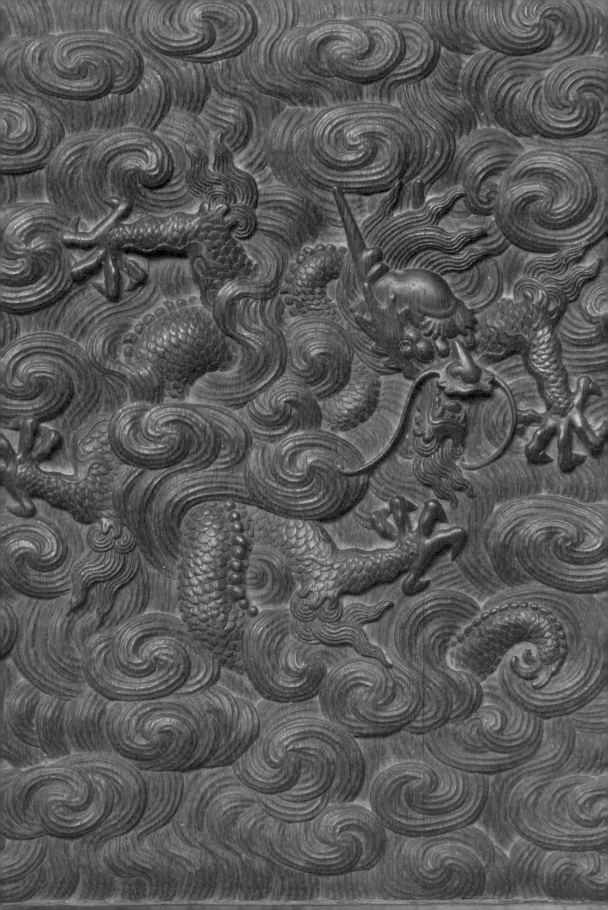

## 106
### 黃花梨梅花紋多寶格
【清晚期】
高112.6公分　長80公分　寬32公分

◎多寶格齊頭立方式。正面開七孔，高低錯落，開空上部鑲透雕花牙，下部鑲瓶柱式欄杆。格下部對開兩門，門心板對稱浮雕梅花，門內有小抽屜一具。門下為垂雲紋窪堂肚下牙。格兩側為四段攢框鑲條環板，分別浮雕拐子紋及博古紋。

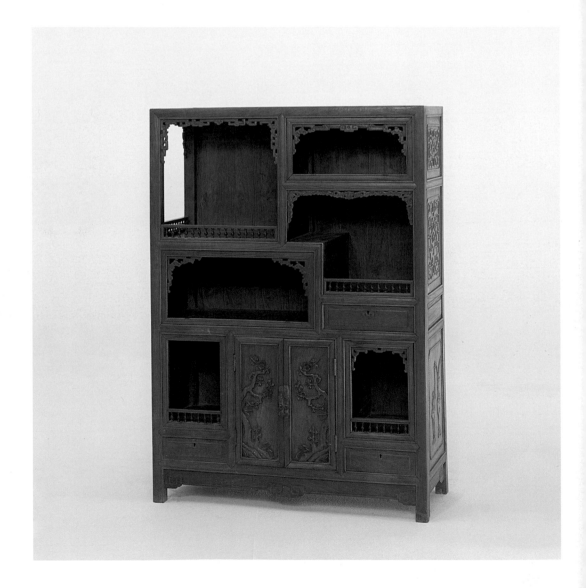

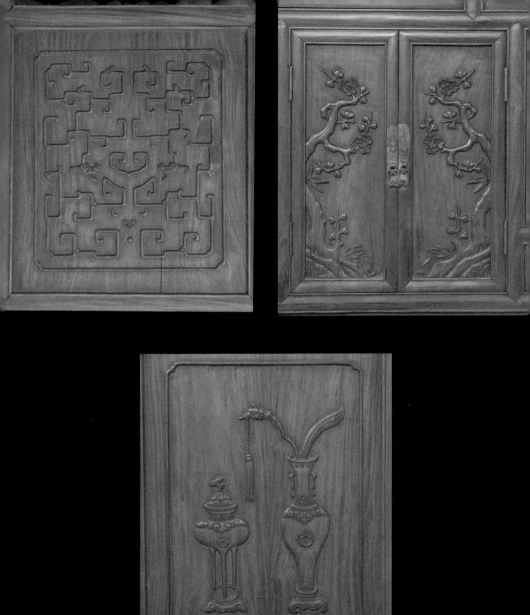

# 107
## 黃花梨勾雲紋博古櫃格
【清中期】
高179公分　長97公分　寬36公分

◎多寶格為黃花梨製作。齊頭方式，上部多寶格攔板及券口牙均雕連續勾雲紋。中部有三個抽屜，屜下對開兩扇門，中間有立栓，邊框安有銅活頁及面葉。櫃低根下裝拐子紋牙條。四腿直下，雕回紋足。

◎此格兩件一對，為對稱設計，可並排或對稱擺設。

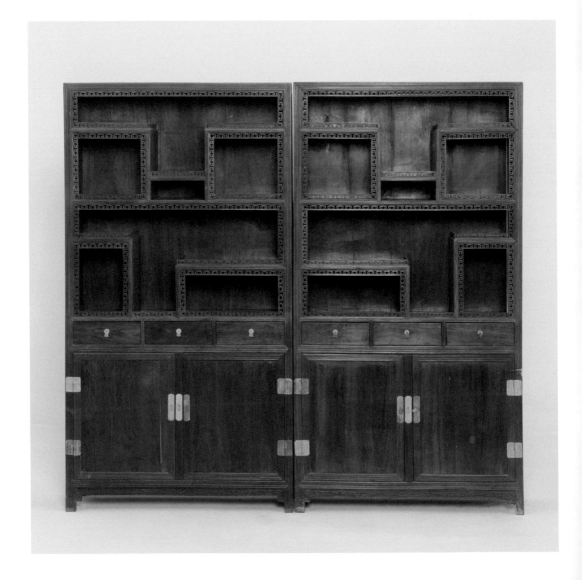

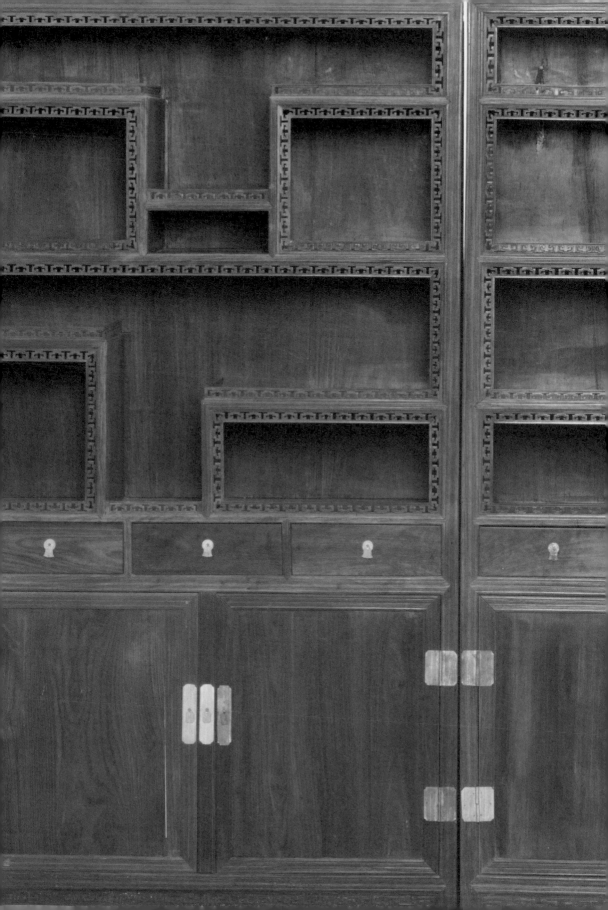

## 108
### 黃花梨帶門炕櫃
【清】
高42公分　長115.5公分　寬32公分

◎此炕為黃花梨製作。櫃案面有卷書式翹頭，案面下牙條中間嵌凸起的紫檀條，兩腿間有欞格式櫃門和櫃板，案面與四腿角處也嵌紫檀條裝飾，直腿，方足。

◎此炕櫃造型新穎，應該是清宮造辦處製造的，現陳設在西路長春宮。

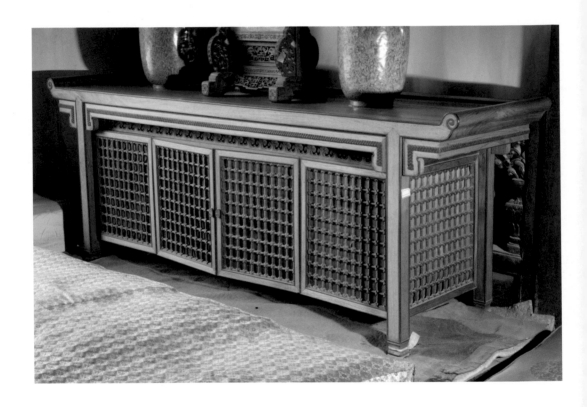

几架

几架等類：香几、衣架、盆架、燈架、梳粧檯等。

　　衣架即懸掛衣服的架子。多取橫杆形式，兩側有立柱，下承木墩底座，兩座之間有橫板或橫棖。立柱頂端安橫樑，兩端長出立柱。盡端雕出龍、鳳紋或靈芝、雲頭之類。橫杆下安中牌子。

　　盆架是承托盆類容器的。分四、五、六、八角等幾種形式，也有形如圓凳面心挖一圓洞的。

　　燈架用於懸掛燈具的家具。有挑杆式和屏座式。

　　鏡台又名鏡支，也是梳妝用具，其式為長方匣，正面對開兩門，或平設幾個抽屜，面上四周裝矮欄，前方留一下豁口，後沿欄板內豎三至五扇下屏風。屏風兩端稍向前攏，正中擺設銅鏡。

# 109
## 黃花梨荷葉式六足香几
【明】
高73公分　長50.5公分　寬39.5公分

◎通體為黃花梨製作。几面為荷葉式，兩層高束腰，雙重條環板和托腮，分段鑲裝條環板，上層透雕捲草紋，下層開魚門洞。牙子分段相接，雕成花葉形，覆蓋拱肩。三彎腿，足端雕捲葉紋，下承珠，落在荷葉式几座上。

◎此香几裝飾複雜，結構亦較特殊，與同類器稍異。

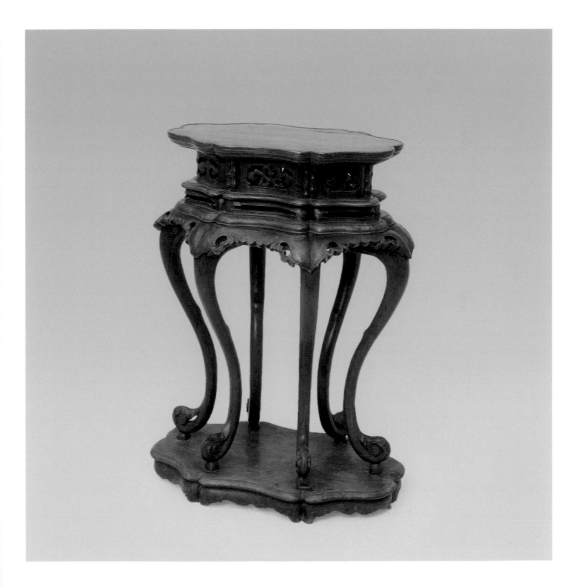

## 110
### 黃花黎方香几
【明】
高48公分　長26公分　寬26公分

◎通體為黃花梨製作。几面為方形，四邊起攔水線。高束腰，鑲裝條環板，雕雲紋。壺門式牙子，牙沿起線。三彎腿，腿自拱肩處雕捲葉花紋，順勢而下至足端，雕捲雲紋，下承圓珠，踩方形托泥。

◎此几造型別緻，腿足處亦多加雕飾，但不失明式家具的總體風格。

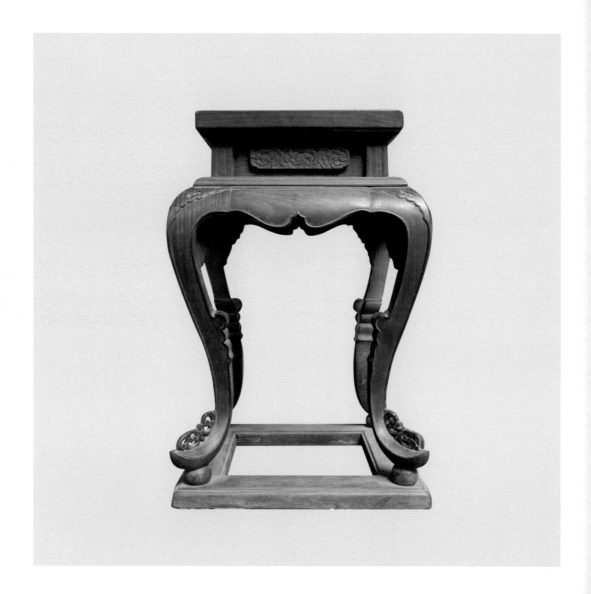

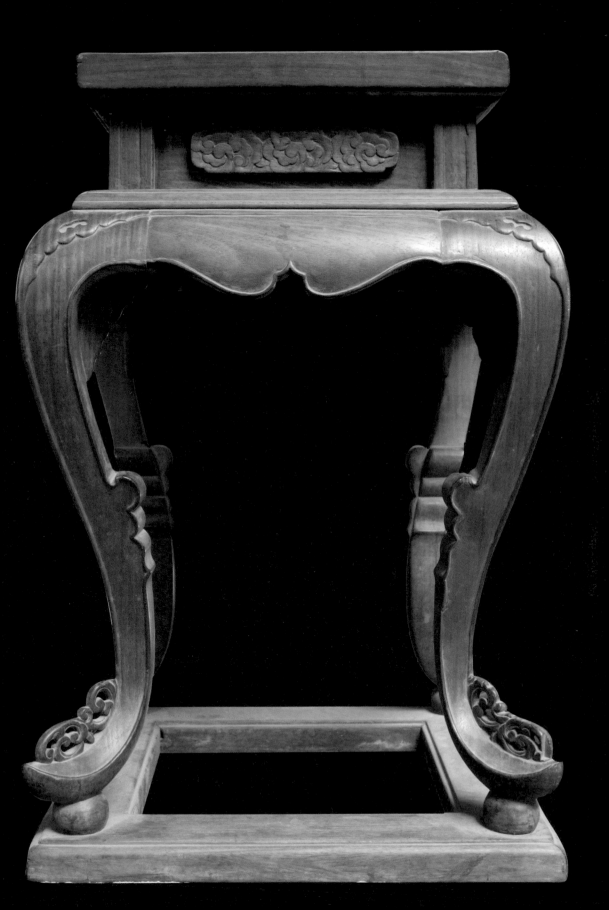

## 111
## 黃花梨回紋香几

【清】

高92公分　面徑33公分

◎香几為黃花梨製作。呈爐形，面沿起四層細線，上下兩層高束腰，每面正中皆凸起透雕勾蓮紋，兩側透雕回紋，並上下托腮。兩層之間向外拱出四根邊框，每根邊框向外邊角上起兩條陽線，下層束腰下的牙條與腿面起八條陽線，自拱肩處至足部外撇並逐漸收細。方几側沿、牙條、立框、托腮及透雕紋飾展面均飾打窪線條。

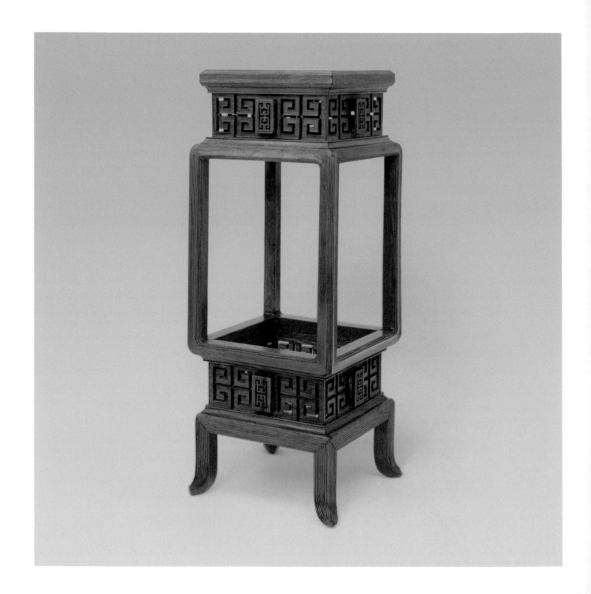

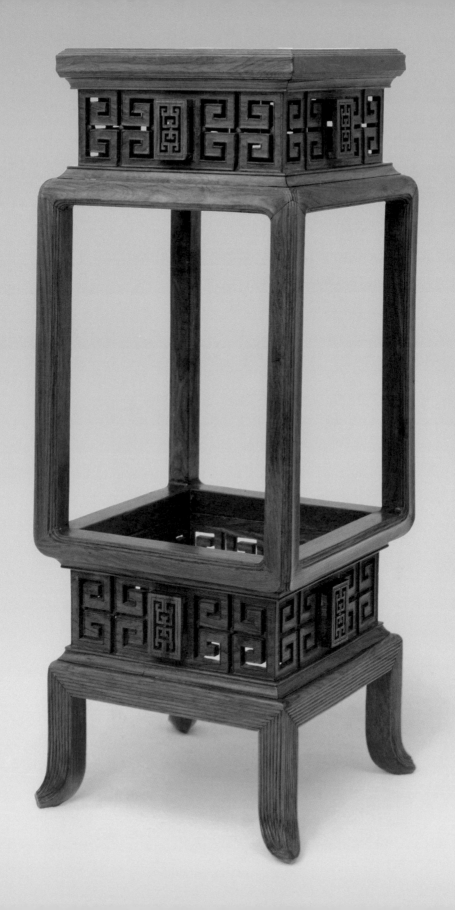

# 112
## 黃花梨龍鳳紋五屏式鏡台
【明】
高77公分　長49.5公分　寬35公分

◎通體為黃花梨木製作。台座上安五扇屏風，成扇形，中扇最高，兩側漸低，並依次向前兜轉。屏風上鑲條環板，透雕龍鳳紋、纏枝蓮紋，上搭腦均高挑出頭，圓雕龍頭。台面四周有望柱欄杆，鑲透雕龍紋條環板。台座對開門，內設抽屜三具。兩腿間有壺門式牙板。

◎鏡台為臥室用具，使用時，銅鏡斜靠在下屏風上，下部有台前的門欄相抵。此鏡台為明代現存最精美者。故宮僅存一件。

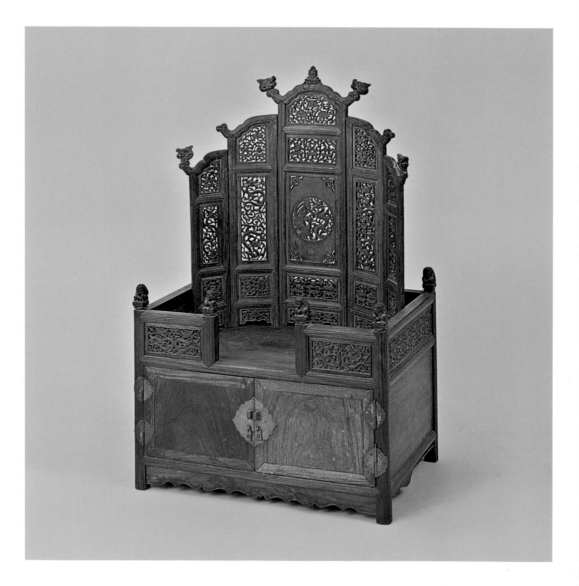

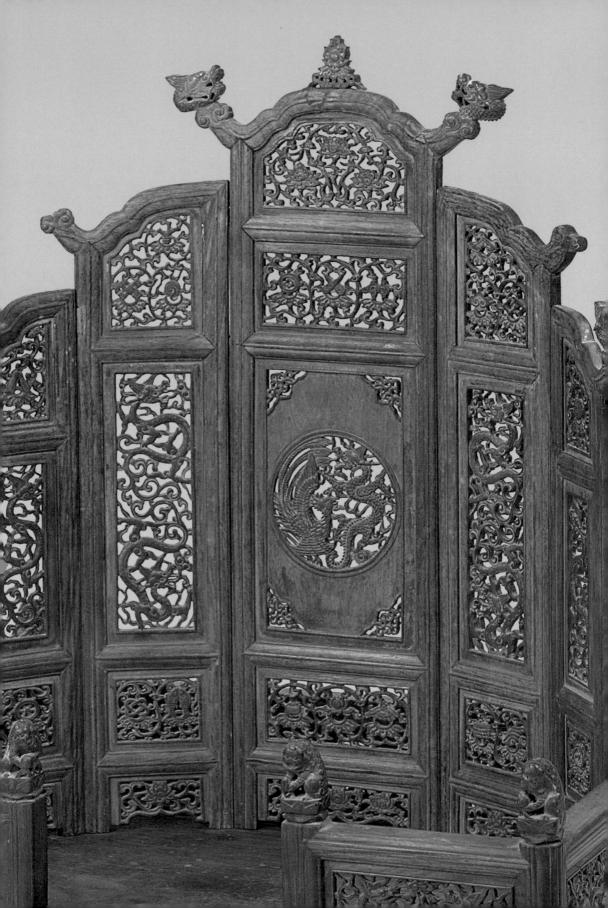

# 113
## 黃花梨龍首衣架
【明】
高188公分　長191.5公分　寬57公分

◎衣架為黃花梨製作。搭腦的兩端有鬚髮飄動的龍首，中牌子上分段嵌裝透雕螭紋條環板。兩根立柱下端由透雕螭紋站牙抵夾，如意雲頭式抱鼓墩。中牌子下部和底墩間原有橫根和櫃板，現尚有被封堵榫眼的痕跡。各部卯榫均為活榫，可拆裝。

◎衣架為臥室用具。古人慣穿長袍，脫下的袍服就搭在搭腦和中牌子的橫杆上。

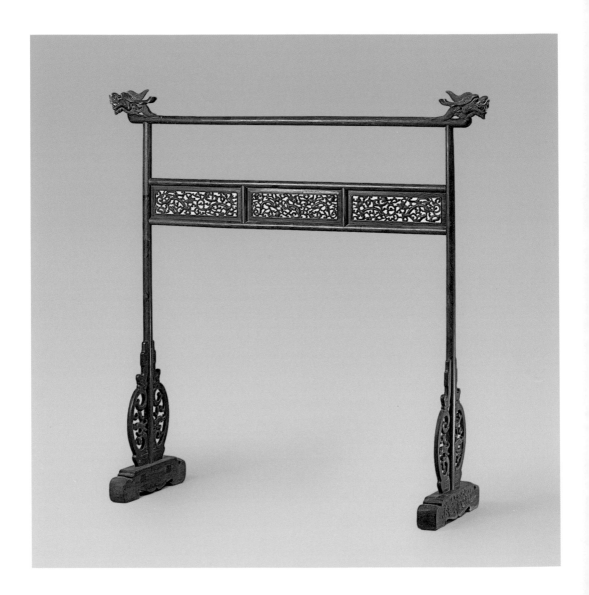

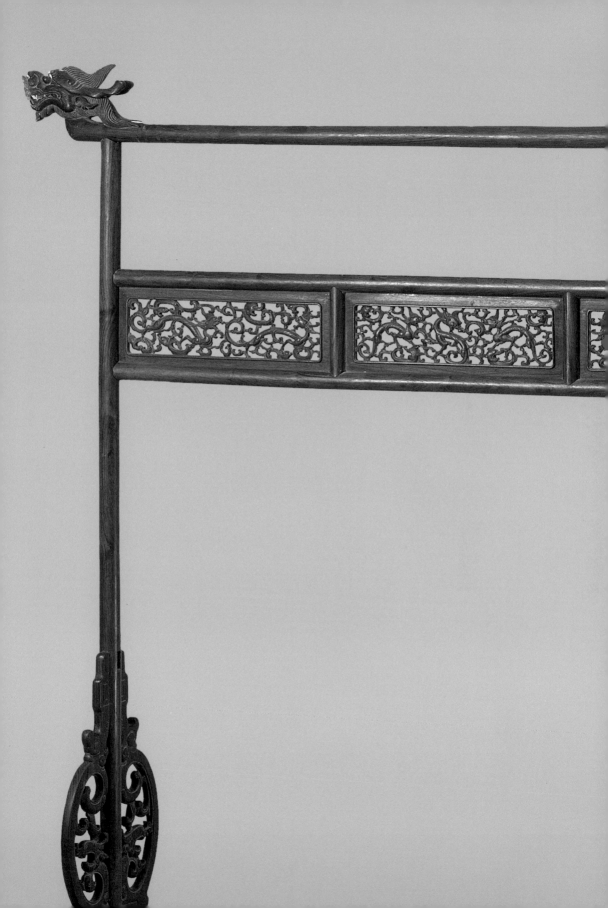

# 114
## 黃花梨鏤雕捕魚樹欄
【明】
高94.4公分　長109公分　寬62.5公分

◎樹欄為黃花梨製作。四面鏤空，每面分三層打槽裝板，上層透雕葡萄紋，中間透雕捕魚圖。刻畫漁夫搖櫓、撒網的生動情景；下層為菱花式透欞。兩腿間有雲頭形壺門式牙板，方腿直足。

◎樹圍，又稱樹圍子，為庭院中護花木之用。此樹圍雕刻精美，為傳世孤品。

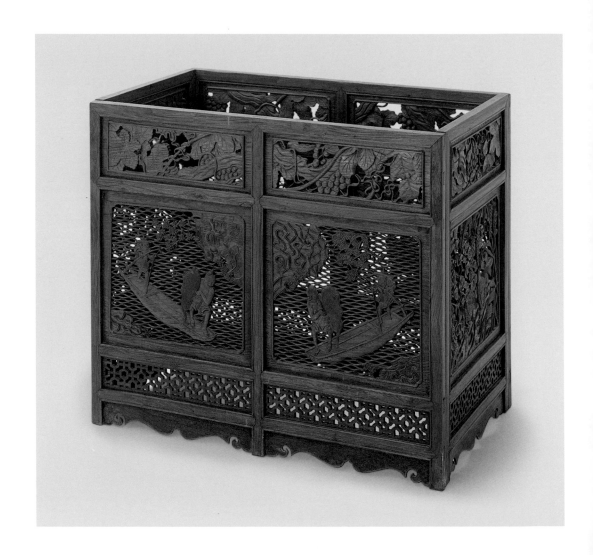

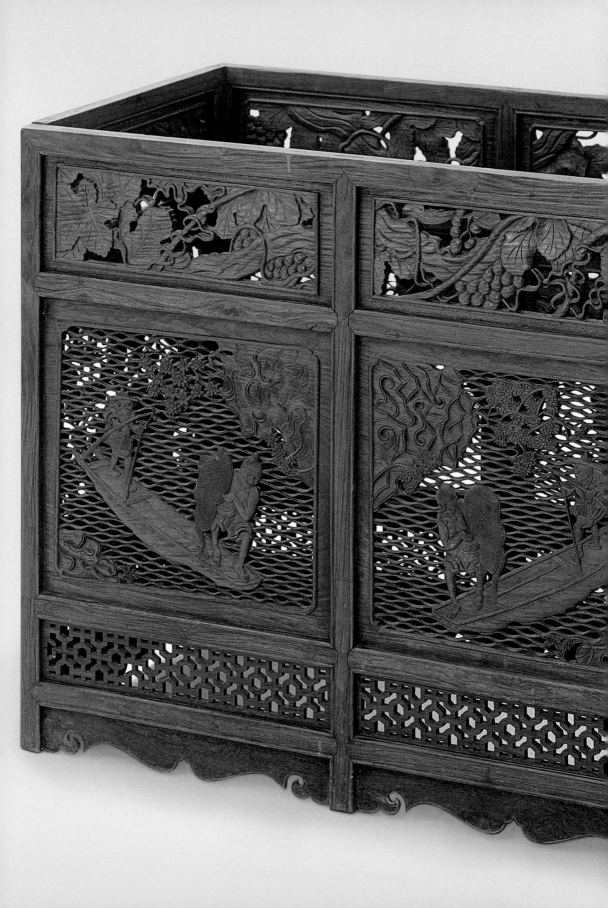

# 115
## 黃花梨官皮箱
【明】
高38公分　長37公分　寬26.5公分

◎通體為黃花梨製作。箱上蓋內為一方形淺屜。正面對開門，內分三層，設抽屜五具。箱蓋、門上安銅飾件，箱體兩側裝銅提手。下有座台，底邊鎪出壺門式曲邊。

◎此箱為官員出行時盛物之具，明代時使用極為廣泛。

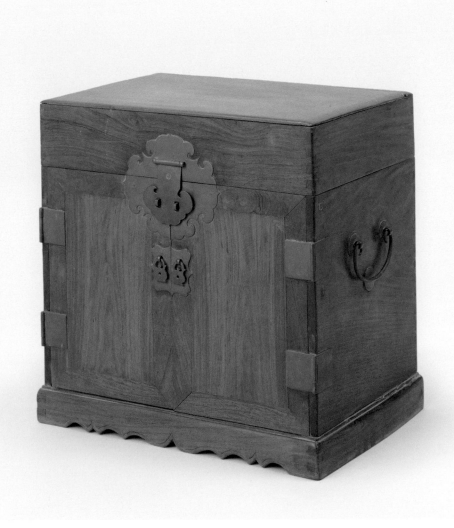

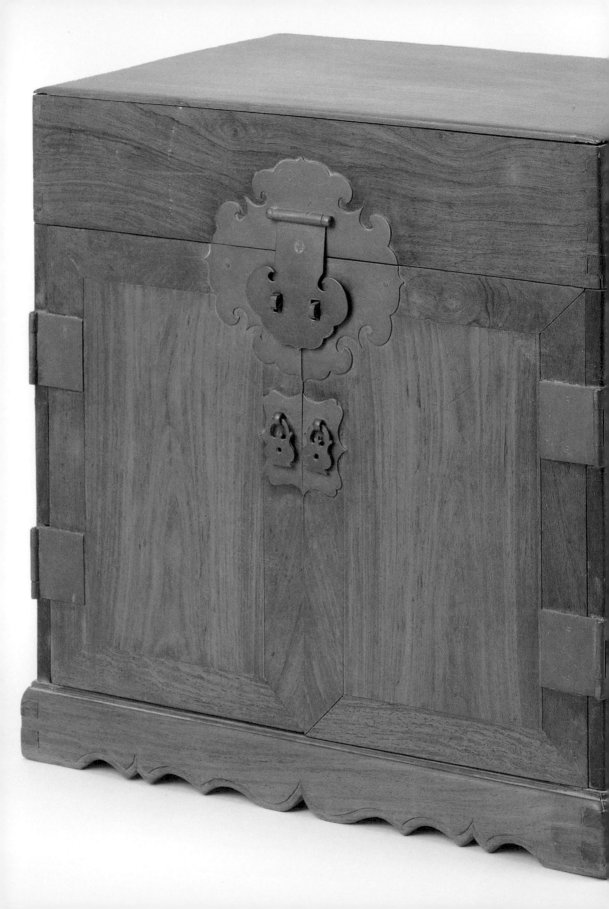

## 116
### 黃花梨雕雲龍箱
【清】
高42公分　長95公分　寬63公分

◎此箱為黃花梨製作。箱前面雕雙雲龍，有帶銅面葉鎖鼻，兩側有帶銅面葉、銅拉手，箱蓋與箱子結合處起陽線。

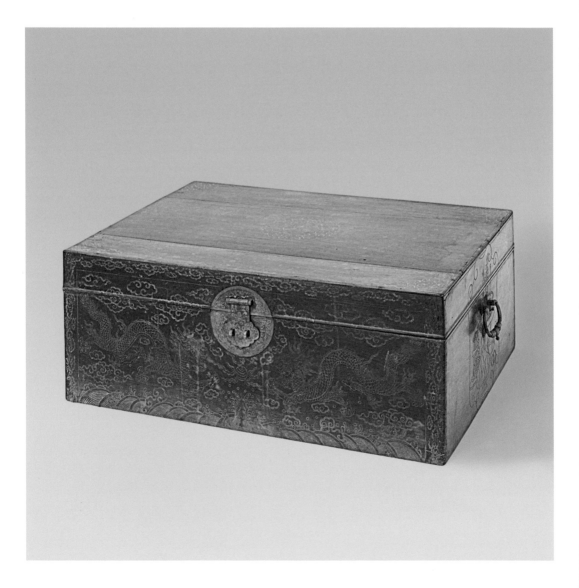

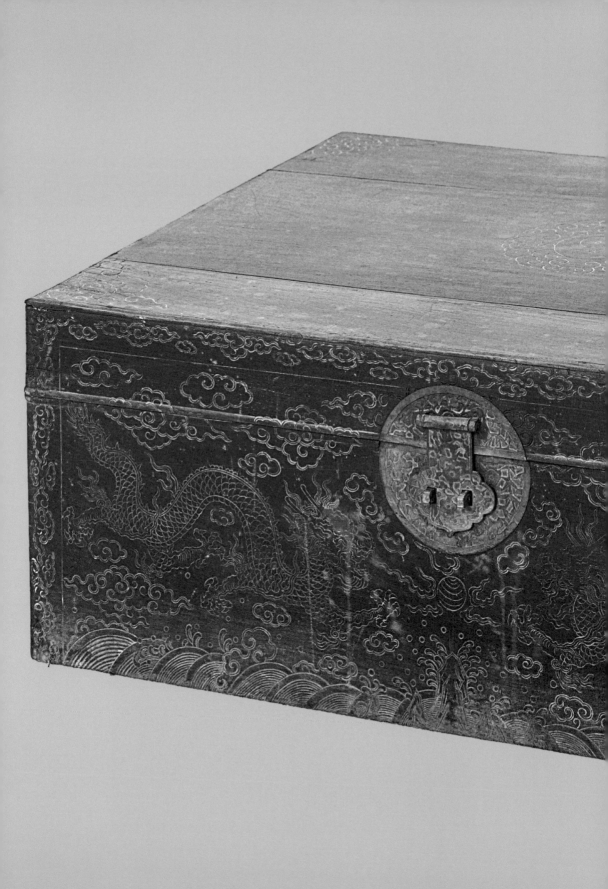

# 117
## 黃花梨百寶嵌面盆架
【清】
徑71公分　前足高4.5公分　高201.5公分

◎盆架搭腦兩端安灰玉琢成的龍頭，通身用白色有光厚螺鈿製成的螭紋。中牌子用牙、角、綠松石、壽山石、瑪瑙、金、銀等多種貴重材料嵌山水人物，其中有人舞獅、有人捧珍寶，乃是一幅職貢圖，像這樣豪華富麗的家具，在故宮也不多見。
◎此盆架現陳設在西路儲秀宮。

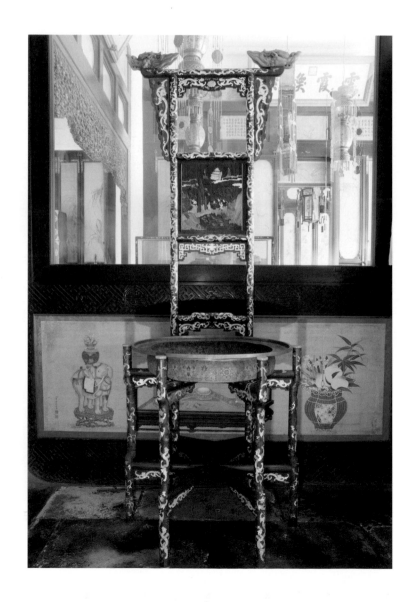

屏聯

屏風類：座屏、曲屏、掛屏。

座屏下有底座，又分為多扇組合和獨扇。

曲屏屬於活動性家具，無固定陳設位置，可折迭。座屏下有底座，又分為多扇組合和獨扇。多扇座屏少則三扇，多則九扇、十二扇。

每扇用活榫連接，可以隨時拆卸。屏風下有長銷，插在座面的方孔中。底座多為「八」字形，正面稍長，兩端稍向前收攏。

掛屏是一種掛在牆上裝飾用的屏牌，大多成雙成對。清代十分流行。

## 118
### 黃花梨「仕女觀寶圖」屏風
【明】
高245.5公分　長150公分　寬78公分

◎此屏為黃花梨製作。屏心可裝卸，上繪玻璃油畫「仕女觀寶圖」，為清乾隆以後配。用邊抹做大框，中以子框隔出屏心，四周鑲透雕螭紋絛環板。底座用兩塊厚木雕抱鼓墩，上豎立柱，以站牙抵夾。兩立柱間安橫根兩根，短柱中分，兩旁裝透雕螭紋絛環板。根下安八字形披水牙，上雕螭紋。
◎此屏風為一對。體形較大，雕工精美，既可實用，又可作藝術陳設。

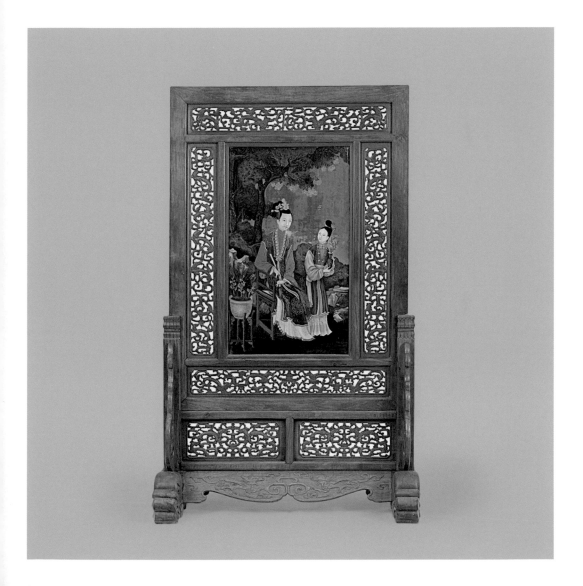

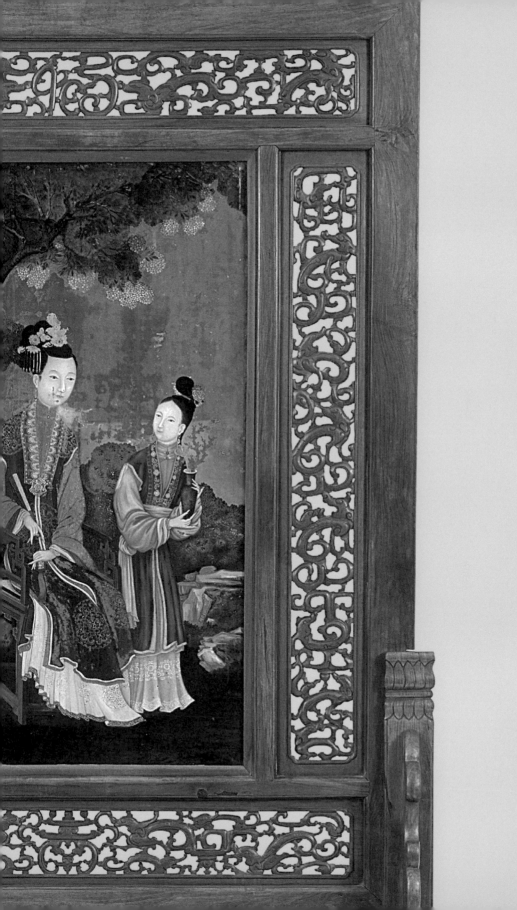

# 119
## 黃花梨嵌雞翅木屏風
【明】
高172公分　座高39公分　寬212公分

◎屏風為黃花梨邊框，邊框、站牙中心打窪，雕回紋，底座承須彌式，上浮雕八達馬圖案和花卉紋。底座下部雕捲雲紋，下部有龜腳。屏心用雞翅木和象牙雕山水、人物、樹木。

◎屏風為黃花梨邊框，每扇分隔成四個部分，扇心用湘竹嵌成花邊，屏中心是緙絲四季花卉，圍屏底牙也用湘竹製作。
◎此屏做工精細，緙絲優美，是宮中特有的製品。

# 121
## 黃花梨邊框嵌石面蟹竹插屏
**【清】**
高98公分　長96公分　寬69公分

◎此屏為黃花梨邊框，邊框上雕如意紋，中部有透雕捲草紋的條環板，下部是透雕披水牙，光素站牙和抱鼓墩，抱鼓墩下有底座。紫石心上浮雕三個螃蟹和竹子，其寓意為「三臚傳甲」，即高中狀元之意。

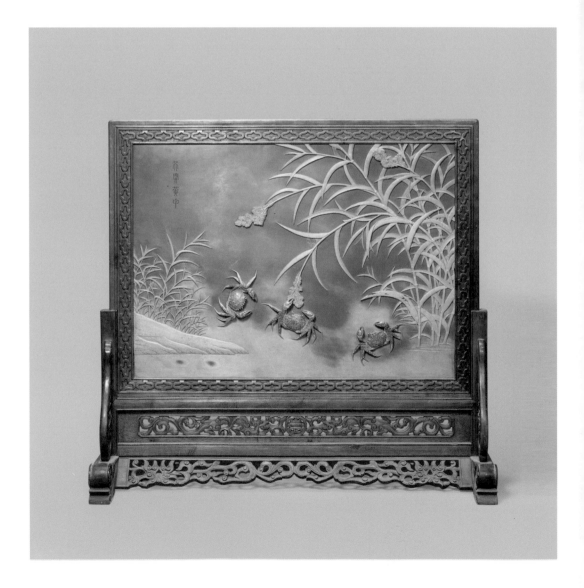

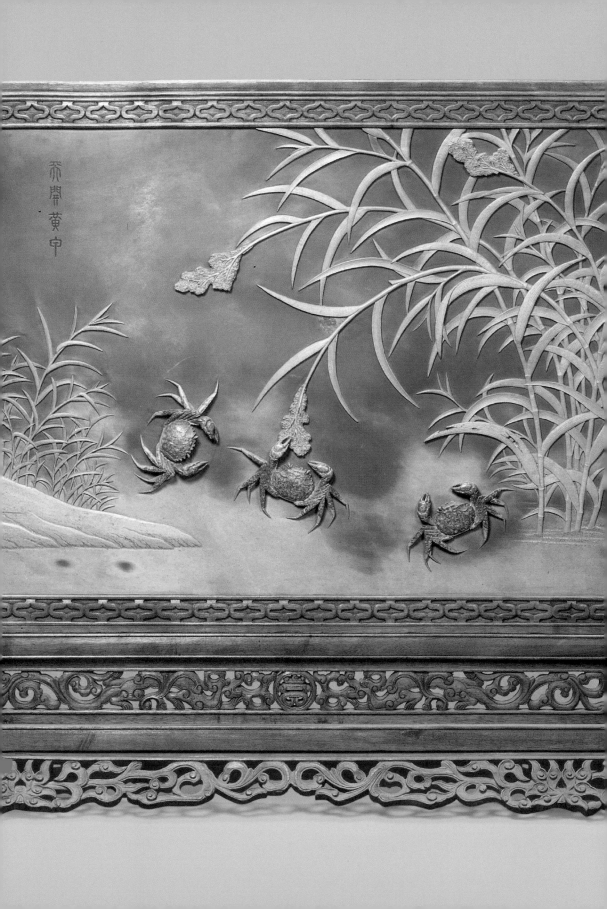

## 122
### 黃花梨邊框嵌紫石插屏
**【清】**
高98公分　長96公分　寬69公分

◎此屏為黃花梨邊框，邊框上雕如意紋，中部有透雕捲草紋的條環板，下部是透雕披水牙，光素站牙和抱鼓墩，抱鼓墩下有底座。紫石心上浮雕松樹、蘭花，並題龍鱗鳳尾四字，寓意松樹的樹枝似龍鱗，蘭花的葉子似鳳凰的尾毛。

◎松、竹、梅和蘭、菊都是古代常用的吉祥圖案，在這裡以龍、鳳比喻了皇帝和皇后。

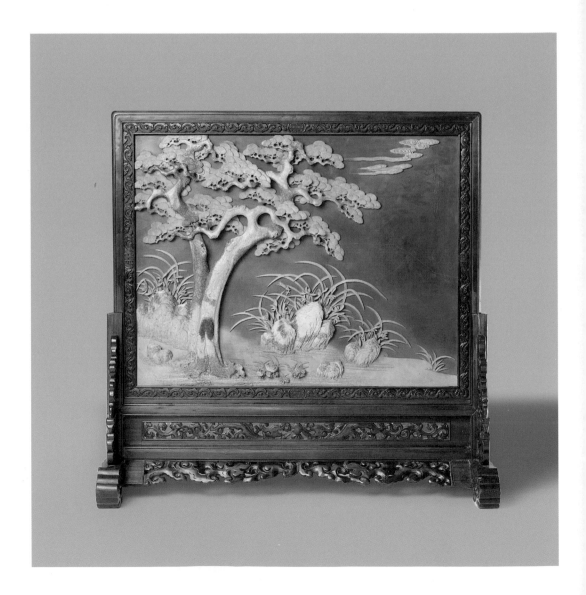

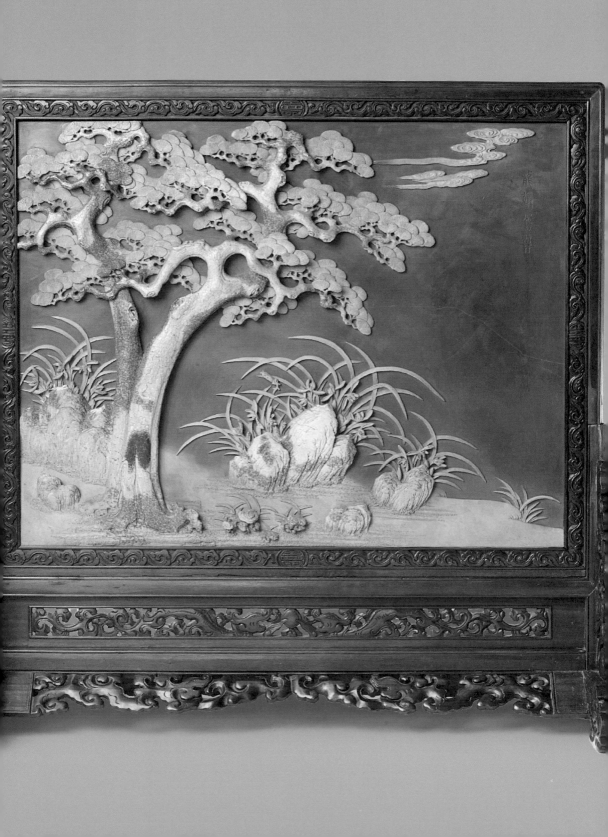

# 123
## 黃花梨漆地嵌螺鈿龍紋插屏
【清】
高114.5公分　橫64.5公分　縱44公分

◎此插屏以黃花梨木製成，插屏底座用兩塊厚木雕做抱鼓墩，上安立柱，以雲紋站牙抵夾。屏心正面為一面光素玻璃鏡，背面則髹黑漆地，以極薄的五彩螺鈿嵌飾海水雲龍紋。畫面上，一條龍騰越於海水波濤之上，一條龍探頭出海。龍身矯健，造型誇張，鬚髮飄曳，龍爪肆張，周圍點綴流雲朵朵，構成了一幅形象生動的二龍戲珠圖案。屏心之下的條環板及披水牙子上均鏟地雕刻回紋。

◎此插屏造型精美，裝飾華麗，具有極高的藝術價值，是一件珍貴的清宮家具。

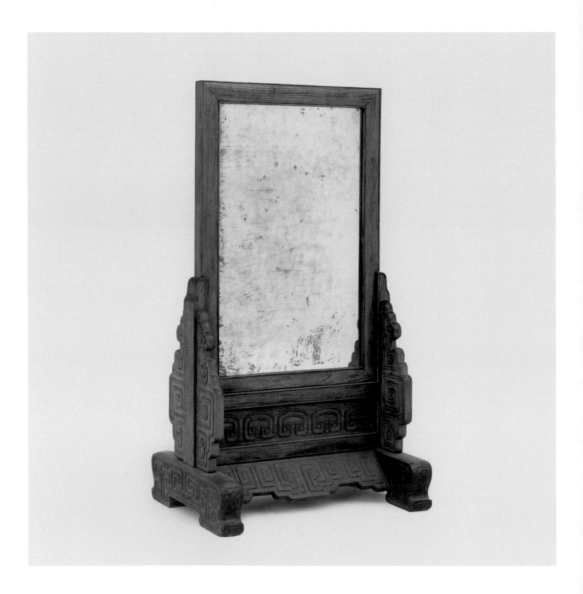

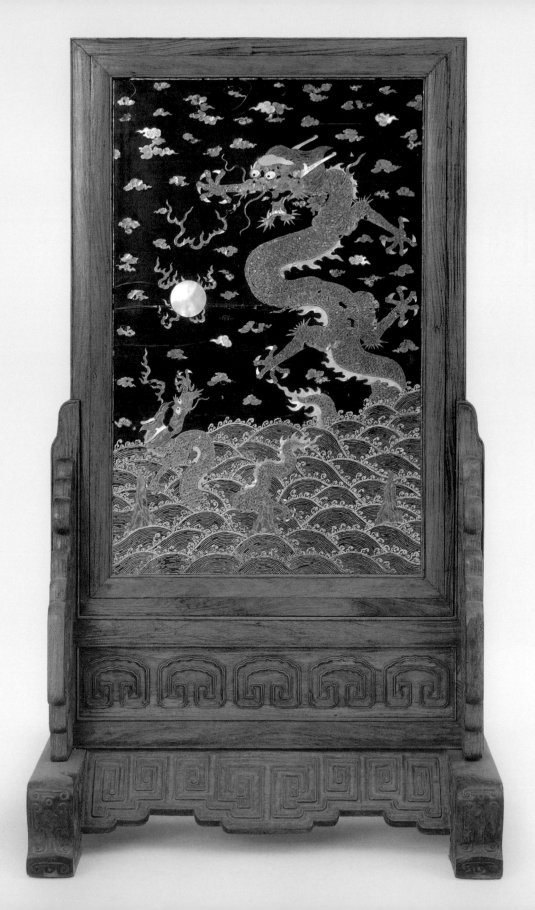

# 124
## 黃花梨嵌玉璧插屏
【清】
高62公分　橫42公分　縱25公分

◎此屏為黃花梨木邊座，座的披水牙和條環板均透雕如意雲紋，四個站牙雕捲草紋。屏心嵌空心玉璧，中間有一個雕捲草紋和八卦乾字符號的黃花梨堵頭。此插屏為清乾隆時所製。

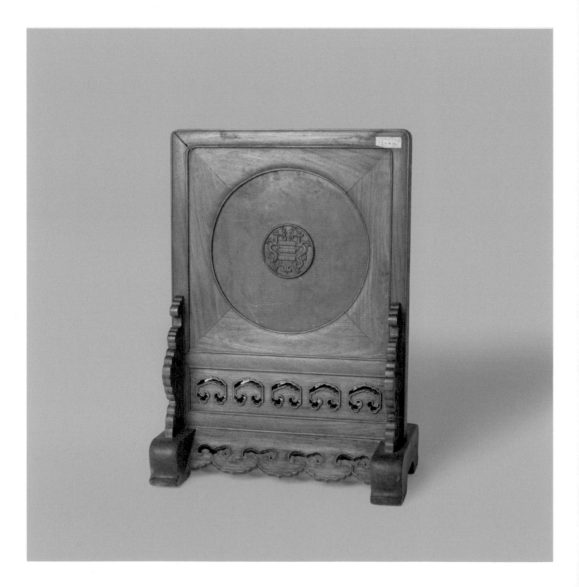

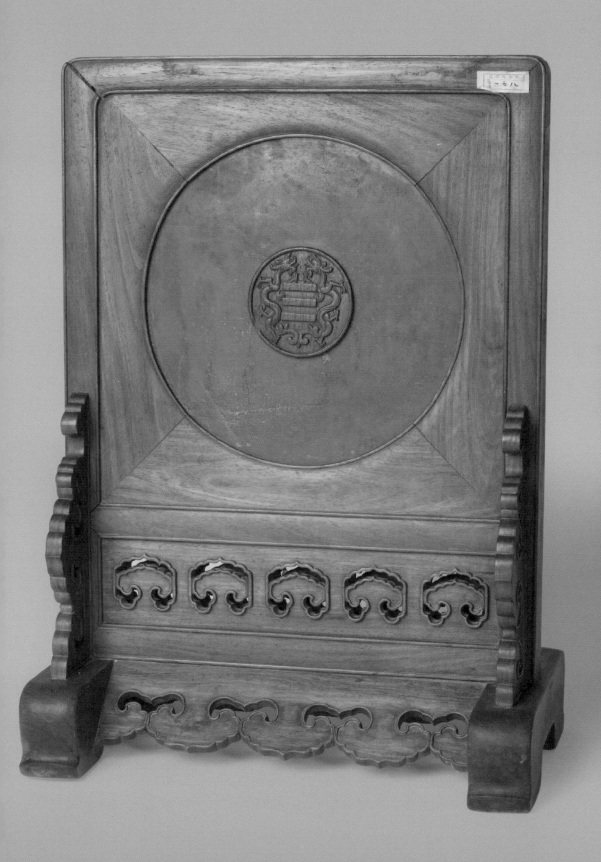

# 125
## 黃花梨嵌琺瑯邊框畫西洋人物掛屏
【清】
高93.5公分　寬70公分

◎此屏為黃花梨邊框，邊框上嵌西洋捲草紋及盤腸錦結紋畫琺瑯花片，上部有鍍金掛環，屏心為玻璃畫山水油畫。其山水、樹石的畫法具有中國傳統風格的特點，而人物、樓船則皆為西式。

◎此屏應是中國畫師仿西洋油畫風景而作，應是清晚期的作品。

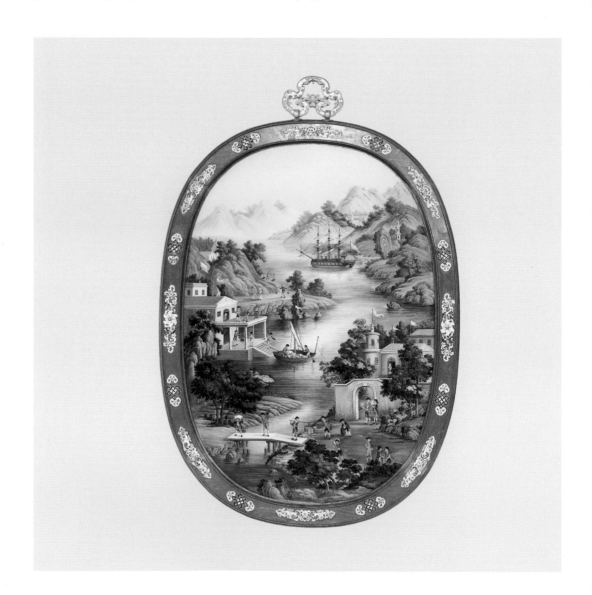

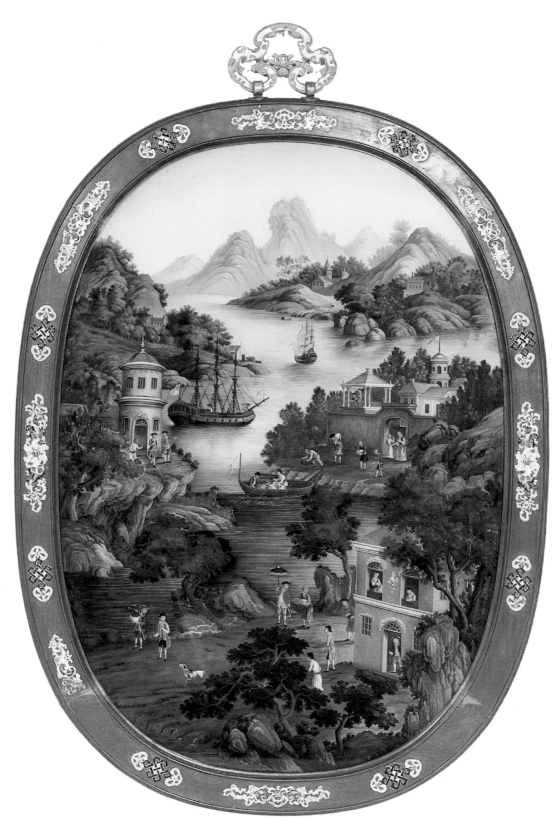

## 126
### 黃花梨嵌玉掛屏
【清】
長99.8公分　寬62.5公分

◎此屏為黃花梨木邊框，黃漆地，上
面用白玉、碧玉、墨玉、染牙等嵌成
博古圖案，有花瓶、寶鼎、壽桃、白
象等。此屏應為清乾隆時所製。

## 127
### 黃花梨嵌玉掛屏
【清】
長99.8公分　寬62.5公分

◎此屏為黃花梨木邊框，黃漆地，
上面用白玉、碧玉、墨玉、染牙等
嵌博古圖案，有花瓶、寶鼎、壽桃
等。此屏應為清乾隆時所製。

## 128
### 黃花梨嵌玉掛屏
【清】
長99.8公分　寬62.5公分

◎此屏為黃花梨木邊框，黃漆地，上面用白玉、碧玉、墨玉、染牙等嵌博古圖案，有磬、書、花瓶、麒麟等。此屏應為清乾隆時所製。

# 129
## 黃花梨嵌琺瑯掛屏
【清】
直徑101公分

◎此屏為黃花梨邊框，框上浮雕雲紋，嵌琺瑯屏心，屏心藍地，畫桂花枝，花枝上側書乾隆《得桂枝生自直》御製賦，為乾隆時大臣于敏中書，此掛屏為清乾隆時的精品。

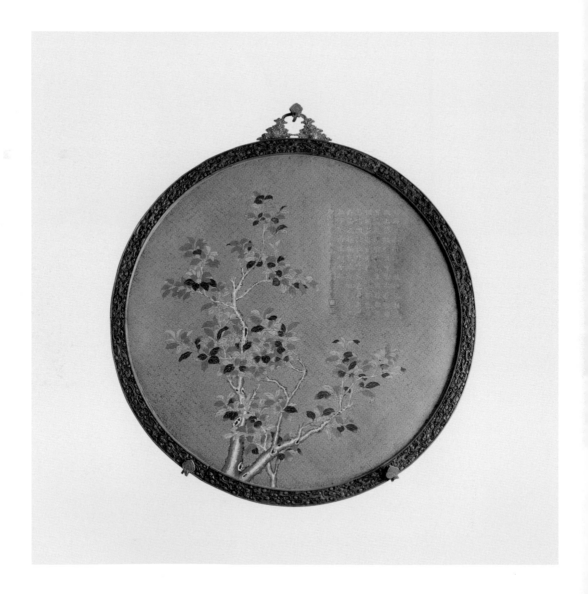

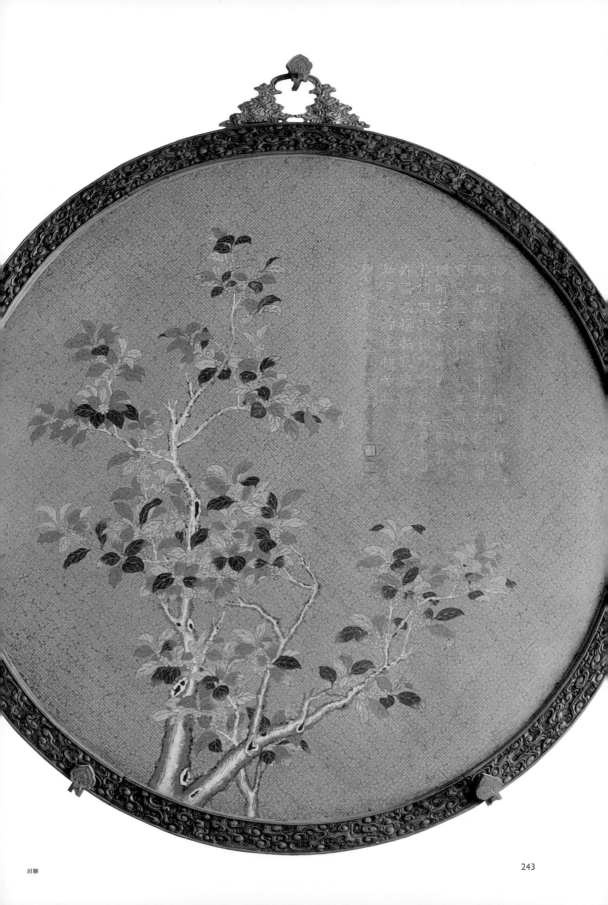

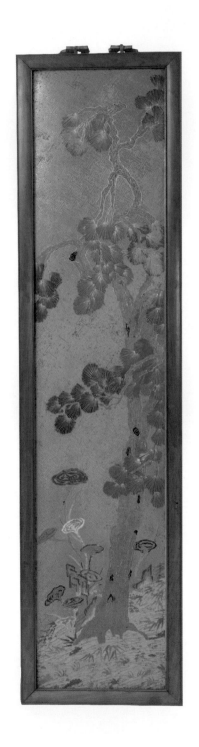

# 130
## 黃花梨嵌琺瑯掛屏
**【清】**
高168公分　橫42公分

◎此屏為黃花梨木邊框，藍地琺瑯
心，畫松樹、靈芝等為吉祥圖案。此
掛屏應成對使用，為乾隆時所製。

# 131
## 黃花梨嵌琺瑯掛屏
【清】
橫42公分　高168公分

◎此屏為黃花梨木邊框，藍地琺瑯
　心，畫桂花、菊花、怪石等吉祥圖
　案。此掛屏應成對使用，為乾隆時
　所製。

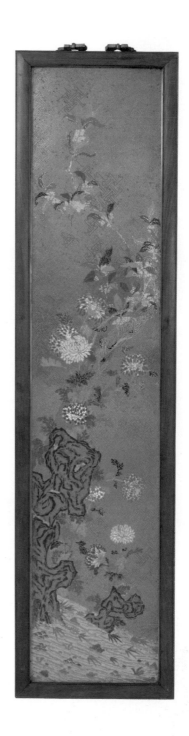

屏聯

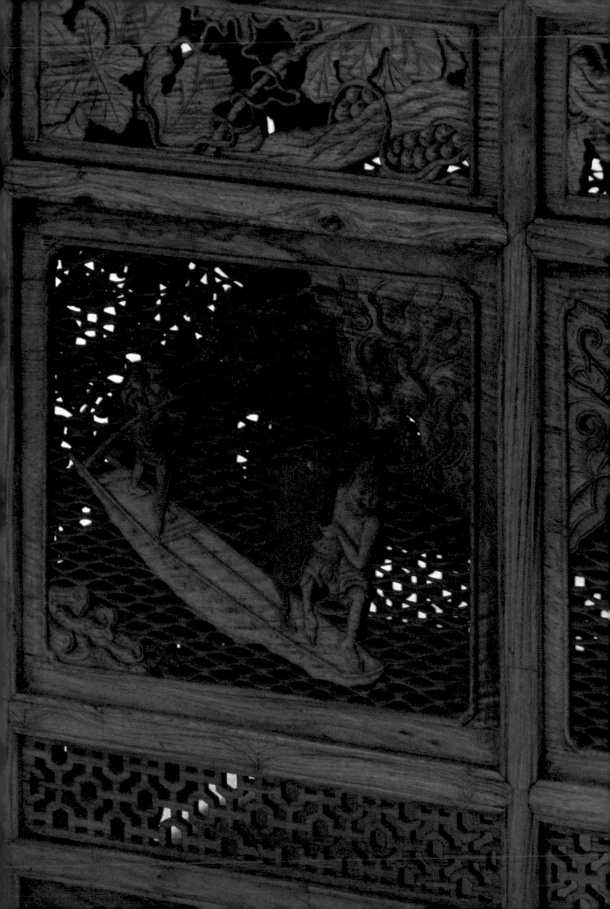

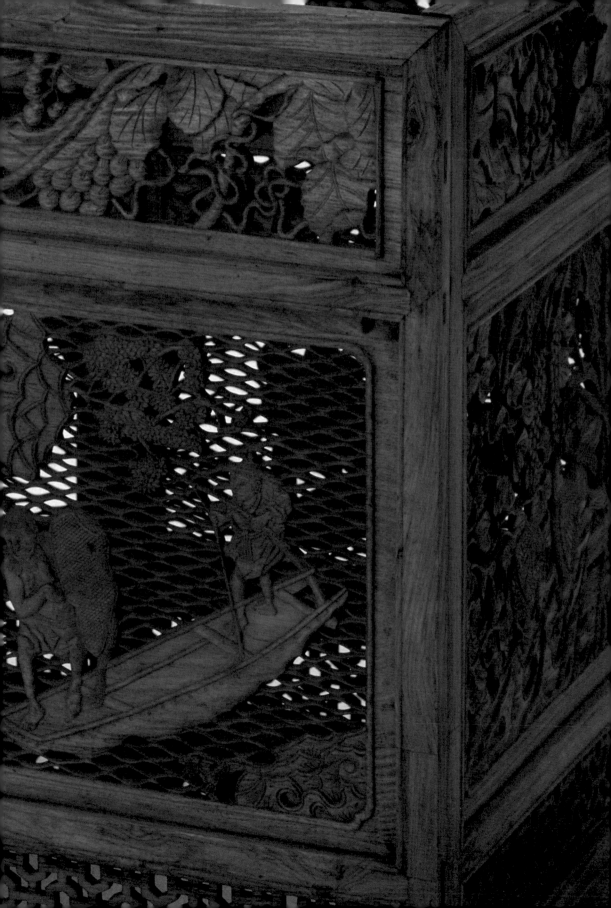

國家圖書館出版品預行編目資料

你應該知道的131件黃花梨家具／芮謙主編：北京
　故宮博物院編.——初版.——台北市：藝術家
　民97.06
　面17×24公分　（故宮收藏）
　ISBN　978-986-7034-92-2（平裝）
　1.家具　2.蒐藏品　3.圖錄

967.5025　　　　　　　　　　　　　97010375

# 你應該知道的131件黃花梨家具

北京故宮博物院　編／芮謙　主編

發行人　何政廣
主　編　王庭玫
編　輯　謝汝萱、沈奕伶
美　編　柯美麗

出版者　藝術家出版社
　　　　台北市重慶南路一段147號6樓
　　　　TEL:（02）2388-6715～6
　　　　FAX:（02）2331-7096
　　　　郵政劃撥：0104479-8號 藝術家雜誌社帳戶

總經銷　時報文化出版企業股份有限公司
　　　　倉庫：台北縣中和市連城路134巷16號
　　　　電話：（02）23066842
南部區域代理　台南市西門路一段223巷10弄26號
　　　　　　　TEL:（06）261-7268
　　　　　　　FAX:（06）263-7698

印　刷　欣佑彩色製版印刷有限公司
初　版　2008年6月
定　價　台幣380元

ISBN　978-986-7034-92-2（平裝）
法律顧問　蕭雄淋